LE DRAME MUSICAL

TOME I

DU MÊME AUTEUR

HISTOIRE DU LIED, ou la chanson populaire en Allemagne, avec une centaine de traductions en vers et sept mélodies. Deuxième édition. 1 volume in-18 jésus. Prix : 3 fr. 50. Librairie Sandoz et Fischbacher.

SOMMAIRE : Naissance du chant populaire. — Guerre des Suisses; Sempach et Morat. — Les ballades merveilleuses et l'idylle dans les bois. — Les aventuriers. — Épopée et tragédie de l'amour. — La vie religieuse. — Mort et résurrection du Lied. — Le lyrisme de Gœthe. — Le Lied au XIXe siècle. — Ce qui manque à la poésie lyrique en France.

PARIS. — IMPRIMERIE DE E. MARTINET, RUE MIGNON, 2

VUE DU THÉÂTRE GREC ANTIQUE

LE
DRAME MUSICAL

TOME I

LA MUSIQUE ET LA POÉSIE

DANS LEUR DÉVELOPPEMENT HISTORIQUE

PAR

ÉDOUARD SCHURÉ

*Danse, Musique et Poésie,
forment la ronde de l'Art vivant.*

PARIS
SANDOZ ET FISCHBACHER, ÉDITEURS
33, RUE DE SEINE, ET RUE DES SAINTS-PÈRES, 33

1875

Tous droits réservés.

PRÉFACE

Ce livre ne s'adresse point à l'heureux public qui trouve dans le théâtre contemporain la pleine satisfaction de ses besoins esthétiques. Il ne prétend parler qu'au petit nombre de ceux qui ont éprouvé quelque tristesse devant les splendeurs douteuses de l'opéra contemporain, et qui, au milieu de ses fastueux spectacles, se sont surpris à rêver autre chose.

L'opéra est devenu l'art dominant de nos jours, la parfaite expression de la culture

générale de ce temps-ci. Il s'est si bien imposé à tout le monde, qu'il règne sur les imaginations, sur le goût, sur les mœurs. Il n'est pourtant pas d'influence plus fâcheuse, de rôle plus équivoque que le sien. Des trois arts qu'il emploie : pantomime, musique et poésie, aucun n'est vraiment respecté chez lui, aucun n'y prend une allure libre et franche. Car la personne humaine y est sans cesse ravalée dans son mouvement naturel comme dans son expression plastique; le drame y est généralement rabaissé au rôle d'un texte à broderies musicales, et quant à la musique, qui se dit la reine de céans, lors même qu'elle s'élève parfois à une certaine hauteur, ce n'est que pour retomber dans les conventions banales et dans les trivialités du ballet. N'hésitons pas à le dire, si le droit sens du beau s'est oblitéré, si le goût s'est affadi et corrompu, si l'aspiration idéale,

si puissante encore au début du siècle, a presque disparu dans notre génération, nous le devons en partie au règne incontesté de ce grand amuseur, de ce roi du jour qui se nomme l'Opéra.

A ce roi du jour adopté par la mode, acclamé par les masses, plutôt subi qu'accepté par l'élite du public, on a voulu opposer dans ce livre le Drame musical, comme on oppose le vrai au faux, un corps sain à un corps malade, un idéal auquel nous aspirons à la réalité qui nous étouffe. Pour le faire, pouvait-on se contenter de remonter à l'origine de l'opéra, de donner un coup d'œil à son passé, de relever dans son histoire les nobles essais qui ont tenté de l'élever au rang de l'art vrai? Non, car son origine serait plutôt faite pour nous prouver qu'il est entaché d'un vice radical, et son histoire nous le montre retombant sans cesse dans ses errements primitifs, en dépit

de puissants efforts. Prise dans son ensemble, cette histoire pourrait nous faire douter au contraire de la possibilité, dans les temps modernes, d'une alliance sérieuse entre la poésie et la musique sur le terrain du drame.

C'est bien loin de l'opéra que j'ai cherché cette grandeur, cette beauté du drame musical qui semble lui assigner un rôle capital dans les destinées de l'humanité. J'ai interrogé d'abord sur son sens primitif la Grèce antique, source intarissable de nos arts, de notre philosophie, de toute notre culture. J'ai cherché ensuite les éléments de sa renaissance dans le grand courant de la poésie européenne et de la musique symphonique moderne. Là, du moins, l'âme respire librement, l'esprit s'élève, les horizons illimités de la vie se succèdent, et l'opéra, qui nous écrase aujourd'hui de son éclat factice, dénaturant le passé, troublant le

présent et obscurcissant l'avenir, pâlit comme si la voûte de son enceinte s'écroulait et si le plein jour du ciel tombait sur sa fausse lumière. Il m'a semblé que de ce parallélisme entre le développement de la poésie et celui de la musique, quelques traits de lumière pouvaient jaillir de l'une sur l'autre. Cette partie de mon travail m'a d'autant plus attaché qu'un rapprochement entre ces deux mondes, aujourd'hui séparés, me paraît un des problèmes imposés à l'avenir, et que sa solution ne sera point indifférente à l'éducation de l'homme moderne, morcelé et mutilé par le travail de notre civilisation.

Dans cet ordre d'idées, je devais arriver naturellement à l'artiste contemporain qui a porté dans le drame musical la réforme la plus complète et la plus hardie qu'on ait tentée depuis celle de Gluck, et qui l'a fait en remontant à la fois aux sources de la

grande poésie et de la grande musique. Je n'ignore pas que parler en France de l'œuvre et de l'idée de Richard Wagner, c'est soulever dès l'abord un essaim d'objections. Mais aucun des préjugés répandus avec soin à ce sujet par une certaine presse n'a pu me détourner de la ligne que je me suis tracée. Ceux qui croiraient rencontrer dans la seconde partie de ce livre une discussion des niaiseries spirituelles ou des calomnies savantes qui se débitent depuis une vingtaine d'années sur la soi-disant musique de l'avenir, seront absolument déçus. Disons seulement que lorsqu'une idée a été combattue, une œuvre contestée trente ans de suite avec le même acharnement, c'est une grande raison de croire que cette idée renferme une part de vérité et que cette œuvre a une vitalité singulière. En abordant ce sujet, je n'ai eu qu'une pensée : étudier sans parti pris un sujet fort mal connu et en déga-

ger les résultats féconds. J'aurais cru d'ailleurs manquer au but que j'ai poursuivi dans ces pages, si, quittant la sphère de la sereine contemplation qui sied aux choses de l'art, j'étais descendu un seul instant dans l'arène de la polémique. Toute question de personnes a été écartée, l'idée seule m'a préoccupé. Je tiens cependant à signaler une fois pour toutes au lecteur impartial les causes qui ont enténébré jusqu'ici la question du drame musical en France et celles qui ont empêché particulièrement la juste appréciation des œuvres de Richard Wagner.

Il y a deux sortes de critiques fort à la mode chez nous et qui généralement mènent le public : celle *qui s'amuse de tout* et celle *qui a peur du nouveau*. La première est à peu près la seule qui ait parlé librement de Richard Wagner en France. Le jour où elle découvrit le sobriquet de *musique de l'ave-*

nir, tout fut dit pour elle. Ce mot devint un sujet inépuisable d'anecdotes et de plaisanteries. Comme une armée de gnomes sortant de dessous terre, ces bons mots et ces quolibets viennent au moment décisif s'emparer de l'œuvre du compositeur et l'affubler d'un accoutrement burlesque aux yeux du public ébahi, qui prend ce déguisement pour son costume naturel. On rit; le tour est joué. — L'autre critique a bien quelques notions du caractère et de la portée de l'œuvre dont il s'agit. Mais c'est pour elle une excellente raison de se taire ou de crier de temps en temps au scandale. Car elle n'a qu'une crainte, c'est que la musique de l'avenir devienne jamais celle du présent, ce qui pourrait advenir un beau matin, puisqu'on est assez imprudent pour en jouer parfois aux *Concerts populaires*, et même, Dieu lui pardonne, au *Conservatoire!* Heureusement l'incorruptible critique tient

bonne garde, armée de tous les principes du grand Opéra. Elle est née dans ses alentours, elle vit dans ses coulisses, le traite en fils prodigue, voile charitablement ses infirmités de son style brodé, et l'habille pompeusement de ses préceptes solennels. Que signifient ces nouveautés audacieuses qui pourraient compromettre le fils de la maison, et, ce qui est plus grave, déranger le précepteur dans son règne majestueux? De là des accès de bile et des indignations périodiques on ne peut plus divertissantes chaque fois que le nom de Richard Wagner surgit à l'horizon. — Il est parmi nous, je me hâte de le dire, une autre critique encore, droite et large, sérieuse, ouverte, amie de tout progrès, ne jugeant qu'en pleine connaissance de cause et après mûr examen. Si cet essai peut lui donner des éclaircissements sur un sujet qui l'occupera tôt ou tard, mon but est atteint. Je ne prétends nullement em-

piéter sur ses droits légitimes ni marcher sur ses brisées, mais je serais heureux de lui fournir quelques éléments nouveaux. Car ce n'est point ici un livre de critique. Dans le tome Ier, j'ai esquissé à grands traits le développement de la poésie et de la musique dans notre monde gréco-européen. Dans le tome II, je n'ai fait que dire ce que j'ai vu, senti, pensé en présence d'une œuvre extraordinaire, et mes souvenirs ont pris d'eux-mêmes la forme d'un récit. Les musiciens proprement dits me reprocheront peut-être de n'avoir point assez parlé de doubles croches, de style fugué, de modulations enharmoniques, etc.; mais d'autres lecteurs me sauront gré, je pense, d'avoir fait ressortir surtout la partie dramatique du sujet, celle qui intéresse la littérature et la poésie, et dont tout le monde peut juger.

Il me reste un dernier point à toucher.

PRÉFACE.

Depuis les graves événements qui ont divisé la France et l'Allemagne en ces dernières années, les rapports intellectuels des deux nations ont été profondément troublés. A l'échange fécond des idées ont succédé une polémique et une animosité qui obscurcissent parfois, pour chacune des deux nations, non-seulement le présent, mais encore tout le passé de l'autre. Il devait en être ainsi, et il faut avouer que la plupart des Allemands n'ont rien négligé pour envenimer les haines et les antipathies. Dans la guerre de plumes qui succède forcément à la lutte des armes, ils ont procédé avec cette lourdeur et cette arrogance qui sont le revers du tempérament germanique. Que, par exemple, certains d'entre eux aillent jusqu'à nier l'importance du mouvement philosophique et humanitaire de la France du xviiie siècle, qui a précédé et puissamment influencé leur propre littérature classique, cela ne prouve

qu'un petit esprit et un manque d'éducation. Est-ce une raison pour nous d'imiter leur étroitesse? Je ne suis pas de ceux qui croient devoir mêler la politique aux questions de philosophie, d'art ou de littérature[1]. Ce serait rétrécir inutilement notre horizon et diminuer nos propres forces que de fermer les yeux sur ce qui s'est produit et peut se produire encore de remarquable dans cette nation. Loin donc de nier la nécessité des luttes du présent sur le terrain des faits, j'ai dû me placer, en écrivant ce livre, dans une autre sphère : dans la région idéale du développement humain, dans ce libre royaume de l'Esprit où tous les peuples concourent à une même œuvre, où le passé, le présent et

[1] Je me sens d'autant plus libre pour le dire, que je suis Alsacien, et que j'ai opté pour la France. J'ai consigné quelques vues sur la situation nouvelle créée par l'annexion, dans une brochure publiée pendant la guerre : *l'Alsace et les Prétentions prussiennes*. Genève, librairie Richard, 1871.

l'avenir se confondent en une harmonie supérieure. Si j'ai quelque ambition pour ces pages écrites avec une entière sincérité, ce n'est point qu'elles plaisent à la foule, mais qu'elles entretiennent en quelques-uns le noble désir du beau et le culte de l'art vrai, qui régénère l'âme en l'élevant au-dessus de cette vie.

Paris, le 20 avril 1875.

LE DRAME MUSICAL

INTRODUCTION

Le théâtre moderne a revêtu deux formes entièrement distinctes : le drame et la comédie d'une part, l'opéra de l'autre. Tout le monde sait ce que notre siècle a dépensé de talent, voire de génie dans ces deux genres, et cela particulièrement en France. Peut-on dire cependant que le théâtre ait actuellement en Europe le caractère d'une institution élevée, se proposant un but noble et hautement civilisateur? On ne trouverait que peu d'exemples d'un pareil effort, et là où ils se rencontrent ils demeurent isolés. A ne considérer les choses que dans leur généralité, nos comédies et nos drames

ne ressemblent plus guère, selon le vœu d'Hamlet, à un *miroir du monde*, c'est-à-dire de l'humanité en grand, mais à d'ingénieuses photographies de la société présente dont on peut admirer la merveilleuse exactitude et l'affligeante ressemblance. Quant à l'opéra, il serait difficile de lui assigner un caractère précis, lorsqu'on y voit l'envahissement de tous les genres, la confusion de tous les styles et le manque absolu d'une direction marquée. Faut-il s'en étonner? Nullement. L'histoire nous montre que ce que les amants du beau et du vrai appellent avec raison à leur point de vue une décadence, a été jusqu'ici l'état habituel du théâtre chez la plupart des nations. Ce n'est qu'à de rares moments, parmi des groupes privilégiés et sous le souffle du génie, que ce pandémonium des bons et des mauvais esprits de l'humanité est devenu le temple sacré de l'Idéal.

Toutefois la puissance du théâtre quel qu'il soit est toujours immense, car il donne l'illusion de la vie à un degré que les autres arts n'atteignent jamais. Quoique peu de personnes semblent s'in-

quiéter d'un objet aussi grave, il m'a semblé opportun de rechercher quelles ont été les conditions de sa noblesse dans le passé, quelles elles pourraient être encore dans notre civilisation. Contempler face à face les libres créations des belles époques; saisir le lien vivant qui les unit entre elles à travers les siècles; découvrir leur enchaînement nécessaire dans le développement même de l'esprit humain; nous élever enfin, si cela est possible, au-dessus du présent en remontant à ce que le passé eut de plus grand, et peut-être ouvrir aux âmes chercheuses quelques percées sur un meilleur avenir: telle est la pensée qui a présidé à cet ouvrage sur le drame musical.

Contrairement à ce que l'on fait d'habitude, je n'ai point considéré le théâtre comme un phénomène isolé dans le monde de l'art. J'ai cru que son sens profond et son rôle supérieur ne pouvaient se dessiner avec une entière clarté que si on le plaçait au centre même des arts, à la jonction des deux grands courants de la musique et de la poésie.

Par ce terme : *drame musical*, j'ai donc entendu tout autre chose et bien plus que l'opéra, à savoir : la forme dramatique la plus élevée et la plus complète que l'art humain a su créer. Cette forme apparut pour la première fois avec une pureté, une majesté incomparable dans la tragédie grecque. D'où vient que cette tragédie nous fait aujourd'hui l'effet d'une vague image ou d'un froid symbole? C'est que nous ne la considérons plus que comme un *monument littéraire*, au lieu d'y voir le plus haut type de l'art vivant, complet, vraiment humain; c'est que nous la jugeons avec les yeux ternes de l'homme moderne, non avec l'âme spontanée du Grec qui la *voyait*, qui l'*entendait* et la percevait par tous ses sens à la fois. Tout autrement vivante est cette image si l'on observe la genèse de cette tragédie dans la civilisation et dans l'âme même de la Grèce. Nous la voyons naître alors de la rencontre des trois arts spontanés, des trois grandes Muses primitives : Danse[1],

1. J'ai pris dans ce livre le mot de *danse*, non dans le sens moderne et restreint, mais dans le sens antique et général de *pantomime*,

INTRODUCTION.

Poésie et Musique, et s'organiser naturellement par leur concours harmonieux. Tout devient plastique, tout s'anime et vibre dans le cadre simple et grandiose de la scène antique, et les éternelles mélodies de l'âme humaine qui se déroulent dans ses chœurs, transfigurent ses héros ! Nous trouvons ainsi dans la tragédie grecque le centre vital et le cœur impulsif de l'art hellénique. Elle nous révèle sans cesse ce que nous avons trop oublié : que les arts particuliers ne sont que des fragments d'un grand Tout qu'on pourrait appeler l'art humain universel, et que plus ils tendent à manifester l'homme complet, plus ils aspirent à se rejoindre en lui. Ainsi elle resplendit et resplendira toujours au fond des âges comme un témoignage irrécusable de la grande unité de l'Art, image vivante de l'indestructible unité de l'Homme.

Une fois qu'on a saisi l'organisme de l'art grec

je veux dire l'art d'exprimer les impressions diverses de l'âme par les attitudes, les mouvements et les gestes du corps. C'est ce que les Grecs appelaient l'*orchestique*. Cet art servait dans leur éducation de complément naturel à la gymnastique, comme leur poésie était sœur jumelle de leur musique. Le concours de tous ces arts formait chez eux l'homme complet. — Voir la *République* de Platon.

dans son développement harmonique et dans sa merveilleuse unité, les destinées ultérieures de la musique et de la poésie s'éclairent d'un jour nouveau. On s'aperçoit alors que les Hellènes ont parcouru et fermé à leur manière le cycle de l'art en atteignant son but souverain. Après eux l'humanité recommence sur un plan bien plus vaste l'évolution que ce peuple privilégié avait accomplie dans son horizon limité avec une facilité et une perfection inégalables. Bien plus longue est maintenant la carrière, elle n'a point de bornes visibles; mais aussi que de circuits, que de labeurs, quels longs errements pour la traverser, et parfois quels déserts, quelle tristesse ! Ce qu'ils firent en quelques siècles et comme en se jouant dure ici deux mille ans; encore sommes-nous loin du but, et sans savoir si nous l'atteindrons jamais. L'âme, l'intelligence, ont conquis des mondes, c'est vrai; mais l'unité de l'homme est détruite, son équilibre rompu. De même l'Art divin est morcelé, il ne vit que par tronçons. Les deux Muses sœurs, autrefois unies, sont maintenant séparées. Est-ce à dire qu'elles se

suffisent à elles-mêmes? Elles le croient, le disent, mais il n'en est rien; d'instinct elles se cherchent. La poésie, restée seule d'un côté, étend son domaine, se varie de mille façons parmi tant de peuples, d'événements, de mythes. La musique, de l'autre, se crée un monde à elle par l'harmonie, monde entièrement nouveau, inconnu des anciens. Mais à mesure que ces deux mondes s'élargissent, ils se rapprochent par leurs confins. Le héros de la scène, le créateur du drame moderne, Shakspeare, qui plus que personne se suffit à lui-même, de loin parfois appelle, évoque déjà la musique, sœur perdue de la poésie. Gœthe s'en rapproche davantage par le mythe et par un idéal plus transcendant. D'un autre côté, Beethoven, le Titan de la musique moderne, qui la porte à sa plus haute expression, finit par appeler à son secours la parole du poëte, le verbe créateur. Dans les grands poëtes, comme Byron, Shelley, Gœthe et d'autres encore (nous n'avons pu les nommer tous), s'agite un puissant lutteur, l'homme nouveau; dans Beethoven, c'est en quelque sorte l'humanité idéale tout entière qui

nous salue. En lui les deux Muses, Poésie et Musique, se rencontrent, se reconnaissent. Vont-elles s'unir dans le drame? L'histoire de l'opéra semble prouver le contraire. Car là tout est confusion, équivoque, compromis. Mais là encore une lumière reluit, un géant se dresse : Gluck; il montre la droite voie.

Dans la première partie de cet ouvrage, j'ai donc suivi *la musique et la poésie dans leur développement historique*, c'est-à-dire, je les ai conçues comme deux séries parallèles qui correspondent à un seul tout. Ce tout, c'est l'Art vivant et complet. Sa plus énergique manifestation, son centre d'où partent et reviennent ses rayons épars, c'est le drame musical. Nous le trouverons en Grèce au point de départ; nous le retrouverons au but.

La seconde partie a pour objet *l'œuvre et l'idée de Richard Wagner*. Beaucoup de personnes s'étonneront que j'aie donné à ce sujet une aussi grande place, et qu'après avoir traversé au vol des périodes entières de l'histoire, je me sois arrêté si longtemps sur ce point unique. Outre que je n'ai pas voulu

faire une histoire régulière et complète du drame
musical, mais ne relever dans ce vaste sujet que
les parties saillantes, je dirai les raisons qui m'imposaient ce plan. Voici d'abord la plus importante.
Richard Wagner est le seul artiste des temps modernes qui soit en même temps, et dans toute l'acception du mot, poëte créateur, grand dramatiste
et musicien de génie. Gluck était poëte sans doute,
mais non dans la même mesure et seulement dans
la conception générale de ses types. Berlioz, le plus
original, le plus doué peut-être et certainement le
plus élevé des musiciens français, le fut lui aussi
à ses heures; mais le grand auteur du *Requiem*, de
la *Symphonie sur Roméo et Juliette* et des *Troyens*,
était un génie purement lyrique. Richard Wagner
au contraire est possédé par le génie du drame
et de la tragédie. Tempérament passionné jusqu'à
la véhémence, esprit profond et compréhensif, il
s'y est porté de toute la puissance de sa nature. Sa
triple qualité de poëte, de musicien, de dramaturge, le mettait en demeure de poser la question
du drame musical plus carrément qu'on ne l'avait

fait avant lui, et sans en négliger aucun des facteurs. Quelque jugement que l'on porte sur la manière dont il l'a résolue, il faut reconnaître dans ses œuvres une fusion aussi remarquable que surprenante de la poésie et de la musique, fusion qui éclaire d'un jour nouveau le rôle de ces deux arts dans la vie moderne et ouvre sur l'avenir des perspectives inattendues.

A cette raison s'en joint une autre : l'œuvre de Richard Wagner est restée jusqu'ici parfaitement inconnue en France dans son ensemble comme dans sa portée [1]. On la juge sur trois ou quatre morceaux symphoniques, mais on en ignore le côté hautement poétique, le sens philosophique et réformateur. C'est tout au plus si l'on connaît quelques fragments de *Tannhäuser* et de *Lohengrin*;

1. J'ai dû à la bienveillante recommandation de M. Sainte-Beuve et à l'impartialité de M. Buloz, de publier il y a quelques années dans la *Revue des deux mondes* (15 avril 1869), une étude sur Richard Wagner. L'accueil sympathique qu'on fit à ce travail, non-seulement parmi les musiciens, mais plus particulièrement encore dans le public littéraire, me prouva que j'avais touché à une question vivante. La seconde partie de ce livre suit le même plan que l'article, mais avec des développements considérables. Ce n'était alors qu'une esquisse de l'œuvre du poëte-musicien; j'ai tenté ici d'en faire un tableau complet.

quant aux œuvres plus caractéristiques encore de la troisième manière : *Tristan et Iseult, les Maîtres chanteurs, la Tétralogie des Niebelungen*, c'est à peine si l'on en soupçonne l'existence. Je suis loin de croire que ces dernières pièces puissent être exécutées d'ici à fort longtemps, et fût-ce en partie seulement sur une scène française. Cela supposerait non-seulement des habitudes différentes chez les acteurs et le public, mais encore des traductions qui, en s'adaptant à la musique, laisseraient subsister toute la valeur poétique de l'original; enfin un ensemble de conditions étrangères à l'organisation de nos théâtres. Néanmoins des créations d'un ordre aussi élevé et d'une telle importance doivent être connues de tous ceux qui s'intéressent au grand art et au rôle sérieux du théâtre dans notre civilisation.

Voilà le lien qui joint les deux parties de cet ouvrage. Il va sans dire qu'en étudiant des chefs-d'œuvre passés ou contemporains, je n'ai entendu ni proposer des modèles à l'imitation, ni établir des théories infaillibles. En fait d'art, la théorie est ce

qu'il y a de plus impuissant ; l'exemple seul y vaut quelque chose, encore faut-il, pour être fécond, qu'il soit le produit organique d'un milieu sain et d'un esprit créateur. Mais la connaissance du vrai est le premier pas pour échapper à la tyrannie du faux. Tout ce qui est grand peut élever le public, éclairer le penseur, soutenir l'artiste. Ce serait déjà échapper aux misères du présent que de s'élever par la pensée à une région supérieure. Platon bannissait le théâtre de sa république fictive au nom de la vérité ; Jean-Jacques Rousseau, dans sa lettre à d'Alembert, le condamnait au nom de la morale. Il est facile de voir que le premier, entraîné par le raisonnement analytique de Socrate, n'a pas saisi ou n'a point voulu reconnaître à cet endroit la portée idéale de la tragédie qu'il avait sous les yeux, portée qui ne se révèle qu'à la synthèse du sentiment et de la raison. Il est plus évident encore que le second, cédant au charme du paradoxe, n'a pénétré ni le sens profond de la tragédie, ni même celui de la comédie. L'émotion extraordinaire que lui causa

plus tard l'*Orphée* de Gluck fut le renversement de toutes ses théories. Mais que d'arguments nouveaux, que de raisons excellentes le spectacle du théâtre contemporain n'offrirait-il pas à ces deux philosophes! « Tout ce qui passe n'est que symbole, » chante le chœur final de Faust. Ajoutons que, sauf de rares exceptions, la réalité et l'histoire nous offrent des ébauches bien imparfaites de la grande symbolique du monde où perce le côté divin de la vie. Et en cela le théâtre ne ressemble que trop d'habitude à l'histoire et à la réalité. Ce n'est pourtant qu'à condition de nous offrir de hauts symboles et de nous parler des vérités éternelles par ses types vivants qu'il accomplit sa mission supérieure dans l'humanité.

LIVRE PREMIER

LA GRÈCE

UNION DE LA POÉSIE ET DE LA MUSIQUE

> Et ce fut près du neigeux Olympos que se formèrent les chœurs splendides des Muses.
> (HÉSIODE.)
>
> Lyre d'or d'Apollon, c'est toi qui règles la mesure de la Danse, source de la joie.
> (PINDARE.)
>
> O divin Éther ! flots innombrables de la mer, et toi, Terre, nourrice du monde, voyez ce que je souffre par les dieux, dieu moi-même ! (ESCHYLE, *Prométhée*.)

LIVRE PREMIER

LA GRÈCE

UNION DE LA POÉSIE ET DE LA MUSIQUE

Si la liberté de l'esprit humain a une patrie, c'est la Grèce. Que de fois nous y sommes revenus, que de fois nous y reviendrons encore sans jamais y rentrer et sans nous lasser jamais! Avant elle, l'homme fut écrasé par l'univers, après elle, il l'est par le poids de sa pensée ou le joug d'une lourde civilisation. Seule la Grèce osa lui dire : « Fais de toi-même la mesure du monde. Corps, âme, esprit, sois un, sois beau, sois libre enfin! Par le génie qui est en toi-même, fais-toi héros, créateur, dieu. » Ce ne fut point une idée, un rêve, ce fut un exemple, une action. De là sa

puissance, car il contient les audaces et les délivrances futures. Aujourd'hui, du fond des âges cet Hellène nous défie et nous humilie. Citoyen, artiste ou philosophe, nous le voyons toujours, le pied librement posé sur son sol maternel, au milieu de ses temples, de ses statues, de ses montagnes sacrées, dans l'air agile et transparent de Pallas, parmi les sourires de cette mer d'azur où naquit Aphrodite; nous le voyons comme un frère plus heureux et plus lumineux : « Regardez-moi, semble-t-il nous dire, peuples de la nuit et du songe, barbares enrichis de vaines dépouilles; vous n'êtes que des ombres. Moi aussi j'ai lutté, moi aussi j'ai souffert. Mais seul j'ai vraiment vécu, car seul j'ai vaincu la vie par la beauté! »

La Grèce fut le *peuple éducateur par excellence*[1]. Si l'art a été le but unique de sa vie, reconnaissons que sa vie entière, publique et privée, a été une œuvre d'art. Elle eût dédaigné de soumettre le monde comme Rome, elle voulut faire l'homme parfait en elle-même; c'est

1. Ce mot si juste est de Michelet, *Bible de l'humanité*.

par là qu'elle se rit des siècles, qu'elle nous reconquiert sans cesse. Longue, merveilleuse éducation qui ne fut point l'œuvre de la nature seule, mais surtout leur propre ouvrage. Obscure d'abord, elle se poursuit en pleine lumière dès l'âge homérique, en pleine histoire dès le vi° siècle. Nous sommes encore trop habitués à ne considérer la Grèce qu'en bloc, à en confondre les âges si divers, à faire de sa civilisation si finement ramifiée une seule masse compacte. Or, l'organisme de son génie ne se révèle que dans les phases successives de sa croissance; que dis-je? l'admirable équilibre de son âme ne ressort que des forts contrastes, des luttes violentes qui résultent de ses métamorphoses. Bien des obstacles sans doute nous empêchent de pénétrer jusqu'au cœur de la vie grecque. La décadence alexandrine, qui offrit la décomposition de ce monde jadis si serré, si brillant d'unité; l'esprit latin et romain, qui le premier interpréta la Grèce à l'Occident; enfin, avouons-le, notre propre barbarie esthétique, forment autour du pur génie

grec comme une triple circonvallation. Il se cache au milieu comme une décevante, une introuvable Arcadie. Nous en approchons cependant par le persévérant désir. Ne tentons ici que d'y jeter un regard, et pour voir la civilisation hellénique face à face, marquons tout d'abord les phases principales qui furent comme le rhythme de son développement, et dans lesquelles elle fit le tour des choses.

I. — Il y eut d'abord une civilisation primitive, agricole, sévère, qui se développa sur la large base du culte de la nature. Age obscur de mystérieuse incubation. Le vieux génie pélasgique y domine profond et gravé. Tous les dieux s'élaborent, mais Saturne règne encore, avec lui les antiques divinités de la terre, les Titans, Cybèle et la Cérès arcadienne.

II. — L'*âge homérique* est celui qu'on prend généralement pour type du monde grec, mais il n'en est à vrai dire que la première phase, il n'en montre qu'un côté. Age d'aventure et d'héroïsme; insouciant et léger, le génie ionien se dégage ici de

la gravité pélasgique. Il achève l'Olympe, création capitale qui domine la civilisation grecque comme le frontispice du temple domine la cité. Désormais les dieux en leurs perpétuelles métamorphoses se joueront au-dessus de la vie dans un éternel mirage de lumière. Rois et peuples combattent, le rhapsode chante, Zeus règne sur l'Olympe. C'est l'enfance insouciante et joyeuse du génie grec.

III. — Tout autre est l'*âge lyrique*, plus passionné, plus fort, plus conscient. Le mâle esprit dorien le domine, mais avec une divine harmonie s'y fond déjà la grâce d'Ionie et la douceur éolienne. Les cités se constituent, et l'homme s'y développe librement avec une étonnante variété. Pythagore enseigne, Sapho et Pindare chantent. Apollon règne à Delphes sur la Grèce unie, avec lui les dieux descendus sur la terre! C'est la chaste, la forte adolescence de la Grèce.

IV. — L'*âge tragique* commence par les luttes pour l'existence même de la civilisation, par les victoires sur les Perses. Athènes devient la conscience de la Grèce. En elle son génie se résume

tout entier, s'approfondit dans son passé et déjà perce l'avenir. Il a son couronnement dans l'art tragique. C'est, si l'on veut, le règne du magicien Dionysos, qui dans le temple auguste de la tragédie déroule les destinées des hommes et des dieux. Age de puissante virilité, âge des grandes gloires, des grandes douleurs, des suprêmes révélations. Aux trophées de Marathon répond le cri de Prométhée, au péan de Salamine l'adieu déchirant d'Antigone.

V. — La guerre du Péloponèse, qui éclate à l'apogée même de cette civilisation, est déjà un pas décisif vers sa chute. Sa force, son organisme même avait résidé dans l'équilibre de l'esprit ionien, dans leur savante et merveilleuse harmonie. Une fois qu'au lieu de s'équilibrer et de se fondre, ils se déchirent l'un l'autre, la Grèce se porte un coup mortel. La lutte à mort entre ces deux esprits, représentés par Athènes et Sparte, est le premier signe de la dissolution. La religion se décompose, la poésie périclite, la philosophie prend le dessus; le règne de l'art vivant est fini. Le génie hellénique

envoie maintenant ses rayons épars dans le monde et sur Rome. Puissamment encore il s'incarne d'une part dans la philosophie de Platon, précurseur du christianisme, de l'autre dans le héros Alexandre, ce demi-barbare amoureux de la Grèce, qui se jette fougueusement sur l'Orient et va semer de par le monde les germes féconds de cette civilisation mourante.

De ces cinq périodes, les trois du milieu nous donnent seules le pur, le vrai, l'immortel génie de la Grèce. Elles nous offrent comme trois expressions successives de plus en plus concentrées de son idéal, admirable non-seulement de jeunesse, mais encore de profondeur. Après avoir donné d'elle-même cette expression splendide et unique à l'humanité, après avoir légué au monde ces moules incomparables, tourments et délices des âges futurs, que pouvait faire encore ce peuple pour accomplir sa tâche, sinon mourir jeune, comme ceux qui sont aimés des dieux? Cette rapide, cette complète efflorescence nous permet de mieux saisir ici que partout ailleurs

la croissance et j'ose dire le désir inné, le but éternel de l'Art vrai. Car nulle part les trois arts essentiels ne sortirent aussi spontanément de la vie normale d'un peuple, nulle part ils ne se fondirent aussi harmonieusement. Nous voyons les trois Muses : Danse, Musique et Poésie, nobles éducatrices de ce peuple, naître presque en même temps, puis se développer chacune à son tour, mais sans jamais se perdre de vue et en se donnant pour ainsi dire toujours une main amie, pour se rejoindre enfin et s'enlacer plus étroitement dans le chef-d'œuvre de la tragédie. Ronde immortelle des trois immortelles sœurs. Ce n'est qu'un jeu! dites-vous, homme sage d'aujourd'hui. Mais ce jeu contient l'histoire éternelle de l'art et en dit plus sur le fond des choses que toute votre science. Il tourne comme un cortége mystique et rayonnant avec ses thyrses, ses lyres et ses offrandes autour du temple de la vie. Tout ce que l'humanité a fait depuis dans l'art ne semble qu'un fragment retrouvé, qu'un pâle ressouvenir de cette ronde merveilleuse.

CHAPITRE PREMIER

LA DANSE PRIMITIVE ET L'ÉPOPÉE.

La mythologie des Grecs fut leur première et leur plus riche création. Toutes les autres y sont contenues en germe, comme la race des dieux et des hommes s'agite d'avance dans le vaste sein d'Ouranos, où tournoient les êtres futurs dans un divin vertige. Ce temps indéterminé qui précède le viii° siècle fut la grande période d'incubation et de formation du génie hellénique. C'est dans l'horreur du chaos, dans l'étreinte furieuse de tous les éléments, que la nature enfanta les formes végétales et animales du monde actuel; c'est souvent dans une effervescence analogue que les peuples

mettent au monde la meilleure partie d'eux-mêmes,
leur religion. Il fallut le choc de toutes ces races,
les guerres, les migrations, les expéditions aventureuses; il fallut le mélange de la gravité pélasgique avec l'héroïsme dorien et la flamme ailée de
l'Ionie pour accomplir ce grand travail. Toute mythologie n'est d'abord que le contre-coup de la nature dans le cerveau de l'homme. Mais si cette nature est la plus variée et la plus plastique, si cet
homme est le plus intelligent et le plus sympathiquement impressionnable, le rêve immense et coloré qui
en sortira sera comme une éclosion de l'âme de la
nature dans la conscience de l'humanité. Qu'on se
figure l'œil songeur, effaré, de l'homme enfant ouvert sur le spectacle mobile et grandiose de l'univers, de quelles sensations magiques ne dut-il pas
être envahi? Qui nous dira ces étonnements, ces
silences, ces cris, ces flots de sympathie, ces frissons de terreur et de joie devant l'infini des mers
et du ciel, cette mélodie profonde, innommée,
cachée et retentissante de l'âme dans les choses, et
des choses dans l'âme? Qui nous dira si l'homme

qui les éprouvait n'avait pas un sentiment plus vrai de la vie que nous autres avec toutes nos sciences et toutes nos philosophies? Vaste ivresse, profond embrassement de l'esprit et de la nature pareil à celui de la terre et du ciel dans l'orage. De cet ardent hymen sortirent les dieux [1].

Les hommes avaient encore un vague souvenir des premières révolutions du globe. Ils sentaient encore la terre trembler sous leurs pieds; ils croyaient entendre encore les Titans rebelles et les monstres horribles de la nuit rugir du fond du Tartare, où les avait précipités la foudre de Zeus. Mais le ciel était serein et la terre libre; la race des mortels commençait à se sentir à l'aise sur le sein ferme de l'antique Cybèle. Le regard ébloui de l'homme sur la nature vierge devine les forces

1. On n'a jamais mieux décrit l'état d'âme de l'homme primitif que dans ces lignes de M. Ernest Renan : « A peine séparé de la nature, il
» conversait avec elle, il lui parlait, il entendait sa voix ; cette grande mère,
» à laquelle il tenait encore par ses artères, lui apparaissait comme
» vivante et animée. A la vue des phénomènes du monde physique, il
» éprouvait des impressions diverses, qui, recevant un corps de son
» imagination, devenaient ses dieux. Il adorait ses sensations, ou, pour
» mieux dire, l'objet vague et inconnu de ses sensations; car, ne séparant
» pas encore l'objet du sujet, le monde était lui-même, et lui-même était
» le monde. » (*Les Religions de l'antiquité, essais d'histoire religieuse.*)

secrètes qui travaillent le monde, et les voit émerger pour ainsi dire à la surface des choses, se dégager des phénomènes et s'incarner, comme dans une hallucination, sous la plus belle des formes, la forme humaine. Alors, de l'Asie Mineure à la Thrace, de l'Olympe au Cithéron, des sommets alpestres de l'Arcadie aux chaudes îles de la mer Égée, du mont Taygète à l'Ida chevelu, dans tous les siéges des vieux cultes, une sorte de délire orgiastique s'empare des Grecs et fait naître par milliers autour d'eux les divinités terrestres, maritimes et ouraniennes. L'opulente vie végétale et animale de la terre et de la forêt jaillit en un essaim de dieux vagabonds et sauvages. Du fond des antres, des gorges et des montagnes se déroule la ronde rieuse des faunes, des nymphes et des ægipans. Le laboureur quitte sa charrue et le bouvier son troupeau pour s'y mêler. Tandis que les peuples montagnards ont vu apparaître le cortége de Pan et du divin Dionysos, les peuplades maritimes se sont familiarisées, dans leurs courses sans fin, avec le cycle des divinités voluptueuses ou tristes, rêveuses ou enjouées

de la mer. Chose étrange, les plus aimés de ces dieux, ce ne sont pas toujours les plus puissants, mais ceux qui meurent jeunes et beaux, ceux qui fascinent et qui tuent. C'est le bel adolescent Adonaïs, aimé d'Aphrodite, qui meurt déchiré par un sanglier, mais qui renaît tous les printemps avec la floraison; c'est Attis, qui se suicide dans un désespoir d'amour et dont le sang répandu sur la mousse refleurit en violettes; c'est Hylas, ravi par les nymphes des sources; c'est surtout l'étrange et significative Proserpine, qui symbolise le décevant mystère de la nature, son ardeur de destruction et de résurrection, la mort éternelle dans la vie et la vie éternelle dans la mort. Ainsi la Grèce naissante s'entoure d'une ceinture de divinités nouvelles; la nature en effervescence enfante des dieux; chaque montagne, chaque île, chaque caverne a les siens Mais, au-dessus de Haïdès et de Géa, s'élève comme une assemblée de rois le cycle des Olympiens. Ces dieux de l'éther immaculé et de la lumière splendide sont déjà les représentants des puissances morales qui domptent la nature et de la

beauté rédemptrice qui triomphe des maux irrémédiables de l'existence. Le dieu souverain de cette période fut Zeus. Ainsi, bien au-dessus des puissances destructives refoulées dans la nuit souterraine, le Grec, heureux dans la contemplation de ses dieux, plaça au sommet de son Olympe le maître du monde, Zeus foudroyant et serein, c'est-à-dire la force et la sagesse [1].

Quel pouvait être l'art de cette époque à demi titanique? Tandis que les dieux flottaient comme de grands rêves dans les esprits, et que la théogonie était enseignée par des hommes demi-pâtres, demi-prêtres comme Hésiode, l'homme ne pouvait encore exprimer en paroles ce qu'il sentait de plus intense. Les émotions que lui causait le spectacle de la nature, il les traduisait par la danse. Avec le mouvement rhythmique de son beau corps il s'offrait lui-même en hommage à ses dieux. Cette manière de célébrer les immortels et les héros fut

[1]. Le rapport des dieux de la Grèce avec ceux de l'Inde est un fait depuis longtemps établi. Mais ce qui ne l'est pas moins depuis Ottfried Müller, c'est la complète transformation que la Grèce leur a fait subir et qui équivaut à une création entièrement originale. C'est ce moment qu'on a voulu désigner ici.

toujours considérée comme la plus naturelle par les Grecs; car bien plus tard nous voyons Alexandre se dépouiller devant la tombe d'Achille et y danser la pyrrhique avec ses compagnons pour honorer son héros favori. La danse devint ainsi le point de départ et la base de tous les arts helléniques; c'est une des raisons pour lesquelles ils restèrent si vrais. Dans notre civilisation, au contraire, ce premier instinct de la belle manifestation de l'homme s'est perdu ou perverti. Nous avons sur nos théâtres des danseurs sans âme et dans nos livres des poëtes sans corps. Mais, dès les premiers temps de la Grèce, la danse fut le solide soutien des arts plus relevés. La parole et le chant n'eurent qu'à se greffer sur ce tronc vigoureux. Ce sont d'abord des cris inarticulés (*ololugmos*), des prières à voix basse accompagnant le geste, puis enfin des chants complets comme le chant de Linos, celui d'Hylas et le Péan.

Malgré ces symptômes précurseurs de l'art complet, la danse prédomine dans ce temps-là. C'est en elle que l'homme de la période mythologique jetait encore tout son être et respirait le vertige ter-

rible ou délicieux de la vie. La puissance démonienne non encore ordonnée de la danse nous apparaît surtout dans les cultes orgiastiques, et particulièrement dans le culte phrygien de Rhéa Kibèlè. Quand la grande déesse, la reine des dieux, traînée sur son char attelé de panthères, sortait du fond des bois, le cortége des Korybantes et des Kourètes se répandait par les forêts avec des torches allumées, au son des cymbales, en poussant des cris sauvages. Dans ces rondes furieuses les néophytes se jetaient souvent dans les précipices ou se perçaient de leurs glaives. Il semble que, sous l'impression des énergies renaissantes de la nature, l'homme surexcité voulait exprimer en un seul moment toute la somme de douleur et de volupté dont il est capable. La surabondance de vie lui donnait la force nécessaire de franchir l'abîme qui le sépare du grand Tout; il désirait se confondre avec tous les êtres; dans son délire printanier, Cybèle, la grande mère, l'attirait de nouveau dans ses bras et, terrible magicienne, lui donnait la mort sur son sein. Ce culte nous révèle en quelque sorte la force

déchaînée de la danse sans frein sous l'impulsion de l'ivresse orgiastique. En face de ce culte de Cybèle, émanation brûlante et mortelle des forêts épaisses et des entrailles de la terre, nous apercevons, dès l'époque antique, le culte de Zeus qui hante les sommets éthérés. Ce culte grave du vieux dieu des Pélasges qui se rencontre à Dodone, en Arcadie et dans l'île de Crète, est en opposition avec la furie mystique et sensuelle des orgiastes phrygiens. Les hiérophantes vêtus de blanc et couronnés de feuilles de chêne marchaient autour de l'autel de Zeus, sur les hautes montagnes, en invoquant le dieu qui plane dans la lumière éthérée. C'est l'image vénérable de la danse dans toute sa majesté religieuse.

Dans ce Zeus, non celui d'Homère, mais celui des Pélasges et des cultes primitifs, nous apparaît déjà le vrai génie de la Grèce, génie de mesure, d'eurhythmie, de sagesse profonde, qui s'oppose au génie orgiastique de l'Asie, l'ennoblit en se l'assimilant, dompte les puissances démoniennes [1] de

1. J'emploie le mot *démonien* et non *démoniaque*, parce que ce der-

la nature par un charme vraiment divin. Zeus d'ailleurs est le père d'Apollon, dieu de lumière et d'harmonie, et de Pallas, la plus grecque des déesses, vierge armée et inspirée, sagesse active, excitatrice. C'est là, ne l'oublions jamais, la force dominante, créatrice, de l'âme hellénique, son titre de noblesse et son sceau indélébile. — Ces deux éléments, qui tour à tour prédominent et finissent par s'équilibrer dans la tragédie, constituent l'histoire intime du génie grec. Il est remarquable qu'on les voie surgir dès l'abord dans les cérémonies des cultes primitifs.

Avec l'époque homérique, l'esprit grec subit une grande transformation. Les diverses peuplades se sont groupées, les races ont pris conscience d'elles-mêmes, l'esprit dorien et l'esprit ionien s'accentuent et entrent en lutte. La vie belliqueuse prend le dessus sur la vie patriarcale, agricole et

nier à un sens spécialement chrétien, et que la terminaison *aque* (de l'italien *accio*) implique une idée de blâme et de mal. J'attache à cet adjectif l'idée de ce qu'il y a de plus mystérieux, mais de plus indéniable et de plus irrésistible dans les puissances de la nature et de l'âme. *Daïmôn* veut dire en grec un esprit qui règne dans la nature, mais ne se révèle que par son influence sur les hommes.

commerçante. Les familles des anaktes, les rois s'élèvent au-dessus des peuples par la force et l'intelligence, les poussent à la guerre de leurs sceptres d'or. A Thèbes, à Argos, à Mycènes, se dressent les citadelles royales avec leurs portes cyclopéennes surmontées de lions de pierre, et qui vomissent des bataillons hérissés de lances. Dans l'époque titanique de l'enfantement des dieux, l'homme avait deviné confusément les forces les plus profondes de la nature et senti palpiter en lui l'âme divine et terrible du monde. — Maintenant son imagination, captivée par le jeu de la vie humaine, se complaît dans une tranquille et lumineuse contemplation. Son œil est captivé par la surface ondoyante des choses et ne jette plus que des regards furtifs sur leur fond mystérieux. Avant cela il était encore comme enlacé dans les bras de la grande mère, effrayé et enchanté du tressaillement de son sein. Maintenant, détaché de la nature, plein de vigueur et de santé, il se jette dans l'action et, après l'action, il se réjouit de ses exploits. Le dominateur de l'époque titanique

avait été l'hiérophante des sanctuaires. A l'époque homérique, où l'esprit se dédouble, l'homme se prend lui-même pour objet ; nous voyons surgir à côté du roi (*basileus*) le récitateur épique (*rhapsodos*). Le héros se reconnaît dans le poëte ; Ulysse pleure d'attendrissement en entendant chanter ses propres aventures par Démodokos.

Ainsi la poésie naquit dans l'âme grecque de la joyeuse contemplation du monde. Le vieux rhapsode Homère ne réfléchit pas sur l'origine et sur la fin des choses, mais, assis au bord de son île, le divin aveugle embrasse d'un œil visionnaire la terre des Hellènes avec toutes ses îles, toutes ses montagnes, asiles de divinités enveloppés dans le vaste sourire du ciel. Il voit l'assemblée des dieux, il voit la citadelle de Troie et chaque récif de l'Océan, son regard ne s'arrête qu'aux limites du monde enveloppé par la ceinture d'Okéanos, par delà laquelle il n'y a plus que la nuit cimmérienne. Dans cet horizon rien ne lui échappe, ni le contour de chaque promontoire, ni la moindre courbure de la carène, ni son sillon dans les flots. Il voit

l'armée rangée qui s'allume au soleil comme une forêt au sommet d'une montagne; il voit distinctement chaque guerrier avec sa knémide, son bouclier, son épée courte, depuis la pointe de son casque jusqu'à sa sandale légère. Il voit trôner sur ses nuages le grand Zeus, dont les sourcils bleus et la chevelure ambrosienne ébranlent l'Olympe; il voit les combats éternels des hommes qui réjouissent le cœur d'Arès, et la mort fauchant les héros au milieu des gémissements humains et du rire des dieux. Mais ce spectacle n'afflige point le rhapsode. La vie lui apparaît comme une aventure heureuse ou malheureuse à laquelle l'homme ne peut rien, mais dont la vue égaye l'esprit et les sens. D'ailleurs entre le ciel et la terre, entre le jeune Olympe et la jeune humanité règne encore une familiarité charmante. Le dieu ressemble tellement à l'homme, et l'homme se sent si près du dieu! Tout l'Olympe se laisse entraîner dans la querelle de Troie. De même que la nature toute-puissante joue avec l'homme adolescent, de même les dieux jouent avec les hommes, les aiment ou les haïssent,

les perdent ou les enlèvent dans leur ciel. Les fleuves ravissent les filles des rois, Aphrodite se dévoile éclatante devant Énée et le séduit, et lorsque Achille saisi de colère va tuer Agamemnon, Athènè, la vierge divine, descend du ciel comme un éclair et le retient par sa blonde chevelure. La mort des héros est triste, le rhapsode la pleure, mais il s'en console bien vite par le spectacle de la vie renaissante. Achille institue des jeux sur le tombeau de son ami bien-aimé Patrocle, et honore sa mémoire en faisant lutter sur son tertre de beaux corps blancs semblables aux immortels. Sur les tombeaux des plus beaux et des plus braves, la vie humaine reprend son cours, insouciante comme la vague qui succède à la vague à la surface de l'infatigable Océan. Ainsi le placide Homère se réjouit de la surface resplendissante du monde. S'il nous était permis d'emprunter une image à la profonde mythologie indienne, nous dirions qu'il contemple le voile ondoyant de Maïa, sur lequel s'agitent tous les êtres sans soupçonner le corps mystérieux de la déesse,

ni son regard profond qui parfois fait mourir.

Voici donc dans la période homérique la poésie récitée qui se développe avec aisance et ampleur. Après la danse ce fut la poésie qui prit son essor. La danse et la poésie sont pour ainsi dire les deux pôles de l'art : la danse est la manifestation la plus instinctive et la plus corporelle de l'homme; la poésie au contraire sa manifestation la plus réfléchie et la plus intellectuelle. Dans la danse l'homme se mêle en quelque sorte aux vibrations de l'univers par le mouvement rhythmique de ses membres; dans la poésie il s'en détache pour le refléter dans son imagination. En allant d'un pôle de l'art à l'autre, dans la période homérique, le génie grec sauta par-dessus la musique, qui ne devait se développer que plus tard et devenir le courant magnétique entre les deux pôles. Des profondeurs de la nature instinctive il monta aux sommets de la contemplation et y trouva la Muse « qui dans son sein avait un cœur tranquille ». Mais ici même se vérifie la loi sur l'union constante des trois Muses primi-

tives. L'une peut bien prédominer à un moment donné et se séparer des deux autres, mais lors même qu'elle s'isole, elle touche encore ses sœurs du bout des doigts. Nous avons vu que la danse primitive contenait déjà en germe la poésie et le chant, de même la poésie épique en s'épanouissant ne s'est pas séparée entièrement de la musique et de la représentation vivante. L'aède chante en s'accompagnant de la cithare, sa voix retombe en cadence, selon une certaine mélopée, son geste sobre, mais expressif, accompagne sa parole cadencée. Plus tard encore le rhapsode, qui ne chante plus, prélude à son récit sur la cithare. Ce n'est pas d'un triste cabinet d'étude que part cette poésie. Née sous le grand ciel des îles, dans cette langue imprégnée de la lucidité de l'air, elle s'épanouit devant un peuple de pêcheurs et de guerriers, elle voyage sur mer dans la nef aux rames cadencées et va retentir sous le portique sonore des rois. Le poëte est le poëme vivant, il le représente par sa personne. Et si l'Hellène adolescent contemple avec ravissement le mirage du vaste monde dans

le cercle de l'épopée, c'est grâce à la voix vibrante du rhapsode vêtu de pourpre qui chante dans les fêtes publiques les actions des hommes et des dieux.

CHAPITRE II

LE LYRISME ET LA MUSIQUE.

Homère représente encore l'enfance de l'esprit grec. La nation n'atteint son efflorescence juvénile qu'avec le merveilleux âge lyrique. Cette race est dévorée d'une telle ardeur de vie, de connaissance et de beauté, qu'à chaque étape, elle se métamorphose et s'intensifie. Au VIIe siècle une foule de villes chassent leurs tyrans et se constituent en républiques. La vie civique commence, les gymnases regorgent d'athlètes, les places publiques de citoyens jaloux de leurs droits; les statues de marbre resplendissent dans les sanctuaires, et les colonnades des temples s'élèvent au-dessus des cités.

L'Hellène ne se contente plus, comme au temps d'Homère, de combattre en obscur soldat sous la conduite de ses rois. Ses devoirs civiques une fois remplis, il se rend aux jeux Olympiques et va déployer devant le peuple tout entier sa force et sa beauté. C'est là qu'il jouit de lui-même et de la gloire de sa race. Les dieux eux-mêmes contemplent la fleur de la jeunesse lancée dans la carrière, et quand le vainqueur reçoit le rameau sacré d'Apollon, le souffle divin effleure son front. Le Grec primitif avait adoré la nature dans ses rêves mythologiques, et le héros dans son épopée; le Grec de la libre cité commence à se sentir héros et dieu lui-même.

Dans cet âge où l'âme grecque s'épanouit au grand soleil de la vie, l'élément musical jaillit de ses profondeurs avec une énergie nouvelle et prend le dessus. La musique n'avait existé jusque-là en Grèce, et l'on peut dire dans le monde, qu'à l'état rudimentaire, dans le rhythme de danse et dans la mélopée épique. Mais à ce moment, l'homme, sorti de la contemplation et livré au choc immé-

diat de toutes les passions, éprouve une sensation surprenante. Ces forces redoutables qu'il symbolisait et adorait sous le nom des dieux et dont il avait contemplé de loin les luttes dans son épopée, il en ressent soudain l'effet bouleversant dans son propre cœur. Alors il rentre en soi comme au centre du monde et y trouve la source de tout lyrisme : la mélodie, vibration même de son sang agité, souffle de son cœur palpitant, âme de son âme, forme aérienne et invisible de son être intérieur. Une sorte de joie mêlée d'effroi dut l'envahir lorsqu'il sentit tressaillir en lui-même cette source mélodieuse, essence de la musique. Car la musique se distingue des arts plastiques en ce que ceux-ci ne peuvent exprimer l'âme des choses qu'à travers leur forme visible, tandis que celle-ci exprime, à vrai dire, cette âme elle-même. Universelle, irrésistible, franche de toute convention, elle peut donner une voix aux velléités les plus légères comme aux passions les plus énergiques de cet être humain, qui est comme un résumé du monde. Ainsi l'Hellène

devint poëte lyrique ; il le devint non en arrangeur de syllabes, en prosaïque versificateur, en savant de cabinet, mais en homme vivant et actif. Son inspiration foncière fut le sentiment primitif, individuel, spontané, et ce sentiment ne jaillit qu'avec la musique.

C'est pourquoi la musique devint le nerf du lyrisme grec. Nous voyons d'abord Terpandre inventer la lyre à sept cordes, distinguer les *modes* (l'harmonie dorienne, phrygienne, lydienne, etc.) et noter les *nomes*, c'est-à-dire certaines mélodies saillantes pouvant servir de types pour les différents genres d'émotion. Alors seulement parurent les grands lyriques, et chacun d'eux s'annonça par l'invention d'un nouveau rhythme, de nouvelles mélodies et d'une nouvelle mimique pour la mise en œuvre de sa poésie, tant les trois arts spontanés s'étaient déjà fondus. Le signe distinctif de cette nouvelle poésie fut la strophe. Cette strophe est née avec sa mélodie, et cette mélodie elle-même figurait la disposition d'âme originaire d'où sort le poëme. Ici la musique n'est plus un

simple accessoire comme dans la mélopée épique, mais le principal. On pourrait aller jusqu'à dire que la mélodie est ici la force génératrice qui crée les vers et détermine leur organisme. Car la même mélodie revient dans toutes les strophes qui nous apparaissent comme les effulgurations poétiques d'un état musical de l'âme. Il en est ainsi dans les chansons populaires de tous les temps et de tous les peuples, et le lyrisme grec ne fut que le développement le plus vaste et le plus intelligent des chansons populaires primitives. Car ces *nomes*, ces mélodies typiques fixées pour la première fois par Terpandre, c'étaient précisément des mélodies chantées par le peuple dans ses fêtes.

Entre le nouveau lyrisme et la vieille épopée il y avait un abîme. Pour le mesurer il suffit de comparer la langue passionnée de Pindare ou de Sapho, qu'agite le souffle orageux de la musique, avec les placides récits d'Homère. Cette musique fut le signe d'une révolution dans tout l'art grec. Quand Mimnermos parut à la fête des Thargélies avec son amante la joueuse de flûte et imprima à

la danse une énergie inconnue; quand Olympos rapporta de Phrygie ses mélodies d'une langueur pénétrante et d'une sombre beauté; quand Archiloque, le poëte échevelé, récita devant la foule ses élégies frémissantes d'amour ou de colère, les Grecs, habitués aux graves rhapsodies, furent saisis de surprise. Les sévères rhapsodes ne cachèrent point sans doute leur indignation, mais la Grèce nouvelle dut saluer avec ravissement ces accents audacieux qui remuaient les fibres les plus cachées de sa nature. Archiloque s'écrie : « Infortuné, abattu par le désir, je n'ai plus un souffle de vie, les dieux l'ont voulu, et la douleur cruelle transperce mes os... Telle est la violence de cet amour qui s'est glissé dans mon cœur, répandant sur mes yeux un épais nuage et ravissant hors de mon sein ma raison égarée. » Tout le lyrisme grec a cette vivacité incisive. Si les paroles seules ont gardé tant de force, que serait-ce si nous pouvions entendre la mélodie, voir le poëte? On dirait que l'âme individuelle, prisonnière jusqu'alors, rompt tous ses liens, s'é-

lance dans le monde, et planant dans les airs sur les ondes sonores, comme un génie de flamme sur les nuées flottantes, crie aux cœurs frémissants de la foule : Me voici! c'est moi! me reconnaissez-vous? Ce miracle advint par la magie de la musique.

Dans cet âge si animé, autant de poëtes, autant de types, et quelles physionomies parlantes! Comme tous sont bien sortis du sol vivant de la terre des dieux! comme ils portent tous au front le signe de leur race et de leur cité! Chacun a sa langue, sa musique et son costume naturel! C'est en plein ciel, dans la bienheureuse Lesbos, aux douces sollicitations de la vague rêveuse et des haleines marines, au sourire d'Hespéros, que nous voyons éclore la fleur éclatante et suave de la poésie éolienne. C'est là que naquit Alcée, c'est là qu'aima et chanta Sapho. Aucune règle sévère, aucune réflexion morose ne troublait encore la charmante liberté des âges primitifs, et rien ne pouvait arrêter le rapide essor de l'âme à l'amour,

à la vie! Nous avons peine à comprendre aujourd'hui cette jeune fille faisant de sa maison une demeure des Muses, célébrant les troubles de son cœur au milieu de ses compagnes aimées [1], leur enseignant la grande révélation de l'Amour, frémissante encore de l'étreinte du dieu. Et pourtant jamais poésie ne naquit plus simplement, jamais l'art parfait ne se maria plus étroitement à la libre nature. Groupées autour de leur amie passionnée, les Lesbiennes enjouées s'en vont dans les vergers, sur les versants de l'île, tressant des guirlandes ou cueillant l'hyacinthe et la fleur d'aneth, entremêlant sur les molles prairies leurs âmes avec leurs voix mélodieuses. Et le soir, quand les roses fanées s'effeuillent dans les coupes encore pleines, quand les Pléiades s'inclinent sur l'abîme bleu sombre des mers, Sapho « aux boucles semblables aux violettes » prend la *magadis*, lyre particulière, d'un son plus pénétrant,

1. L'interprétation malveillante qu'on a donné aux amitiés ardentes de Sapho doit être écartée comme une invention des Grecs de la décadence. Les transports de Sapho pour ses compagnes n'ont rien d'extraordinaire sous un ciel brûlant et dans un âge naïf où l'amitié empruntait parfois la langue de l'amour.

qu'elle avait inventée. Sa vie passe dans les cordes et dans sa voix. « Luth divin, réponds à mes désirs, deviens harmonieux! » Elle chante, et l'amour « agite son âme comme le vent agite les feuilles des chênes », amour souverain qui pressent tout et ne s'exhale que dans un soupir. Tantôt elle voudrait « s'élancer sur le sommet élevé des montagnes entre les bras du bien-aimé », tantôt elle prie Aphrodite de « descendre de son trône brillant » et de lui verser d'un sourire son charme dompteur et ses plus fortes magies. Les dieux et les déesses sourient à la fille inspirée de Lesbos. Qu'a-t-elle besoin d'aller au seuil des temples? Dans les nuits tièdes de son île, sous le portique de sa maison, au-dessus des flots innombrables de la mer, elle croit voir autour d'elle « les Muses à la belle chevelure et les Grâces aux bras de rose »; et quand la strophe languide et enflammée s'échappe en sanglots suaves de son sein oppressé pour se perdre dans l'éternel azur, quand l'éclair du désir infini se reflète dans les yeux de ses compagnes ravissantes, il lui semble

que les immortels eux-mêmes parlent dans son cœur mélodieux. Et en effet, c'est le plus ancien et le plus jeune des dieux qui l'avait saisie de toute sa force, le doux et terrible Érôs, celui que Praxitèle sculpta plus tard [1], et dont le visage passionné est empreint de l'indicible tristesse et de l'indicible fascination de l'amour. Les yeux de cette merveilleuse statue *voient* le fond des choses, abîme de désir et de douleur, comme Sapho le *sentait* et le *chantait*.

Dans ses odes, le redoutable Érôs eut pour interprète la grâce persuasive, la beauté divine et la musique irrésistible. Nous le devinons aux quelques vers mutilés qui nous sont restés d'elle. Ainsi, au déclin de l'âge héroïque la vierge lesbienne présente à la Grèce ravie le breuvage enivrant de la passion dans la coupe d'or des dieux. Nous pouvons nous imaginer de quel prix furent pour les Grecs ces paroles et ces mélodies enchanteresses, puisque Solon, le plus sage des législateurs, s'écria en entendant l'hymne de Sa-

1. Il se trouve au Vatican, musée Pio Clementino, salle des statues.

pho à Aphrodite : « Je ne voudrais pas mourir sans avoir entendu ce chant-là. »

Sapho, révélatrice du lyrisme en ce qu'il y a de plus profond, ne chanta que l'amour; mais le lyrisme grec eut toutes les cordes; chaque genre y a son poëte type. Nous admirons aujourd'hui, dans les restes infimes de cette poésie qui ont survécu aux siècles barbares, la simplicité parfaite, l'admirable variété de rhythme et de ton, sa beauté plastique et sa vérité idéale. La raison en est simple : ce lyrisme-là jaillit partout de la vie elle-même, il sort comme un fruit savoureux de mœurs saines et d'un peuple toujours en harmonie avec la nature environnante. Notre poésie n'existe guère que sur le papier, elle est représentée par un scribe de cabinet ou un rêveur solitaire; celle-ci marche, respire dans un homme qui chante devant un public frémissant de sympathie, l'électrise de la voix, du geste et du regard et dont toute la personne traduit la pensée. A Sparte même, dit Alcman, « florissait

sur la vaste place la lance du jeune homme, la Muse mélodieuse et la Justice ». Le Lesbien Alcée, celui qui, dit-on, aima vainement Sapho, partagea sa vie errante entre les plaisirs et la politique; mais sur la place publique ou à la table du festin, qu'il chante le vin pétillant dans la coupe ou le poignard régicide d'Harmodius, il se donne avec toute la véhémence de sa nature. — Alcman dirige ses chœurs de jeunes filles devant le temple des Muses; elles chantent en dansant, les vierges et le chorége se répondent dans leurs évolutions. « Je voudrais, s'écrie-t-il, voler avec vous à la danse comme le cerylos, l'oiseau de mer, qui d'un cœur insouciant, vole avec les alcyons sur la cime des flots, oiseau empourpré du printemps. » — C'est dans la vie des camps, entre les marches et les batailles, que Tyrtée enseigne ses messéniques à la jeunesse spartiate. Elles se récitaient « en avant du combat », et l'on a pu dire de ces odes qu'elles marchaient contre le fer et remportaient des victoires.

La poésie chorale de Pindare montre enfin le

lyrisme grec au point le plus élevé de son développement et se rapprochant déjà d'une représentation théâtrale. Le Grec était heureux et libre dans le sentiment de sa force et de sa beauté, et cette puissante personnalité s'accentue de toute son énergie dans les divers genres lyriques. Cependant, malgré cet orgueil personnel et par cet orgueil même, il ne cessait de se rattacher à la tribu, à la race dont il faisait partie et aux dieux qu'il vénérait. C'est ce sentiment de communauté qui présida à la fondation des jeux Olympiques, Pythiques, Néméens et autres, où la fleur de la jeunesse grecque venait concourir pour les exercices du corps. Un moderne peu familiarisé avec la Grèce est tenté à première vue de ne voir dans ces jeux que des fêtes de gymnastique ou des sortes de *steeple-chase* grand style. A cela rien d'étonnant. Nous sommes tellement aplatis par la vulgarité extérieure de la vie moderne, enfoncés dans la prose de notre civilisation industrielle; nous avons si peu l'idée du noble déploiement des forces humaines sous l'empire incontesté du Beau; les misères de tant de

siècles pèsent tellement sur nos épaules, que nous
ne concevons plus le charme divin et le sens profond
de la vie hellénique. Les fêtes olympiques étaient
pourtant tout autre chose que de brillants exer-
cices, c'était la source où toute la race hellénique
venait repuiser le sentiment de sa vie supérieure,
et offrait en hommage à ses divinités la mâle
beauté de son corps. Pindare est si grand parce
qu'il est l'interprète enthousiaste de cette grande
pensée. Il ne parle pas en son propre nom, mais
au nom de la grande communauté qu'il repré-
sente; et ce n'est pas lui seul qui chante, mais un
chœur savamment organisé qui célèbre le vain-
queur. Le soir, quand toute la jeunesse est réunie
pour le joyeux festin dans le sanctuaire d'Olympie
orné de statues, éclairé de flambeaux, le chœur
se présente. Les jeunes gens au corps resplendis-
sant et les jeunes filles vêtues du blanc péplos
portent des palmes, le chorége tient la branche du
laurier d'Apollon prix de la victoire, et le chœur,
dans ses évolutions majestueuses, célèbre le vain-
queur, ses ancêtres et les dieux protecteurs de sa

race. L'homme ainsi fêté se voit enveloppé d'une auréole surhumaine, élevé jusqu'aux dieux, qui lui tendent la coupe de la gloire, et pourtant la voix solennelle des chœurs qui se répondent le rappelle à la modération, lui fait comprendre que l'éclat dont il brille n'est que le reflet de la majesté divine, lui révèle l'ordre supérieur auquel il est soumis.

L'ode pindarique est l'ensemble le plus brillant qu'on puisse imaginer de la poésie lyrique, qui est la glorification de l'individu. Ici le héros apparaît entouré de ses amis, de sa race, protégé par les immortels et célébré par un groupe qui se déroule avec la majesté sculpturale d'un bas-relief, aux accents réunis de la poésie et de la musique. Comment nous faire une idée de la plénitude de joie qui accompagne une fête pareille, puisque nous avons perdu la musique qui en réglait les mouvements? Les paroles, il est vrai, sont là, et elles font deviner le reste. Philologues et savants y cherchent des règles, un plan, une prosodie. Puériles recherches. Si vous n'avez pas un souffle du génie

de la musique, si vous ne portez pas en vous-même l'eurhythmie humaine, si le désir de l'art vivant et vrai ne vous élève pas au-dessus de l'art artificiel d'aujourd'hui, ces fragments ne vous diront rien, vous n'évoquerez pas ces morts heureux !

Que l'on jette maintenant un coup d'œil sur l'ensemble de ce lyrisme grec, on y trouvera déjà l'harmonie des trois arts spontanés. Après avoir prédominé tour à tour, ils ont fini par se mettre en parfait équilibre. L'art vivant est créé, il a pour corps la danse, pour âme la musique et pour intelligence la poésie; il les joint toutes trois en une même action, qui est la manifestation complète de l'homme.

Toutefois l'art grec devait s'élever plus haut encore. Il parvint dans la tragédie à une expression générale, réfléchie et si j'ose dire transcendantale de l'homme. Le lyrisme n'avait été que l'affirmation éclatante de l'individu. La tragédie, chef-d'œuvre et résumé de l'art hellénique tout entier, devint un magnifique symbole de la destinée humaine, une image vivante de sa portée métaphy-

sique. Pour en comprendre la genèse et la signification religieuse, il nous faut plonger un instant dans les mystères des cultes orgiastiques, et particulièrement dans celui de Dionysos.

CHAPITRE III

LA TRAGÉDIE ET LA FUSION DES ARTS.

Une divinité sereine et sublime avait dominé l'âge lyrique, Apollon, le dieu grec par excellence. Les plus hautes aspirations esthétiques et morales de la race hellénique se résument dans sa lumineuse apparition. C'est lui qui amena dans l'Olympe l'Harmonie et la Grâce avec le chœur des Muses, et trempa le front terrible des fils de Saturne dans l'éther fluide de la beauté. C'est lui, l'implacable tueur du serpent Python et de Marsyas, qui avait dompté les forces inférieures et mis le pied sur la nature brute pour fonder la noble société humaine. Tout d'abord il est le dieu de la lumière resplen-

dissante qui transperce et purifie, répand l'ordre dans l'univers et assigne leur place à tous les êtres. Il est par suite le dieu de l'État, le gardien de la cité vertueuse; il en protége les coutumes et les lois avec une sévérité dorienne. De même qu'il maintient l'harmonie dans la cité, il la maintient dans l'âme de l'homme, et c'est la plus haute de ses attributions. C'est lui qui ordonne les expiations, apaise les remords, calme les troubles les plus profonds de l'âme en la rappelant à la conscience d'elle-même. Le dernier mot de sa sagesse, inscrit sur le frontispice du temple de Delphes, c'est : *connais-toi toi-même, rien de trop, la mesure en toute chose*. Quiconque approfondit ces maximes arrive à cette accalmie suprême, à cet assouvissement dans la sagesse, appelé du beau nom de *Sophrosunè*. L'influence du dieu ne s'arrête pas à cette passive contemplation, à ce calme du sage dans l'abstention de toutes les passions destructives. Dans l'âme ainsi purifiée, séparée de toute influence troublante, il provoque la *divination*. Cela veut dire que par une sorte d'illumination subite

il la fait entrer dans l'âme des autres, et lui en montre le secret. Ainsi la plus subtile et la plus sublime activité apollinienne, c'est l'éclair de l'intelligence divinatrice pénétrant les arcanes de l'individualité humaine. Cette faculté devient, à sa plus haute puissance, la *vision poétique*, qui, ne s'appliquant plus aux êtres particuliers et réels, mais aux choses générales et idéales, évoque sous des formes visibles ce que Platon appelait les idées éternelles. Tel est le dieu que la Grèce adora à son apogée, et jamais civilisation n'en posséda de plus élevé [1].

Symbole éloquent de l'élan immense de cette race vers la beauté, Apollon apparut à la Grèce comme une aurore merveilleuse et la transfigura. A son souffle les cités se bâtissent, les citoyens se forment en phratries, en groupes harmonieux, selon leurs inclinations spontanées, les poëtes prennent la mesure et la décision qui convient à une forte

1. Pour nous sans doute l'Homme-Jésus est le complément nécessaire du dieu Apollon. Ce que la Grèce ignorait encore, c'est le principe de la sympathie humaine poussé jusqu'à l'oubli de soi. La plus haute civilisation que l'esprit humain puisse rêver aujourd'hui, serait celle où Apollon et Jésus se donneraient la main, où régneraient ensemble la Beauté et l'Amour.

personnalité, et Pythagore invente sa sévère philosophie des nombres. Sous l'inspiration du temple de Delphes tout se personnifie, se symbolise, s'idéalise, et les colonnes ioniennes, svelte végétation de pierre, font autour des villes comme une éternelle musique de marbre. Aussi, lorsqu'au printemps Apollon revient, selon la légende delphienne, du pays des Hyperboréens, sur son char traîné par des cygnes mélodieux, les trépieds d'eux-mêmes retentissent, des chœurs d'adolescents appellent le dieu par des péans, cigales et rossignols le saluent à l'envi. C'est alors que Pindare célébrait la présence du dieu dont le charme donnait à tous les êtres le plus haut sentiment d'eux-mêmes, en les plongeant dans l'universelle harmonie par des chants enthousiastes comme celui-ci : « Lyre d'or d'Apollon, lorsque tes cordes ébranlées font entendre ces préludes ravissants qui précèdent les chœurs, les feux éternels de la foudre perçante s'éteignent entre les mains du maître des dieux ; le roi des oiseaux, l'aigle de Jupiter, abaissant ses ailes rapides, s'endort sur son sceptre ; une douce

vapeur ferme ses paupières appesanties et courbe mollement sa tête, et son dos assoupli par la volupté s'élève et s'abaisse au gré de tes accords. »

Si maintenant nous essayons de résumer le sens et le rôle d'Apollon dans la culture grecque, nous dirons que les Hellènes personnifièrent en lui le génie même de leur civilisation, le génie de la noble individualité dans la cité libre. Dompteur de toutes les forces, régulateur des passions inférieures comme de la plus sublime de toutes, l'enthousiasme, partout il affirme la maîtrise de l'esprit conscient sur la nature aveugle. Il dit à ses adeptes : Détachez-vous des forces inférieures qui vous ont enfantés, développez en vous l'harmonie supérieure de l'intelligence, soyez hommes en face de la nature, connaissez-vous vous-mêmes et maintenez d'une pensée claire, d'une volonté forte, au milieu de cette nature qui veut vous ressaisir, la plus pure essence de votre être; alors le calme de votre âme sera comme le calme des mers après la tempête.

En face de ce culte d'Apollon, qui se développait pour ainsi dire en pleine lumière, surgissaient ce-

pendant, comme des puissances ennemies, une série d'autres cultes qui avaient pour objet les forces les plus cachées de la nature. Tandis qu'Apollon rayonnait sur la Grèce, du fond de son sanctuaire de Delphes, les divinités souterraines des vieux âges régnaient non moins redoutables dans les *mystères*. En regard des fiers Olympiens il y eut de tout temps en Grèce une série de dieux obscurs, mystérieux, terribles, menaçant sourdement les autres. Leurs adeptes les célébraient comme les dieux souverains, pères et maîtres des autres, refoulés, mais tout-puissants. Ces cultes se rattachaient tous plus ou moins à la Terre et tournaient autour du mystère de la vie et de la mort.

Au fin fond de la théogonie s'agite le grand Érôs, « qui tient toutes les clefs de l'Aithèr, de l'Ouranos, de la mer et de la terre ». Ce mystérieux Érôs, le plus beau et le plus ancien des dieux, qui dégénéra plus tard en Cupidon, ne s'inquiète pas des êtres individuels. Insatiable créateur, flambeau du chaos, âme des mondes, il se précipite impétueux et splendide de la vie à la mort et de la mort à la vie.

Bien ou mal, conservation ou destruction, que lui importe! son nom est amour, désir, génération éternelle. Ce culte fut sans doute un des plus anciens; mais comprimé de bonne heure par le règne des Olympiens, il se réfugia dans les mystères. Sous sa forme vague perce déjà le panthéisme orgiastique et grandiose qui fait le fond des cultes orphiques. — Le culte de Rhéa Kybèlè, la *grande mère*, porte un cachet analogue. En elle aussi on célébrait la mère des dieux, et, dans ces cérémonies, la joie alternait avec la douleur extatique. — Le mythe profond de Cérès et de Proserpine n'est qu'un rajeunissement de l'idée première du mythe de Cybèle. Proserpine ravie par Pluton est le symbole de la belle vie terrestre toujours fauchée dans sa fleur et renaissant toujours du sein ténébreux de la terre, ressortant de ses fiançailles avec la mort, chaste et blanche comme le narcisse dans l'éclat d'une éternelle virginité.

On conçoit que ces cultes, où un profond panthéisme se traduisait en scènes émouvantes, avait plus d'attrait pour certaines âmes que les cultes

des divinités olympiennes, qui s'attachaient plutôt à la brillante apparence du monde extérieur qu'au sens intime des choses. L'âme religieuse y trouvait à la fois les terreurs et les ravissements les plus vifs de l'existence. Au lieu de s'enfermer sévèrement dans les bornes de son individualité, elle s'y plongeait avec délices dans le torrent de la vie universelle et se sentait tour à tour mourir et renaître. Quand, aux mystères d'Éleusis, le néophyte avait assisté au rapt de Proserpine, entendu ses cris de détresse, traversé toutes les épreuves, toutes les horreurs du Tartare, les larves, les monstres, les épouvantes de la nuit, et que, soudain, la lumière éclatant dans les ténèbres, la déesse reparaissait plus belle et se jetait dans les bras de sa mère aux chants d'allégresse des initiés, alors il éprouvait la plus grande joie possible, il pouvait dire de ces mystères comme Pindare : « Heureux celui qui les a vus, il connaît la fin de la vie. » Nous-mêmes nous devinons dans ces cultes une sorte de lassitude et de félicité suprême, un désir de mort et d'union par-delà les dieux avec la mère universelle.

Dans la série des cultes orgiastiques dont je viens d'esquisser le développement, le plus récent fut celui de Bacchus. Ce n'est point un hasard que ce culte se soit épanoui le dernier, car il est la fleur même des mystères et révèle au grand jour la pensée qui germinait dans leurs profondeurs nocturnes. Ici encore nous voyons combien les Grecs eurent dans leur religion le sens profond des intentions secrètes de la nature. Dionysos est le dieu de la vigne ; or, la vigne est la quintessence de la sève végétale, et, si l'on peut dire, le suc le plus spirituel de la terre. Le sang de la vigne versé dans le sang de l'homme y produit cette surexcitation des esprits vitaux, où il se sent en quelque sorte mélangé avec les choses, en possession du monde et possédé par lui. Les Grecs appellent cette ivresse *enthousiasme*, c'est-à-dire *le dieu en nous*. Bacchus est le dieu splendide de l'enthousiasme débordant. — Ainsi, d'Éros, l'Amour primitif et sans frein, naquit la Terre, qui à son tour mit au monde une fille adorable, la Vie mourante et renaissante ; et la Vie, dans sa plus douce étreinte avec le ciel, conçut Dionysos,

l'Enthousiasme vivant[1]. L'enthousiasme est la fleur généreuse de la vie qui plonge par ses racines dans les abîmes de la Mort et de la Nuit et dont la *fragrance* divine emporte l'âme à l'éternel azur et la réconcilie avec l'infini. — Telle est la vraie généalogie de Dionysos dans l'esprit grec.

Ce Dionysos, dieu du vin et de l'enthousiasme, nous représente l'ivresse orgiastique à sa plus haute puissance en ses effets tantôt doux, tantôt terribles. C'est lui qui s'en vint de l'Asie Mineure enchanter toutes les contrées de la Grèce. Euripide le dépeint dans ses *Bacchantes* « entouré de boucles blondes, répandant des parfums, avec les yeux pourpres et fondants d'Aphrodite ». L'ivresse qu'il provoque dans son cortége est un tourbillon qui entraîne à travers toutes les régions de la nature. Voici comment l'invoquent les bacchantes : « Heureux qui du haut des montagnes avec l'essaim déchaîné se précipite dans la plaine, vêtu de la peau consacrée du cerf, chassant les boucs, soupirant après les

[1]. Selon les traditions orphiques, Bacchus était fils de Jupiter et de Proserpine.

montagnes de Phrygie et de Lydie! D'abord le dieu Bromios s'écrie : Évoé! Et dans le pays coule le lait, coule le vin, coule le nectar des abeilles, des arômes courent dans l'air comme ceux des cèdres de Syrie. Il brandit une torche brillante dont la flamme jaillit d'un bâton creux; il aiguillonne les troupes égarées du chœur et les éveille à son appel, déroulant dans les airs ses boucles abondantes. Puis dans la fête jubilante le dieu, d'une voix de tonnerre, s'écrie : « Levez-vous, bacchantes, ô bacchantes, levez-vous! vous l'orgueil du Tmolos à la source d'or, jouez vos mélodies au dieu Dionysos, au son des cymbales sourdes et retentissantes. Chantez : Évoé! chantez Évios le superbe! avec l'allégresse et la jubilation des Phrygiens, quand la flûte enchanteresse, la flûte sacrée, folâtre ses mélodies orageuses autour du cortége en délire qui parcourt les montagnes! »

L'aspiration dominante de cette ivresse dionysiaque, c'est le mélange de l'âme avec tous les êtres. L'initié de Bacchus ne sent plus de barrière entre lui et la nature; il s'y plonge, il s'y perd. C'est le

vertige du montagnard devant le précipice, ou du marin devant le gouffre liquide. Il semble que Bacchus dise à son adorateur : « Vois cet abîme de vie terrible et divine d'où tu es sorti, cet océan où tu dois rentrer. Mêle-toi à ses tendresses et à ses fureurs, que son trop-plein de joie et de souffrance envahisse ton corps comme un torrent et retentisse dans ta voix prophétique! Tu auras beau faire, beau t'isoler, tu es un avec la grande mère. Abîme-toi dans son sein. Regarde! moi-même je meurs pour renaître plus beau! »

Évidemment Appollon et Bacchus règnent sur deux régions contraires de la vie et de l'âme. Au dieu de l'esprit et de la discipline s'oppose le dieu de la nature et de l'ivresse, à la force purifiante la force orgiastique, au grand éducateur de l'homme le grand troubleur de l'âme, l'ardent excitateur des êtres. Ils sont forcément en guerre ; car de son souffle puissant Bacchus tend à renverser sans cesse l'État bien construit et l'homme harmonique d'Apollon. En un mot, contre la règle sévère, morale, con-

servatrice, s'insurge perpétuellement l'instinct passionné à la fois destructif et créateur de la nature. Ces deux forces ennemies, que les Grecs n'ont point définies, mais qu'ils ont symbolisées sous la forme de ces deux divinités, sont toujours en lutte dans l'individu comme dans les peuples. Toutes les deux sont nécessaires, car sans l'une point de stabilité, sans l'autre point de rénovation. Si du temple de Delphes nous voyons descendre tout ce qui calme, élève, fortifie : les Muses, les lois, la justice, nous voyons sortir de la sphère de Dionysos tout ce qui agite, enflamme, bouleverse : les passions, les délires, les orgies de l'Asie, mêlés de sublimes enthousiasmes. Il semble que sous le sceptre magique de l'orgiaste s'entr'ouvre parfois le sein de la nature, et sur les vapeurs du gouffre sans fond se bercent les apparitions les plus séduisantes et les monstres les plus effroyables. On conçoit par là les justes terreurs qu'inspirait ce dieu dissolvant aux nobles disciples de la sagesse delphique. La culture dorienne, dont les Spartiates sont le type, opposa sa réaction énergique aux velléités orgiastiques venues de

l'Asie ; sans les Doriens, la Grèce, manquant de consistance, eut péri bientôt. Mais il n'en est pas moins vrai que la fleur de son génie est née chez les Ioniens, qui surent concilier harmonieusement la force apollinienne et l'enthousiasme dionysiaque.

On peut donc dire qu'en un sens, Apollon et Dionysos sont les deux pôles de l'âme grecque [1]. Apollon représente la puissance et la splendeur de l'individualité humaine maîtresse d'elle-même et du monde. Dionysos, comme dernière expression des mystères, représente la puissance du grand Tout, qui n'enfante que pour détruire et engloutit cette individualité dans son tourbillon pour la reproduire sans cesse. C'est la nature déchaînée dans l'homme, rompant toutes les barrières, violant tous les secrets, aboutissant dans son paroxysme au désir du néant, à la soif de mort. Lorsque cette force règne sans contre-poids dans un individu ou dans un

1. Cette idée a été développée avec originalité et hardiesse dans le livre remarquable de M. Nietzsche : *Die Geburt der Tragödie aus dem Geiste der Musik*. Leipzig, 1870. On peut considérer ce livre, aux vues profondes, comme ayant jeté un jour très-nouveau sur l'origine et l'essence de la tragédie grecque.

peuple, elle le paralyse ou le tue : témoin l'Inde.
Il n'en est pas moins vrai que, sans elle, rien de
grand ne se fait dans le monde. Il s'agit de la diri-
ger et de l'ennoblir, non de la repousser ou de la
supprimer. L'homme n'est fort qu'après avoir tra-
versé la passion et heurté aux portes de la mort;
l'esprit ne se possède qu'après avoir jeté un hardi
regard dans le gouffre des choses. La nature hel-
lénique fut si complète et si intense parce qu'elle
réunissait ces deux éléments.

Tels furent les génies qui se groupent autour de
Périclès : Anaxagore, Phidias, Eschyle, Sophocle.
Ils ont la profondeur passionnée, le sentiment de
l'infini, qu'on n'accorde généralement qu'aux mo-
dernes; mais ce feu caché s'adoucit et se fond dans
la fluidité marmoréenne de leur forme sculpturale.
Chez eux le terrible de la nature est sauvé par la
conscience parfaite de la dignité humaine.

C'est aussi de la rencontre de ces deux éléments
qu'est sorti le sentiment tragique chez les Grecs.
L'esprit grec était dévoré de la soif du vrai comme

du beau. Parvenu à son apogée, il ne put s'empêcher de contempler cet homme, qu'il avait fait si fier et si noble dans sa cité et ses fêtes, sous l'empire de l'implacable loi universelle. Il voit que plus cette individualité est grande, et plus âprement elle subit le sort douloureux qui est l'apanage de toute existence. Quel qu'il soit, lutter, souffrir, tomber, voilà son destin. Presque toujours, s'il agit, il erre; s'il triomphe, ce n'est que pour un jour; à la longue, infailliblement la faute, le crime, le malheur ou la mort s'attachent à ses pas; et dans son cri de douleur, dans sa noble plainte, le Grec entendait le rhythme même de l'âme du monde. La tragédie était née virtuellement du moment qu'on faisait entrer l'homme d'Apollon dans la région des mystères éleusiniens et dionysiaques. Dans cette tragédie il contemplait à la fois la grandeur de l'homme et la force souveraine de la nature qui l'enfante pour l'absorber de nouveau. La noblesse humaine le consolait des terreurs inéluctables de la nature, et la puissance créatrice de la nature éternelle, symbolisée dans les dieux, le consolait de

la fragilité humaine. Ainsi le sublime naquit de la rencontre du beau et du terrible; et de cette alliance où les douleurs infinies de l'être éphémère s'apaisaient dans la joie de l'éternel, résultait la plus intense sensation de vie.

Représentons-nous maintenant en quelques traits la genèse de cette tragédie. Elle ne pouvait naître dans le cercle d'Apollon; elle devait pousser sous la magie de Dionysos, le régénérateur. Tout le monde sait que la tragédie sortit du chœur dithyrambique; mais nous n'avons guère l'idée, nous autres modernes, de l'exaltation transcendante qui l'enfanta. Comme toute forme de l'art vrai, ce drame grec est, à son origine, bien autre chose qu'une habile combinaison, un divertissement ingénieux; c'est un phénomène psychique involontaire. Qu'on se figure le dithyrambe primitif tel qu'il se célébrait aux environs du Parnasse, d'où il se propagea dans toute la Grèce. Dans un des vallons de la grande montagne se réunissaient les servants du dieu, les hommes déguisés en faunes, les femmes en bacchantes. Ce

n'était point, comme l'imaginait le littérateur Horace, une simple troupe d'avinés, mais un cortége d'enthousiastes inspirés. Sous l'orgiasme envahissant, ils ont oublié leur qualité de citoyens et jusqu'à leurs noms. Et ce n'est pas l'ivresse vulgaire, mais l'ivresse sacrée de la grande nature qui les traverse. Couronnés de lierre et de pampres, ils se sentent transformés, ils sont réellement ce qu'ils représentent. Ils croient au dieu qu'ils chantent, ils invoquent sa présence. Dionysos, caché dans les entrailles de la terre, lié par les Titans, accablé de douleur, attend sa délivrance. Pendant que la ronde tourne autour de l'autel, que le vent court dans les cheveux des ménades, que les cymbales d'airain retentissent avec les flûtes phrygiennes et que mugit cette musique orgiastique qui dompte les panthères et enroule les serpents fascinés autour des seins nus des bacchantes, l'exaltation monte au comble, ils appellent le dieu, ils demandent à le voir. Enfin le désir devient *vision*, l'enthousiasme *hallucination*. Le sein de la montagne semble s'ouvrir; devant le chœur foudroyé de terreur et de

ravissement, le dieu couronné apparaît, les yeux rayonnants de cette tristesse et de ce désir infinis dont les belles statues de Bacchus ont toutes conservé un reflet. Alors les initiés s'écrient comme dans les *Bacchantes* d'Euripide : « O la plus belle des lumières, qui nous resplendit à la fête jubilante d'Évios, comme ta vue me réjouit dans la solitude du désert! »

Tel est le phénomène dramatique dans son énergie primitive. L'apparition du dieu ou du héros naît de la force du désir, de la puissance visionnaire de l'enthousiasme. C'est l'hallucination poétique au plus haut degré agissant dans une masse humaine, magnétiquement excitée; c'est l'enfantement même de l'idéal. Le Grec ne se contentait pas, comme l'homme moderne, de *rêver* son idéal; il avait besoin de le *voir*, de le *représenter*, de le *devenir*. Thespis ne fit que répondre au besoin universel et réaliser le désir de la foule sur son théâtre forain, en détachant du chœur dithyrambique un personnage qui représentait le dieu et racontait ses aventures. Dès ce moment

la tragédie existe, elle n'a plus qu'à se développer. Mais cette origine n'a-t-elle pas quelque chose d'infiniment significatif? Tout d'abord le chœur affirme la tendance éminemment idéaliste du théâtre grec. Ce chœur primitif de satyres est un chœur d'inspirés, détaché de l'humanité vulgaire de tous les jours et faisant corps avec l'immortelle nature. Ce qui sortira de son sein, ce ne seront pas les copies mesquines de la réalité, mais les types éternels des héros et des dieux. — Un autre caractère de ce chœur, c'est qu'il est essentiellement musical. Eschyle décrit ainsi la musique du dithyrambe : « L'un tenant dans ses mains des bombyces, ouvrage du tour, exécute par le mouvement des doigts un air dont l'accent animé excite la fureur; l'autre fait résonner des cymbales d'airain... Un chant de joie retentit comme la voix des taureaux, on entend mugir des sons effrayants, qui partent d'une cause invisible; et le bruit du tambour, semblable à un souterrain tonnerre, roule en répandant le trouble et la terreur. » Cette musique dithyram-

bique différait également de la grave mélopée épique et de la musique proprement lyrique par son caractère passionné et par l'accompagnement instrumental. Quoique les Grecs ne connussent point l'harmonie polyphone, ce dithyrambe contenait comme dans un chaos le germe de l'orchestre et de l'harmonie moderne, qui devait prendre un si grand essor dans la symphonie.

Le sentiment musical est le sentiment idéaliste par excellence, car il tient aux racines de notre être où se confondent le physique et le moral. La vraie musique est toujours une voix prophétique, qui, partant du centre de la nature, nous remue jusqu'à la moelle des os. C'est pourquoi le dithyrambe plongé dans l'atmosphère de divination orgiastique prononçait des oracles. Le sentiment musical qui ramène les choses à leur essence éternelle a présidé par le chœur à la naissance et au développement de la tragédie grecque; il la domine, il en règle les mouvements, c'est lui qui a pénétré les conceptions grandioses de la mythologie de son fluide vivifiant. Le chœur était le dé-

positaire du respect religieux que le Grec éprouvait en face de la destinée. Ses hymnes solennels frappaient ses oreilles comme la voix de l'humanité devant les luttes de ses plus nobles enfants. Les personnages s'en détachèrent de plus en plus conscients et indépendants à mesure que la tragédie se développa, de Thespis à Eschyle, d'Eschyle à Sophocle. Il faut croire qu'au commencement le héros tragique chantait comme le chœur; plus tard son débit devint un intermédiaire entre le récitatif et la déclamation dramatique. Ainsi le lien musical subsistait entre eux, le drame se maintenait dans la sphère idéale, et l'ensemble conservait son cadre grandiose et religieux.

Mais sur quel fonds s'exerça cette nouvelle puissance? Si poignants que fussent les événements publics du temps des guerres médiques, si distingués qu'aient été les contemporains de Périclès, le théâtre grec n'aurait pas laissé des figures impérissables s'il s'était contenté de mettre en scène les hommes d'alors. Les Grecs eurent l'avantage de trouver dans leur mythologie le fonds poétique

le plus inépuisable que jamais nation ait possédé.
Cette mythologie, œuvre des siècles, éclosion de
divine naïveté, était encore vivante dans l'imagination populaire et revêtait les formes les plus
variées selon les lieux et les traditions. Matière
flexible entre les mains du génie, qui pouvait s'en
servir à son gré pour dramatiser les plus hautes
idées religieuses et morales. Chaque divinité représentait un grand côté de la nature, une région
de l'âme; autour d'elle se groupait, comme un
ensemble de phénomènes autour d'une force naturelle, un cycle de héros avec leurs aventures. Cette
mythologie était restée à l'état de perpétuelle fusion. Le peuple ne cessait d'y fondre les événements nationaux, le philosophe ses pensées, le
poëte ses intuitions. Les grands tragiques recréèrent sur le théâtre d'Athènes toutes ces traditions vivaces, approfondissant le mythe, élargissant le symbole. Ils en donnèrent le dernier
mot; car par eux seulement ils parvinrent à la
vie éclatante. De son thyrse enchanteur le dieu
de l'enthousiasme fait renaître encore une fois

la race des immortels et de leurs enfants entre les colonnes de son temple. Par là s'accomplit la sentence orphique : « Les dieux sont nés du sourire de Dionysos, et les hommes de ses larmes. » Jamais nation n'eut pareil temple. Car ces représentations n'étaient pas une entreprise commerciale, un misérable plaisir payé, mais de véritables fêtes religieuses où un peuple se conviait lui-même au spectacle de la vie en grand et où les premiers citoyens montaient en scène, dirigeaient les évolutions majestueuses des chœurs. Que manquait-il au bonheur de l'Hellène qui s'asseyait sur les gradins de cet amphithéâtre? Le souffle de sa tragédie lui apportait la liberté souveraine de l'esprit, il y secouait toutes les misères sociales pour respirer un air d'immortalité avec ses héros bien-aimés. La Grèce, vivante, divine, était là tout entière, et avec elle la belle humanité, la seule qui mérite de ne pas mourir. — Sans le concours des trois Muses : Danse, Musique et Poésie, cette merveille n'eût pas été possible.

Dans Eschyle la tragédie apparaît en sa grandeur titanesque et revêtue de toute sa majesté religieuse. Celui que les Grecs appelaient le père de la tragédie fut un initié des mystères d'Éleusis. Jeune encore, il puisa dans ce culte le grave enthousiasme qui traverse son œuvre. Il y prit aussi le sentiment profond du néant de l'homme en face des dieux, de son impuissance, de sa vie vouée à la souffrance. Sa conscience du sérieux formidable de l'existence se traduit par des maximes comme celles-ci : « O néant des choses humaines! pour mettre le bonheur en fuite, la vue d'une ombre suffit. — Quel oracle annonça jamais un bonheur aux mortels? Toujours l'art antique des devins porte la terreur dans les âmes. — Jupiter a porté cette loi : la science au prix de la douleur. » Le poëte a représenté dans l'*Orestie* les plus grands maux qui peuvent s'attacher à l'homme et le fouetter du crime au désespoir. La malédiction qui pèse sur la race de Tantale est au fond la fatalité qui s'accroche au plus envié des biens, au pouvoir, lequel entraîne tous les

crimes. Plus l'homme s'est élevé haut, plus foudroyante sera sa chute.

Dans *Agamemnon*, les *Choéphores*, les *Euménides*, Eschyle lâche les monstres de l'abîme sur la race de Tantale. Adultère, meurtre, parricide, se succèdent, ronde sinistre. Excitées par tant de crimes, les Furies elles-mêmes rompent les portes de l'enfer, montent sur la scène et entonnent « l'hymne lugubre qui enchaîne les âmes, l'hymne sans lyre dont le poison consume les mortels, comme pour envelopper tout le genre humain dans une irrémissible malédiction. Cependant devant les dieux de la lumière les noires filles de la nuit sont domptées et deviennent les Euménides, les Bienveillantes. Vaste trilogie, où les crimes des Atrides défilent sous nos yeux pendant que dans les chœurs gémit et roule l'interminable mélopée des souffrances humaines. A sa plainte nous voyons s'engloutir, comme en un mirage, flottes, citadelles, armées. Sur le premier plan de ce sombre tableau se dresse la prophétesse Cassandre comme le génie même de

la tragédie. La vierge aimée d'Apollon, mais livrée au roi vainqueur, possède la clairvoyance de l'esprit divin. Elle pressent, elle voit les destins; mais personne ne l'écoute. Ame qui plane au-dessus de l'humanité, elle est cependant foulée aux pieds par le malheur, asservie, vendue, égorgée dans le palais de son maître. Les autres vont au supplice comme les troupeaux à l'abattoir, sans s'en douter. Elle seule sait ce qui l'attend et se livre à ses bourreaux courageuse, fière, lucide, appelant la vengeance d'Oreste, qui sera l'expiation de la race maudite et dont la rédemption brillera comme un rayon d'espérance aux yeux de l'humanité plongée dans la nuit du malheur. Apollon et Minerve, la justice et la sagesse, s'unissent à la fin pour offrir à l'homme coupable, mais bon, un asile protecteur.

L'Orestie montre à quel degré le poëte d'Éleusis avait senti le froid tragique de la vie. Mais sous ce poids écrasant le cœur viril d'Eschyle rebondit avec l'énergie d'un Titan. Il luttera contre la destinée comme il a lutté à Marathon contre les

Perses. De cette révolte héroïque naquit *Prométhée*. L'homme est devenu créateur à son tour, il dompte les forces, prévoit l'avenir, s'impose au destin; pour comble de gloire, il crée des âmes à son image par l'éclair de son intelligence et le rayonnement de sa sympathie. N'a-t-il pas le droit de se sentir dieu lui-même et de braver les immortels? Prométhée a ravi du trône de Jupiter « le feu resplendissant, ce maître qui enseignera aux mortels tous les arts ». Ainsi l'homme ravit à la nature l'étincelle créatrice qui transforme le monde. Elle court dans ses veines, fait battre son cœur, embrase son cerveau; à son tour il pétrit l'argile humaine et lui crie : Lève-toi et marche! Mais toute grandeur se paye, tout progrès est volé aux dieux, et les dieux se vengent. Il en pâtira, rivé sur un rocher inaccessible aux confins du monde. Tout l'abandonne, les hommes qu'il a secourus l'oublient; dans le vaste univers qu'il prend à témoin de ses souffrances, les douces voix des Océanides viennent seules le consoler. Grande, âpre, éternelle image du génie. « Et quel fut son

crime? — Il aima trop les hommes. » Qu'importe ! Prométhée a rejeté la sagesse et la peur des foules. Il est fort de sa clairvoyance, grand de son immense pitié; c'est au fond de sa poitrine qu'il trouve le courage de braver la foudre étincelante de Jupiter. Plutôt que de céder au tyran de l'univers, il se laissera précipiter dans le Tartare avec son secret. Ce feu ravi du ciel contre la volonté des dieux, l'homme élevant ses semblables sur ses épaules d'Atlas, c'est le premier, c'est le dernier mot de la race arienne. — Dans le *Prométhée délivré*, que nous avons perdu, Eschyle montrait probablement l'alliance de Prométhée, le génie créateur, avec Hercule, la force héroïque, et le maître des dieux obligé de pactiser avec cette double puissance aux voix des Titans délivrés et régénérés.

D'une main rude et puissante Eschyle avait construit la tragédie; Sophocle l'achève, mais déjà il en change l'esprit. Chez l'auteur de l'*Orestie* l'élément musical prédomine encore. Les chœurs,

qui se déroulent avec une majesté pindarique, dominent la voix du héros et lui font sentir tout le poids du destin. Dans leur voix émouvante, le spectateur devait entendre gronder parfois la voix de l'abîme insondé d'où l'homme s'élève, fugitive apparition, ombre éphémère, songe d'un songe. Chez Sophocle le héros se détache plus nettement du chœur. L'homme est devenu plus conscient, plus réfléchi, il explique le sentiment intime qui est le mobile de ses actions avec une merveilleuse dialectique. Mais de distance en distance reviennent ces chœurs, dont l'essor lyrique nous transporte au-dessus de l'action dans le conseil des dieux, qui la dominent. Ces chœurs ressemblent aux vagues mélodieuses d'un superbe océan sur lequel vogue majestueusement le vaisseau de la tragédie sophocléenne, et qui l'emportent sur la haute mer de l'idéal bien loin des écueils du réalisme où le drame d'Euripide ira chavirer. Supprimez les chœurs dans la tragédie de Sophocle, et vous supprimerez du même coup l'élément religieux et musical. Chez Sophocle l'équilibre est

parfait entre l'âme et l'esprit, entre la musique et la poésie, entre la divinité et l'homme. S'il faut en croire le marbre splendide du Latéran, cette harmonie avait laissé son empreinte sur les traits et jusque dans l'attitude du poëte. Regardez en face cet Athénien si simplement et si fièrement drapé dans son manteau, et vous direz : Cet homme perce du regard l'âme humaine et en supporte le spectacle. Il a vu et vaincu ; s'il domine le monde, c'est par la force de la beauté.

Dans la trilogie d'*Œdipe*, Sophocle présentait à ses concitoyens un pendant de l'*Orestie*, mais de portée bien plus grande. On ne vit jamais l'homme heureux et puissant enveloppé d'un aussi fatal réseau de catastrophes que dans *Œdipe roi*, on ne le vit jamais souffrir plus noblement que dans *Œdipe à Colone*. Mais la lutte du père avec la destinée atteint son comble dans sa fille, dans Antigone. Le nouveau, l'inouï, c'est que cette Antigone n'a plus recours aux dieux, qu'elle brise la pointe de la destinée dans son propre cœur et s'élève au

rang de sainte par son martyre voulu. Chez Œdipe la nature instinctive avait rompu sans le savoir les barrières sacrées de la famille et les lois de la société, puis il avait expié volontairement sa transgression involontaire. Chez Antigone la révolte est réfléchie; la beauté de l'âme hellénique s'épanouit en amour universel et s'insurge contre la tyrannie de l'État. C'est Créon qui personnifie cet État rigide, égoïste, rétrograde. Il refuse la sépulture à Polynice parce qu'il a combattu contre sa patrie, et décrète la mort contre quiconque lui rendra les derniers honneurs; il le fait pour sauvegarder sa puissance. La cité accepte ce décret, mais l'âme libre et généreuse d'Antigone s'élève contre lui avec indignation. Ce qui saisit sa sœur Ismène de frisson, embrase d'amour et gonfle de courage son sein de vierge. Seule, elle bravera le tyran. Mais d'où lui vient cette force surnaturelle contre l'État tout-puissant? « Dans cet État il n'y avait qu'un cœur solitaire et affligé dans lequel l'humanité s'était réfugiée. C'était le cœur d'une douce vierge, du fond duquel la fleur d'amour s'élevait avec une

beauté toute-puissante. Antigone ne comprenait rien à la politique; elle *aimait*. Cherchait-elle à défendre Polynice? Avait-elle trouvé des circonstances atténuantes, des points de droit pour justifier son action? Non, elle l'aimait. L'aimait-elle parce qu'il était son frère? Étéocle n'était-il pas son frère aussi? Œdipe et Jocaste n'étaient-ils pas ses parents? Après ces terribles événements pouvait-elle songer sans terreur aux liens de sa famille? Pouvait-elle trouver la force d'aimer dans ces liens de la nature si horriblement déchirés? Non, elle aimait Polynice parce qu'il était malheureux et que la force suprême de l'amour pouvait seule l'affranchir de sa malédiction. Qu'était-ce donc que cet amour qui n'était ni de l'amour sexuel, ni de l'amour filial, ni l'amour d'une mère, ni celui d'une sœur? C'était la fleur exquise de tous ces amours réunis. La société les avait reniés, l'État les avait foulés au pied, mais de leurs germes indestructibles s'éleva la fleur fragrante du pur amour humain [1]. »

1. R. Wagner, *Oper und Drama*, p. 172.

Le drame grec atteint dans Sophocle à cette haute affirmation de l'humanité qui dépasse de beaucoup l'esprit des religions antiques. Le génie individuel perce l'horizon national et dévoile l'avenir. D'où vient donc cette voix douce et presque divine qui s'élève dans la ville de Thèbes devant les statues impassibles des dieux, qui surprend les vieillards de la cité et que le devin Tirésias lui-même ne saurait comprendre, cette voix qui s'écrie : « Je ne suis pas née pour haïr, mais pour aimer! » C'est la voix d'une vierge héroïque qui se laisse conduire à la mort parce qu'elle affirme que la plus noble des affections humaines c'est la sympathie et que cette loi est supérieure aux autres. Antigone n'obéit pas à un sentiment instinctif, elle a pleine conscience de son amour, c'est l'amour à sa plus haute puissance, et c'est pour cela qu'elle y trouve la force de s'anéantir. Oreste a souffert, Prométhée a lutté pour les hommes, Antigone aime et meurt pour eux. Ainsi le drame grec crée le héros après le dieu, l'homme après le héros, et la femme aimante après l'homme. La grande Muse

visionnaire, la Muse tragique semble dire au peuple grec par la bouche d'Antigone : Pourquoi craindre le poids écrasant du Destin, pourquoi trembler à la voix des dieux? Écoutez plutôt cette voix profonde qui monte de vos propres cœurs et qui vous annonce la délivrance par l'amour. Vos dieux peuvent s'en aller, votre cité tomber en ruines, mais cette voix parlera toujours! Ce que je pressens et ce que je vous révèle du seuil de mon tombeau, c'est plus que les dieux, c'est l'humanité, c'est plus que le Grec, c'est l'homme!

Euripide a souvent passé pour l'égal de ses deux rivaux; beaucoup de ses contemporains le jugèrent tel. Quant aux modernes, ils ont puisé chez lui à pleines mains et le préfèrent généralement à l'inspiré d'Éleusis et au poëte de Colone. Cependant on n'a touché qu'à la surface des choses en reconnaissant à Eschyle la grandeur, à Sophocle la majesté et à Euripide le pathétique. Les Grecs eux-mêmes n'ont guère été plus loin en disant que le premier avait peint les hommes tels qu'ils devraient

être, le second tels qu'ils pourraient être et le troisième tels qu'ils sont. Considéré dans le développement du théâtre grec et dans l'histoire de la poésie universelle, Euripide représente déjà la prompte décadence de l'art. Ses deux prédécesseurs, de famille noble, d'éducation hors ligne, sortirent des arcanes de la race et de la religion grecque. Celui-ci, d'origine douteuse, grandit avec les sophistes, les rhéteurs et les démagogues, qui dès ce temps minaient la civilisation hellénique. Le malheur d'Euripide, la contradiction inhérente à son génie, c'est qu'il est rongé par le démon de la critique. Ce démon, négateur enragé, entame le poëte, lui démolit ses dieux, ravale ses héros et tend à rabaisser la sublime tragédie aux discussions de la place publique et aux querelles de ménage.

Eschyle et Sophocle avaient vu l'humanité en grand à travers le cadre splendide de la mythologie et de la légende héroïque. Placés au cœur même de la nation, mêlés à ses luttes, ils y prirent le bronze de leur pensée, mais ils le coulèrent dans les formes colossales de la fable antique. Ils firent

ce qu'a toujours fait le grand art, ils créèrent une vie dans la vie, un monde au-dessus du monde, plus complet, plus vrai à sa manière que le réel, puisque, pour parler avec Platon, il exprime ce qui ne saurait ni naître ni mourir, mais ce qui *est* toujours. Les sentiments, les passions, les caractères humains ont, comme la nature, un fond inexplicable et insaisissable. L'idéaliste seul touche à ce fond, à ces *essences* de Platon, son âme les *voit*, les saisit, les exprime quelquefois, mais ne saurait les raisonner. On ne raisonne que ce qu'on ne possède pas en soi. Quant au réaliste, il reste attaché à cette surface de l'homme, à ce vernis qui n'est d'habitude qu'un dépôt de la mode et des mœurs du jour. Il prend ce vernis pour le fond dont il ne soupçonne pas l'existence. — Que fit Euripide ? On l'a dit : il mit le spectateur sur la scène. Ce sont les mêmes sujets, les mêmes personnages, les mêmes scènes qui repassent devant nous ; mais combien changées ! Un vent glacé a passé sur cette forêt luxuriante, et les plus belles fleurs sont tombées. Ce que le poëte

Euripide a vu avec son imagination ardente, le critique Euripide le décompose et fort souvent le flétrit. Voici pourquoi Eschyle et Sophocle avaient le sentiment profond de la vie divine dans la nature, et les dieux leur servaient de symboles éloquents. Cette foi était plus religieuse, plus naïve chez Eschyle, plus philosophique, plus réfléchie chez Sophocle, mais chez tous deux elle coulait de source. Le sophiste Euripide discute les dieux, il s'en défie, il en rit sous cape, il a besoin de les excuser par des raisons de physique ou de cosmogonie ; bref, chez lui le grand sentiment poétique, qui n'est au fond que le sentiment de l'unité divine de la nature, l'intuition vive de son fond, est oblitéré par des arguties de savant et de critique. — Même conséquence pour les héros. Ce ne sont plus ces types larges infiniment variés, mais portant néanmoins le sceau de l'éternel. Hécube, Hélène, Médée, Achille, ont de beaux éclairs, mais ils sont déchus de leur grandeur première, Euripide oscille sans cesse entre la grande tragédie et ce que nous appellerions le drame bourgeois.

Le chœur aussi a changé de rôle. Au lieu d'être le révélateur des vérités religieuses du drame, il est tombé au rang de simple témoin, de conseiller et de confident de l'action, s'élevant tout au plus à la morale utilitaire. Chose remarquable, chez Euripide la diminution du sens religieux va de pair avec la diminution du sentiment musical. Sans doute nous ne possédons pas la notation phonique de ces chœurs et nous ne la devinons que dans son caractère général; mais l'esprit et la structure même de ceux d'Euripide prouve qu'ils ont perdu le flux mélodieux qui circule si richement dans les strophes d'Eschyle et de Sophocle. Notons ce phénomène important : le sens religieux, le sens du Vrai idéal et le sentiment de la musique sont des facultés qui ont entre elles de profondes affinités; le grand art ne saurait s'en passer. Les plus hautes vérités sont des mystères; l'intelligence les formule, la poésie les exprime, mais pour les faire pénétrer jusqu'au fond de l'âme, elle appelle à soi la mélodie.

Une fois cependant, une seule, Euripide s'est

élevé au-dessus de lui-même; c'est dans une de ses dernières pièces, dans l'étonnante tragédie des *Bacchantes*. C'est l'histoire de Penthée, qui subit une mort cruelle pour n'avoir pas cru à la divinité de Bacchus. Le dieu est venu à Thèbes avec son cortége et tous ses charmes. Mais le roi incrédule ne croit pas aux enchantements dionysiaques. Tandis que les femmes thébaines sont allées prendre part aux mystères de Dionysos dans la montagne, Penthée maudit son culte et, saisissant le jeune dieu, qu'il prend pour un imposteur, le jette garrotté dans son palais. Bacchus se laisse faire en souriant, mais tout à coup il rompt ses liens, incendie le palais du roi, qui tombe en ruines, et s'élance au milieu de la scène, avec sa puissance terrible, qui rompt toutes les barrières et transporte les foules. Sa vengeance n'a fait que commencer. C'est avec un art consommé qu'Euripide nous montre comment Bacchus ensorcelle le roi Penthée, domine le sceptique lui-même, excite sa curiosité, le frappe de folie et finit par l'entraîner à la fête, où il est déchiré par les Ménades en furie, tandis que

Dionysos se dévoile à la cité comme le fils de Jupiter qui réjouit ses fidèles, frappe ses ennemis et qu'il faut vénérer à l'égal des Olympiens. Cette tragédie, qui par la fougue poétique, la profondeur de l'idée et l'unité du sentiment, égale les chefs-d'œuvre du théâtre grec, ressemble à une sorte de retour tardif aux grandes traditions d'Eschyle et de Sophocle. Euripide aurait-il senti dans sa vieillesse qu'il avait fait fausse route? Le poëte aurait-il repris le dessus et gourmandé le critique de ses doutes, de son manque de foi? Se serait-il repenti d'avoir donné le signal à la dissolution de la tragédie et de la poésie grecque [1]? On le croirait à entendre des paroles comme celles-ci : « Il n'en coûte pas beaucoup de croire à la force du divin, quel qu'il soit d'ailleurs. » Quoi qu'il faille en penser, il est beau de voir la tragédie grecque à son déclin remonter à sa source, à ce culte mystérieux de Dionysos dont elle est sortie, et, avant de dispa-

1. M. Nietzsche émet cet avis dans son livre déjà cité, et la comparaison des *Bacchantes* avec les autres tragédies d'Euripide donne beaucoup de vraisemblance à son opinion.

raître, proclamer encore une fois, aux accords splendides de tous les arts réunis, la résurrection de l'enthousiasme souverain, qui peut bien rester enchaîné pendant des siècles sous la terre, mais qui, d'âge en âge, brise les portes de sa prison aux yeux des hommes stupéfaits, et, brandissant son thyrse magique, fait jaillir du sol une végétation luxuriante, répand sa lumière-rosée sur toute la nature et s'entoure d'une ceinture ondoyante d'êtres divinement beaux et libres.

Dernier éclair du génie d'Euripide; c'en était fait de la tragédie; elle devait mourir après lui. Cent forces ennemies rongeaient déjà la Grèce du temps de Périclès : la corruption, la guerre civile, l'esprit sophistique et démagogique. Bientôt la Macédoine allait lui ravir son indépendance et préparer une proie à la politique romaine. Sous l'empire des Césars l'*Hellène* devint le *Græculus*, et cette dernière figure rabougrie, malsaine et mesquine, nous a caché pour des siècles la première, ce type indélébile de l'homme complet. Enfin, le grand mouvement scientifique qui s'achève dans l'époque alexandrine

décompose et tue la mythologie. Aristophane eut la conscience de cette dissolution intérieure de la civilisation grecque. Il regrettait les mœurs sévères, le bon vieux temps des guerres médiques, Eschyle et la fière tragédie. Mais il était trop *Attique*, trop de son temps pour ne pas subir l'influence de son siècle. La décomposition de l'esprit grec qu'il déplore s'accomplit dans son propre théâtre. En lui le génie hellénique, dépossédé de son pur idéal, se tourne avec ses merveilleuses facultés contre la réalité envahissante et la persifle dans une satire éblouissante et gigantesque, au milieu de laquelle il brûle à la hâte, comme un feu d'artifice, ce qui lui reste de poésie. Mais après cet étonnant carnaval moitié burlesque, moitié sublime, la réalité prend définitivement possession de la scène; elle s'y pavane dans la comédie ancienne et nouvelle. Les entremetteurs, les fils de famille et les esclaves sentimentales bavardent de leurs petits malheurs sur la scène où avait retenti la voix de Prométhée et d'Antigone. — La tragédie est morte et enterrée.

Avec elle le règne de *l'art vivant* est fini pour de longs siècles, et celui de la *littérature* commence. La ronde joyeuse et féconde de la Danse, de la Poésie et de la Musique se dissout. Chacune s'en va de son côté; les trois sœurs, qui s'étaient unies et oubliées l'une dans l'autre d'un ardent amour, et qui avaient trouvé dans cet oubli même le bonheur parfait du plus bel épanouissement, s'en vont à des destinées nouvelles. Nous verrons qu'elles risquent parfois de périr dans leur isolement égoïste. Ah! pour se retrouver, que d'aventures, que de déboires, que de vains essais, quel long voyage! Mais qu'il est palpitant d'intérêt! car c'est l'évolution même de l'esprit humain. C'est cette histoire que nous essayons d'esquisser.

Une légende courait le monde grec et romain du temps de Tibère. On racontait qu'un navire passant près d'une île abandonnée de la mer Égée, le pilote entendit une grande voix s'élever du rivage et résonner dans le silence des mers, une voix qui disait : Le grand Pan est mort! et du fond des

bois lui répondirent de tristes clameurs et de longs
gémissements. C'était bien là la voix de la Grèce
mourante, de celle qui n'existait déjà plus qu'en
souvenir! L'histoire pourra marcher; le christia-
nisme, les barbares, la science, la philosophie,
pourront changer la face du monde et la forme
de l'esprit, le vaisseau de l'humanité pourra se
lancer de l'un à l'autre pôle, toujours elle garde
une vague image, un regret inavoué de l'île flot-
tante où dorment les dieux oubliés avec la Jeunesse
perdue, la Beauté, l'Idéal vivant et la Vie radieuse.
— Peut-être ne le sait-elle pas elle-même; dans
l'immense océan où elle navigue, c'est toujours
cette île qu'elle cherche!

LIVRE II

HISTOIRE DE LA POÉSIE

DE DANTE A GŒTHE

<div style="text-align: right;">

Elle rêve de sa sœur perdue.

De l'Orient à l'Occident, fatigué, chevauchant la tempête, je proclame ce qui se trame sur le globe terrestre.

(SHAKSPEARE, prologue d'*Henri IV*.)

De l'action ! De l'action !

(BYRON, à Missolonghi.)

</div>

LIVRE II

HISTOIRE DE LA POÉSIE

DE DANTE A GŒTHE.

Le développement de l'art grec, dont nous avons suivi les grandes phases, se distingue de tous les autres par sa plénitude et son unité. La loi supérieure qui le domine, c'est la primitive et profonde harmonie de la danse, de la musique et de la poésie. Cette harmonie persiste à travers toutes ses métamorphoses et produit enfin le chef-d'œuvre tragique. Le divorce des trois arts spontanés amène la décadence de la tragédie et de l'art grec tout entier. La sculpture grecque n'est que le reflet marmoréen de cette beauté expressive que l'Hellène avait su réaliser dans toutes les phases de sa

vie, et qui avant de s'incarner dans le marbre, avait resplendi dans son corps, palpité dans ses muscles et coulé dans ses veines. Rapide, brillante et unique évolution qui contient d'avance et résume les évolutions futures de l'Art dans l'humanité. Si nous ne trouvons que là les prototypes parfaits de l'épopée, du lyrisme, de la tragédie, c'est grâce à cette merveilleuse harmonie des trois arts primitifs, qui se soutiennent, s'excitent et s'équilibrent entre eux. Pendant longtemps, nous autres modernes, nous n'avons vu la poésie grecque qu'à travers le grimoire de la littérature écrite, sans compter que cette poésie ne nous est parvenue d'abord qu'à travers l'hellénisme alexandrin et la tradition latine. Nous avons si bien perdu la conscience de l'union féconde des trois arts souverains, que nous jugeons l'art grec lui-même au point de vue de la lettre morte, de la pensée abstraite, et non de la représentation vivante. Mais une fois qu'on a reconnu l'art grec en sa force et sa vérité éternelle, c'est l'opposé qui advient : on ne peut s'empêcher de voir nos littératures à la flamme vive de la poésie hellénique.

Nous n'avons plus devant nous maintenant un seul peuple, une race d'élite qui représente l'esprit humain au milieu des barbares, c'est l'ensemble des peuples occidentaux qui entre en scène. Les Hellènes lèguent leur héritage aux Latins, qui le lèguent à leur tour aux Celtes et aux Germains. L'horizon s'élargit, la pensée s'étend, l'histoire se complique. De siècle en siècle le fleuve de la civilisation se répand de la Grèce dans le monde entier et entre dans le sang des autres peuples. L'Europe, formant malgré ses contrastes et ses oppositions un tout solidaire, tend ainsi à devenir peu à peu pour le monde ce que la Grèce et l'Italie furent pour les nations environnantes. Au lieu de plonger dans la Méditerranée, elle plonge dans l'Océan et a le globe pour champ d'action. Que sera la poésie réduite à elle seule et comme perdue dans ce vaste milieu? Y aura-t-il de la suite, de l'unité, dans ses efforts parmi tant de races, de climats, de conflits sociaux et politiques. En essayant de poursuivre sa marche à travers deux mille ans d'histoire, il va sans dire que nous ne pouvons nous attacher qu'à

ses grandes tentatives, à celles qui ont un caractère vraiment européen et dont l'influence traverse les siècles. Tout ce qui est simplement national, et ce qui, à ce point de vue, peut avoir une haute importance, ne rentre pas dans une histoire générale de la poésie. Car cette histoire existe. Depuis la conquête romaine l'Europe forme un groupe de peuples solidaires, se développant les uns par les autres, vivant d'action et de réaction. La conversion au christianisme, les croisades, la renaissance, la réforme, l'élan humanitaire du xviii° siècle, furent autant de mouvements communs à l'ensemble des nations européennes. Cette solidarité si apparente en religion et en politique ne l'est pas moins dans la poésie et dans les arts. C'est là surtout qu'un grand courant humain domine tous les courants nationaux. Une éternelle aspiration, une pensée commune, chercheuse infatigable, s'en dégage et s'incarne dans les génies supérieurs. Ainsi, au-dessus du labyrinthe des peuples, de ces mêlées sanglantes et de ce sombre cauchemar de l'histoire d'où s'échappe une perpétuelle fumée de colère et de

sang, plane l'âme supérieure de l'humanité, *the oversoul*, comme disent les Anglais, qui de rêve en rêve, de vision en vision, dévore le temps et l'espace et s'élance à la poursuite de son idéal.

CHAPITRE PREMIER

LE MONDE LATIN. — LE MOYEN AGE ET DANTE.

La littérature romaine nous offre un premier exemple de ce que devient la poésie séparée de la musique et de la danse. Rome a soumis le monde, unifié l'Europe et transmis la civilisation hellénique aux barbares, avant que ceux-ci devenus civilisés à leur tour pussent remonter à sa source même. Par la force politique elle domine Athènes, comme l'homme mûr domine l'adolescent. Mais dans le royaume du Beau, elle était vaincue d'avance. Toute grandeur porte avec elle son châtiment et sa consolation. La Grèce, dédaigneuse de l'empire terrestre, mourut jeune comme Alexandre ;

mais elle a vécu pour l'éternité et règne à jamais sur les âmes par ses marbres et ses poëmes. L'âpre génie romain conquit l'Orient et l'Occident, mais sa nature et son rôle le condamnaient à l'infériorité artistique. Aussi la poésie écrite des Latins n'est-elle qu'une pâle image de la poésie mimée et chantée des Hellènes. Soit que la mythologie et les coutumes primitives des peuples italiques ne fussent pas assez vivaces pour pousser des rameaux vigoureux dans le lyrisme et le drame, soit que ces germes aient été étouffés par la politique romaine, nous ne voyons pas chez eux la poésie sortir du sol comme une plante indigène, mais s'implanter du dehors comme un produit exotique. Que peut faire la poésie qui ne *représente* plus pour les sens, sinon *décrire* pour l'imagination. Elle provoque le désir du beau sans le contenter par les yeux. Où est, dans le monde romain, cet art à la fois si noble et si populaire ? Où est le rhapsode récitant ses poëmes dans les fêtes publiques ; où sont les groupes de vierges dansant et chantant devant les temples ; où sont les chœurs de jeunes gens parcourant les cités à la

lueur des flambeaux et célébrant leurs héros favoris? Que sont devenus ces péans et ces dithyrambes? Rien de tout cela à Rome, mais des poëtes de cabinet et des rouleaux de papyrus. Ennius rédige péniblement ses épopées, Horace scande ses vers dans sa campagne de Tibur, Virgile récite son épopée à la cour d'Auguste, pendant que le peuple court s'amuser aux farces grossières des atellanes.

Privée de la danse et de la musique, ses inséparables compagnes d'autrefois, la poésie subit l'influence desséchante de la rhétorique. Il est certain pour nous que les avocats comme Cicéron, les beaux esprits comme Quintilien, n'ont compris que la surface du génie grec. Pour eux Homère, Alcée, Sophocle, ne sont pas des inspirés qui *créent*, mais des littérateurs qui *composent*, et chez lesquels on va chercher les meilleurs *procédés*. C'est que les Romains n'eurent jamais le grand sens religieux qui fait le fond des inspirations helléniques; ils travaillent pour les copistes comme plus tard on travaillera pour les imprimeurs. Horace, le fin et pénétrant Horace, ne nous offre dans ses odes que le *ré-*

sidu littéraire d'Anacréon, de Sapho et de Pindare; il n'a pas, il ne peut pas avoir le sentiment de la *vie divine* au grand soleil de la Nature aimante et de l'Art tout-puissant! L'idée de faire un *art poétique* ne pouvait venir qu'à un littérateur latin. Les Grecs en avaient-ils besoin? N'avaient-ils pas en eux-mêmes la mesure intime, la musique vivante, l'eurhythmie qui se communiquait à leurs créations toujours nouvelles et se traduisait par l'harmonie du geste, de la voix et de la parole?

Si l'âme si suave et si poétique de Virgile est comme voilée de mélancolie, c'est sans doute parce qu'il sent le vide du présent et regrette confusément la vraie vie qui florissait jadis par delà la mer ionienne et dont un souffle l'a touché. Toute la splendeur du siècle impérial, tous les trophées de César, tous les arcs de triomphe d'Auguste ne peuvent apaiser son vague désir. En vain tourne-t-il un regard attendri vers la vie rurale, en vain évoque-t-il la sibylle de Cumes dans l'antre sombre du lac Averne, rien ne le console; il traverse son siècle de fer comme une ombre élyséenne, avide du

passé, inquiète de l'avenir. Il lègue à la légende son ombre pensive et son soupir mélodieux aux âges futurs. — Dans le sombre et grand Lucrèce la conscience du vide de la vie et de la décadence imminente de cette société va jusqu'au tragique. Il nous apparaît à l'apogée de la puissance romaine et au plus fort des guerres civiles comme une énergique et solitaire protestation contre tant de grandeur et de misère. Solitaire, farouche, tranquille, loin de la curée des ambitions humaines, il se jette avec une sorte de frénésie dans la science d'Épicure, il gravit ardemment les plus hauts sommets de la philosophie et cherche la paix de l'âme « dans les temples sereins de la sagesse ». Ce que la vie ne peut plus donner : joie, force, épanouissement, il le demande à la science. De quel âpre désir, de quelle passion inassouvie il fouille cette nature dont il ne peut trouver le fond. Il la scrute, la décompose, la pénètre, et roule dans sa pensée l'origine des choses : il maudit la religion parce qu'il ne la voit que sous la forme de la tyrannie et de la superstition. Pour lui les atomes ont rem-

placé les divinités disparues, et pourtant, dans le silence des nuits étoilées, le rêve grandiose des dieux revient hanter son âme, et lorsqu'il veut rappeler le bonheur sur sa patrie en deuil, c'est l'antique Aphrodite qu'il invoque :

Æneadum genitrix, hominum divûmque voluptas.

Ce vague et profond regret des dieux chez celui-là même qui les combat à outrance s'explique. L'âme poétique de Lucrèce sentait en eux les symboles de la grande religion de la nature qui allait s'évanouissant. Précurseur des temps modernes, il nous prédit que l'esprit humain s'éloignant de son harmonie primitive avec la nature n'y reviendra qu'après avoir traversé le labyrinthe de la science. Lui-même, avec sa soif de vie, de beauté et de vérité, demeura, semble-t-il, délaissé, inassouvi; son âme n'avait pas souscrit à la paix de son intelligence, et nous ne nous étonnerions pas si ce que l'on raconte sur sa fin était vrai, et s'il avait cherché dans le plus mortel des philtres d'amour la paix suprême, l'oubli du monde et le dernier mot des choses.

La poésie ne fut donc pas chez les Romains la fille exubérante d'un sol prodigue, mais une grave étrangère, une triste exilée regrettant le monde grec qui n'était plus et appelant de ses vœux un monde nouveau qui était loin de naître. Ce monde fut le moyen âge. Il se forma par la combinaison du christianisme avec la civilisation romaine et les races du nord de l'Europe. Long mélange, vaste chaos d'où l'âme moderne ne sort que par un laborieux enfantement. Le christianisme se manifestant après la décadence antique comme un immense effort de l'esprit humain pour se dégager des liens de la nature et vivre dans une sphère supraterrestre, devait être l'ennemi juré des arts plastiques et représentatifs. Le paganisme n'avait pas séparé le corps et l'âme, la nature et l'esprit, l'humain et le divin; le christianisme les distingue jalousement, violemment, maudit l'un, exalte l'autre. Le héros chrétien, c'est le martyr qui ne songe qu'à mourir, le sage chrétien, c'est le saint dont la vie entière est une mort anticipée. Sainte Thérèse en extase se sentait enlevée dans le sein de Dieu par

des millions d'anges pendant que son corps inerte tombait en pamoison sur les dalles de sa cellule. C'est l'histoire de l'âme humaine pendant le moyen âge : lancée dans les espaces, elle essaye de mesurer l'éternité, elle revient de son voyage avec l'éblouissement de l'infini, mais elle trouve un corps brisé, anéanti.

La civilisation qui sortit de cet état d'esprit devait être tout le contraire de la civilisation hellénique. L'unité organique de la cité grecque devint la hiérarchie ecclésiastique et féodale. En Italie, comme en France et en Allemagne, la société se subdivise, les classes se séparent, chacun s'enferme dans une étroite enceinte pour s'enfoncer dans sa pensée, l'architecte dans sa cathédrale, le miniaturiste dans son missel, l'artisan dans sa corporation, le prêtre dans son église, le philosophe dans sa scolastique. Il y a des soldats, des docteurs et des prêtres ; l'homme complet a disparu. Les trois arts spontanés sont plus séparés que jamais, et végètent, chacun dans son coin obscur. La danse, l'art si noble, cultivé par les Grecs comme la base de tous les au-

tres, est déchue de sa dignité religieuse ; elle devient un art proscrit, méprisé, bafoué ; car la beauté corporelle est un péché. Ainsi refoulée dans les bas-fonds de la société, elle ne s'y maintient que comme un grossier divertissement et ne reparaîtra au grand jour que sous la forme ridicule du ballet. La musique confisquée par l'Église se débrouille des limbes de l'harmonie, mais l'heure de son essor n'a pas encore sonné. La poésie, qui habitait chez les Grecs le seuil des temples et les vallons sacrés, se réfugie maintenant dans les couvents, s'enterre dans les bibliothèques. Sa langue, privée de sa sonorité mélodieuse, n'est plus un feuillage vivace, mais la feuille morte de la parole écrite. Elle ne voit la nature qu'à travers les barreaux du cloître, et les esprits malins des eaux et des forêts la narguent de loin. Sa florissante sœur, la danse, ne vient pas l'arracher à sa solitude pour l'entraîner au milieu des hommes par ses rhythmes joyeux. La grave Philosophie lui apparaît le front sillonné d'algèbre, et la Théologie d'un doigt sévère lui défend de sourire. Ainsi cloîtrée, la poésie du moyen âge ressemble à

cette *Melancolia* d'Albert Durer, sombre vierge, entourée de tous les instruments de la science qui songe tristement, les pieds sur un cercueil.

Que lui restait-il? La vision intérieure, le royaume sans limite de *l'au-delà*. Puisqu'il y a un autre monde derrière celui-ci, pourquoi ne pas y pénétrer d'avance par la route du rêve et les évocations de la magie, pourquoi ne pas rompre la porte du mystère? Le moyen âge tout entier a les yeux fixés sur cette porte; il est beaucoup plus préoccupé d'explorer la vie future que de s'affermir dans celle-ci. Dès le vi[e] siècle les visions se multiplient. Les moines voyagent pendant des semaines dans le pays des morts, témoin le purgatoire de saint Patrice et le rêve d'Albéric au mont Cassin. Les docteurs raisonnent à perte de vue sur l'Apocalypse, et d'année en année la chrétienté attend le jour du jugement. Cet *au-delà* que l'imagination peuplait des images du monde visible était pour le croyant la vraie vie derrière la fausse, l'éternité derrière le voile trompeur du temps. Chez les grands esprits, cette tendance à voyager

dans l'autre monde devint volontairement ou involontairement un moyen de philosopher et d'exprimer leur conception du monde et de l'humanité; conception parfois sublime, mais en général assez abstraite, puisqu'elle ne posait sur rien de solide et flottait entre terre et ciel.

L'homme qui résuma le mieux ce courant d'idées et lui donna une portée immortelle fut Dante[1]. Ce n'est pas que l'Alighieri ait été de naissance un visionnaire. Il prit le moule de son temps pour y couler sa pensée. Écrivain, soldat et magistrat, tour à tour Guelfe et Gibelin, historien, philosophe et poëte, chrétien fervent, admirateur de l'antiquité et prophète de l'avenir, Dante fut à sa manière l'homme le plus complet du moyen âge, qu'il domine de toute sa grandeur. Mais en un sens il est

[1]. J'ai consulté sur Dante le beau livre : *The life and times of Dante Alighieri*, by MARGHERITA ALBANA MIGNATY. Florence, 1865. C'est aussi l'auteur de ce livre qui m'a fait connaître et aimer Shelley et qui m'a soutenu dans le cours de cet ouvrage par la sympathie la plus généreuse et les conseils clairvoyants de son esprit élevé. Je suis heureux et fier de devoir un tel secours à une Grecque qui possède au foyer de son âme ardente les deux purs rayons du génie de sa patrie : le vivant enthousiasme du Beau et la foi invaincue en l'Idéal.

bien de son temps; car sa vie comme son poëme ressemble à une fuite hors du monde. Mêlé dans sa jeunesse à toutes les luttes intestines de Florence, il s'en éloigne de plus en plus avec l'âge. Son exil devient comme une partie de son génie. A ceux qui lui proposent de revenir au prix d'une humiliation, il répond fièrement : Ne puis-je point partout contempler le ciel et les étoiles? Tout Dante est là. Florence l'a chassé; il lui laisse son dédain. C'est l'Italie qu'il aimera désormais. Il annonce à « la belle des belles » un époux : « Console-toi, Italie, parce que ton sauveur se hâte de venir à tes noces. » Mais ce sauveur l'a trompé, l'Italie ne répond pas à son attente, il se console avec la vision de l'éternité, au monastère de Gubbio sur les sommets de l'Apennin, ou dans sa solitude de Ravenne.

La *Divine Comédie* est le tableau idéal de cette vie. Ce pèlerinage dans l'enfer, le purgatoire et le paradis retrace l'itinéraire de l'âme vers la paix éternelle; dans son voyage symbolique elle revoit l'histoire du passé et du présent. A travers l'épaisse forêt du vice, où les passions humaines rugissent

comme des bêtes féroces, elle arrive jusqu'aux portes de l'enfer et entre au pays sans espérance. Là, de cercle en cercle et de terreur en terreur, elle descend jusqu'au fond du gouffre. Enfer éternel ou cruelle réalité, c'est tout un :

> Dinanzi a me non fur cose create
> Se non eterne, ed io eterno duro.

Devant ces cercles qui vont se rétrécissant, devant ces espaces sans lumière où se traînent des gémissements, où mugit sans cesse la bourrasque infernale qui fouette sans répit les âmes dans son tourbillon, le vertige saisit le voyageur; il gémit lui-même, il frissonne, il se cramponne à la robe de Virgile et perd connaissance. Car, dans sa vision, qui a toute la précision de la réalité, les supplices s'éternisent. Depuis Françoise et Paolo emportés comme des colombes par le vent de leur passion terrible, depuis Farinata, le Gibelin vindicatif qui brûle dans sa tombe ardente, jusqu'aux hypocrites qui étouffent sous leur chape de plomb et à ces vicieux criminels rongés par les serpents qui portent leurs

propres têtes dans leurs mains, il n'y a point de pardon. Dans cet enfer si vivant, rempli de toutes les terreurs et de tous les vices gradués, échelonnés et punis symboliquement, il semble que Dante ait voulu prononcer une condamnation sans appel sur la réalité de ce monde qu'il avait traversée en plein.

Le salut, selon lui, n'est pas dans l'action, mais dans la contemplation. On respire plus librement dans le *purgatoire*, l'air s'est rasséréné. C'est l'humanité transformée par l'effort moral, et que des voix d'anges entraînent vers un monde meilleur. L'âme du pèlerin s'épure par degrés, et lorsque Béatrice lui apparaît radieuse de beauté et de pureté céleste, vêtue de sa robe couleur de flamme vive, symbole de l'ardente charité, Dante est déjà prêt aux joies du paradis. Et il s'y élance léger, allègre, débarrassé de tout poids terrestre, entraîné dans les cieux par la seule force du désir divin, enlevé par le regard de Béatrice, « qui regarde en haut et lui en elle ». Ainsi ils montent ensemble de sphère en sphère, d'étoile en étoile, de ravissements

en extases, à travers des fleuves de lumière paradisiaque et des torrents de délices, vers les saints, les Pères, les martyrs radieux, jusqu'à la rose mystique des bienheureux qui flotte sous le regard même de Dieu. Dans cette ascension, que Balbo appelle un long *crescendo* d'amour, on se sent noyé dans le ciel éthéré, emporté en dehors de l'espace et du temps. Les chastes ardeurs de l'adoration augmentent de zone en zone, s'allument et s'intensifient dans le regard des saints ; et finalement intelligence, volonté, désir, entraînés par une force supérieure, se confondent et s'abîment dans la fulgurance de cet Amour qui est Dieu :

L'Amor che muove il sole e l'altre stelle.

Que veut dire ce poëme dans l'histoire de l'idéal humain ? Quel chemin la poésie a-t-elle fait avec Dante ? Privée, comme nous disions, de ses compagnes la danse et la musique, qui la forçaient à se placer au cœur même de la vie et de la nature, elle s'est jetée à corps perdu dans le rêve et la vision. D'un puissant coup d'œil, elle cherche à embrasser

passé, présent et futur, le monde et le développement même de l'humanité. Au lieu de marcher sur la terre ferme du monde visible, elle voyage à haut vol dans les espaces illimités de la pensée. Si l'antiquité cherchait à embellir le corps par l'activité de l'esprit, au moyen âge l'esprit tend à s'échapper du corps. Le poëme de Dante est tout le contraire de la tragédie, où l'homme se consume à belle flamme sous nos yeux et n'arrive au repos suprême qu'à travers l'excès de l'action et de la passion. Ici nous ne voyons plus l'humanité au foyer incandescent de la vie individuelle, c'est l'humanité après la lutte, refroidie en quelque sorte par la pure contemplation et figée dans l'immobile infini. La Grèce avait fait descendre le ciel sur la terre dans un peuple de héros et de dieux; le moyen âge projette la terre dans l'enfer et le ciel, la dissout dans l'éternité. La poésie visionnaire semble dire alors aux générations qui se pressent avidement autour d'elle pour entendre une parole de vie : Mon royaume n'est pas de ce monde.

Il est incontestable que la poésie, ainsi livrée à

ses propres ressources, a fait de nouvelles conquêtes. En même temps qu'elle embrasse un plus vaste horizon d'histoire, elle plane à son aise dans la région de la spéculation métaphysique. Comme elle ne s'adresse plus qu'à l'imagination et ne s'exprime plus que par la parole écrite, elle ne se sent liée par rien et tend à mesurer les dernières limites de l'univers et de la pensée. Toutefois, ce qu'elle a gagné en étendue, elle l'a perdu en intensité. Nous avons vu que le lyrisme et la tragédie grecque donnaient par leurs représentations une apparence visible aux plus hautes vérités. Ici, nous sommes ravis en des régions surnaturelles, et, quoique Dante soit peut être l'expression la plus frappante de la plasticité du langage privé du geste et de la mélodie, nous sentons que les vérités divines si clairement vues par le poëte demeurent à l'état de vision, de désir, d'espérance. L'idéal ne se réalise plus pour les yeux, le poëte ne songe même pas à cette possibilité. Car pour lui l'idéal n'existe que dans l'*au-delà*. Désormais l'humanité ouvre ce *grand monde intérieur*, si puissant, si attractif pour ceux

qui en possèdent la clef, qu'il contre-balance le monde visible. Mais un abîme les sépare; pour y jeter un pont hardi, rejoindre ces deux mondes, il faudra plus tard la puissance souveraine de la musique.

Ce qu'il y a de plus nouveau et de plus lumineux dans la *Divine Comédie*, ce que l'antiquité avait à peine entrevu dans Platon, c'est l'amour conçu comme principe régénérateur de la vie, l'amour dans l'idéal. Le premier germe de cette *vita nuova* se trouve d'abord en Provence dans la brillante efflorescence des troubadours, qui inaugurèrent le culte de la femme. Le jeune Alighieri fut saisi de cette vie nouvelle à la vue de Béatrice; comme en un mirage subit, foudroyant, il entrevit la splendeur de Dieu reflétée par la beauté et la profondeur de l'âme féminine. C'est alors, nous dit-il dans sa *Vita nuova*, qu'il résolut de dire de Béatrice ce qui jamais ne fut dit d'aucune femme, et d'en faire le guide et la révélatrice de son Paradis. Point initial d'un long développement et d'un nouveau tourbillon passionnel dans l'humanité. Cet amour du divin

et de l'infini à travers la femme, cet élément que
Gœthe appela plus tard l'*éternel féminin*, est une
des sources les plus vives de tout le lyrisme moderne. C'est aussi de cet élément idéaliste et primordial de l'amour, compris dans son sens le plus
vaste, que jaillira la musique moderne. Cette mélodie puissante et consolatrice, le sévère et prophétique Florentin la pressentait déjà dans sa vision
extatique : *Una melodia dolce correva per l'aer luminoso.* Il la pressentait, mais ne l'entendait pas encore. Ainsi se marque d'avance une révolution de
la pensée et de l'art moderne. Chez les Grecs l'idéal
se créait dans le sentiment de la communauté civique et religieuse. Chassé du monde avec les
dieux, il renaît dans le sanctuaire de l'âme et se
rallume à la flamme intense de l'amour.

CHAPITRE II

LA RENAISSANCE ET SHAKSPEARE.

Le vaste ciel avec son Dieu solitaire et insaisissable fut la patrie idéale de l'homme au moyen âge. Malgré tout, il y perdait le souffle et, de temps à autre, éprouvait le besoin d'en redescendre. Un beau jour il en redescendit en effet pour s'abattre avec une sorte de fureur sur la nature et la réalité. C'est l'âge que nous nommons la renaissance. Trois forces entamèrent l'édifice de la culture abstraite, chrétienne et spiritualiste : l'antiquité retrouvée, la science enhardie, et par-dessus tout ce fort désir de vie qui envahit à cette époque la poitrine humaine. Il suffit de quelques manuscrits rapportés de l'Orient, d'un Homère ou

d'un Platon, pour faire reculer les spectres du moyen âge. Lorsqu'on aperçut, à travers les ruines des siècles, la civilisation hellénique, on s'avisa avec transport que la vie pouvait être belle et la terre autre chose encore qu'une vallée de larmes. On s'éprit de nouveau de la forme humaine à travers la statuaire antique. Au sortir de sa rêveuse Ombrie, le jeune Sanzio aperçut le groupe nu des trois Grâces à Sienne; alors seulement il devint Rafaël et versa un sang ambrosien dans les veines de ses Vierges et fit alterner dans ses fresques l'Olympe avec le ciel chrétien. La beauté grecque, sirène éternelle, s'éveillant du fond des mers, fait pâlir tout le monde moderne. C'est cette ivresse de la nature, de la beauté et de la vie qui donne à certaines têtes de Léonard ce charme éblouissant et subtil, à leur regard cette divine curiosité, ce sourire fascinateur et fasciné. Elles ont l'air de dire : Quelle lumière dans le monde et en moi-même, et pourtant quelle énigme! Je me reflète en lui, il brille en moi; essayez de me pénétrer, je suis l'infini!

La science, de son côté, élargit tous les horizons, rompt toutes les barrières de la théologie, perce les voûtes du ciel et lance la terre immobile jusque-là dans l'espace illimité. Grande nouvelle : plus d'enfer, plus de ciel, Dieu est partout. Étonnante découverte qui fait dire à Giordano Bruno, l'apôtre inspiré du panthéisme : « Débarrassés du fardeau des cieux, il n'y a ni limites, ni termes, ni barrières, ni murailles qui nous séparent de l'abondance infinie des choses. » Ce dominicain qui a jeté son froc à la face de l'Église est devenu le prophète d'une religion nouvelle : « Désormais j'ouvre mes ailes sans rien craindre ; je fends les cieux, j'embrasse l'infini et, tandis que je m'élève d'un globe à l'autre, et que je pénètre dans les champs éthérés, je laisse derrière moi ce que les autres ne voient encore que de loin. »

Ce fut vraiment un âge viril que celui où ce moine devenu homme osa dire à ses juges : « Vous avez plus peur en prononçant ma sentence que moi en l'écoutant. » Dans toutes les natures énergiques de cette époque, c'est le même débor-

dement, la même force vitale, le même besoin d'action, la même confiance superbe. Grâce à elle, Christophe Colomb affronta le grand inconnu de l'Atlantique; grâce à elle, le joyeux Rabelais se promit de fonder, tout curé qu'il était, la *foi profonde*, la foi en la nature; grâce à elle encore, Shakspeare, sentant monter à son cerveau puissant la séve de deux mille ans d'histoire, put s'écrier : Je sens mille âmes dans mon âme!

Nulle part l'exubérance de vie n'était alors aussi forte qu'en Angleterre. Cette nation avait atteint sous Élisabeth un développement politique et social qui en faisait le centre le plus actif du mouvement européen. Elle regorgeait de séve, de caractères, d'originaux. La race anglo-saxonne ayant en elle plus qu'aucune autre le ferment de la liberté individuelle, elle devait pousser à l'extrême le besoin d'expansion. Lorsque ce besoin d'action, de *renaissance*, arrive à un certain degré d'intensité, il ne peut s'exprimer en poésie que sous la forme dramatique. L'art complet et souverainement persuasif n'est pas celui

qui anime la toile, le marbre ou le livre; lorsqu'il s'empare de toutes les fibres de l'homme, il le pousse à *représenter* ce qu'il imagine. Ce besoin énergique créa le théâtre anglais de la renaissance. On était las de conter et de reconter les aventures interminables de la chevalerie. On éprouvait le besoin de revoir le passé, de le vivre comme chose actuelle. Le roman devint drame, fait bien fécond et bien significatif. Car le romancier ne voit son personnage que du dehors, il s'en approche par la description, il l'explique par son entourage. Le dramaturge, au contraire, par cela même qu'il représente son héros et le fait agir sous nos yeux, nous montre l'homme se développant dans toute son indépendance par une force intérieure, transformant son entourage et refaisant le monde autour de lui. « En un mot, le roman va du dehors au dedans, le drame du dedans au dehors. Le roman nous représente le mécanisme de l'histoire, qui fait de l'espèce l'essence de l'individualité; le drame nous découvre l'organisme de l'humanité, parce qu'ici l'individualité nous apparaît comme l'essence

de l'espèce[1]. » Ce besoin de liberté et d'expansion qui part de natures fortes était commun aux dramaturges contemporains de Shakspeare; mais il atteignit dans son cerveau le plus haut degré de conscience, d'énergie, de clarté. Le poëte et l'acteur Shakspeare affirment pour la première fois dans les temps modernes que les planches du théâtre représentent le vaste monde.

De Dante à Shakspeare, d'un sommet de la poésie humaine à l'autre, quel autre point de vue, que le monde a changé d'aspect! Nous avons vu le représentant de la poésie chrétienne au moyen âge s'éloigner de plus en plus de la nature, et toucher aux derniers confins de la pensée jusqu'à cette circonférence des choses qu'il appelle Dieu, à cette ligne métaphysique, où le réel disparaît devant l'impalpable infini sans forme et sans couleur. Le génie de Shakspeare fait tout le contraire. Représentons-nous le poëte anglais au bord de cette Tamise où se pressent les navires venus

1. R. Wagner, *Oper und Drama*.

de tous les points du globe, dans la cité populeuse où se coudoyaient toutes les nations et qui dès lors était une des grosses artères de l'humanité. Cette foule se reproduit dans son cerveau, agit et parle d'elle-même, à toute heure. Mais, pour ce grand *voyant*, la foule visible n'est qu'un point de départ, un groupe dans la grande foule innombrable de tous les temps, une goutte d'eau dans la mer humaine qui gronde autour de lui. Dans son coin le puissant évocateur lit Holinshed, Plutarque, les chroniqueurs de tout âge. Nouvelle magie; la page écrite de l'in-folio prend la même animation, la même réalité qu'une taverne de Londres. A mesure qu'il se plonge dans cette lecture, les légions de l'histoire surgissent, tourbillonnent autour de lui en milliers de figures, chacune avec son costume et sa physionomie. Il voit tout aussi bien le matelot qui s'endort dans sa hune au milieu de la danse des vagues et du rugissement de la tempête, que le guerrier vêtu de fer, fumant de sang, qui étreint son adversaire dans la bataille furieuse comme le nageur étreint

le nageur; il voit les rois inquiets sur leurs trônes comme les bateleurs de foire, l'évêque onctueux et rusé comme le devin d'Égypte chargé d'amulettes et plein de sortiléges. Son imagination fend avec une sorte de furie toutes les régions de la vie terrestre; les passions qui soulèvent les masses humaines, ont beau se déchaîner, elles ne font que l'emporter plus vite; comme un navire sur les grandes vagues, il se retrouve toujours en équilibre entre les cris de joie et les gémissements qui sont le rhythme de l'histoire. « Je suis, dit un de ses prologues, la Renommée, qui de l'orient à l'occident chevauche sur les vents et raconte ce qui se trame sur la terre. » Ainsi cet esprit souverain vit de toutes les vies en les dominant, fait le tour du globe comme Ariel, d'une seule haleine, se précipite à travers les camps, les flottes, respire à pleins poumons dans la grêle et le tonnerre de l'histoire avec la superbe impartialité et l'indifférence magnifique d'un être supérieur pour qui tout ce mouvement n'est que le miroitement éternel des choses. Et tout cela, il sait le faire tenir

dans son théâtre du *Globe*, entre quelques lanternes fumeuses et quelques décors enfantins. « A moi, s'écrie-t-il, dans un autre prologue, ô Muse de feu, que je gravisse le plus beau ciel de l'invention splendide! Pour scène tout un royaume, des princes pour y jouer et des monarques pour voir ces actions brillantes. Qu'il vienne lui-même, notre intrépide Henri, sous forme de Mars; et courent sur ses talons, chiens accouplés par meutes, le fer, le feu, la guerre et la famine! »

Ainsi Shakspeare n'a qu'à appeler les âmes du fond des siècles, et elles viennent se presser autour de lui, ardentes, vivantes, avec le mystère obsédant de leur destinée dans les yeux, chacune un microcosme, un infini. On se le figure comme un magicien qui, ayant évoqué les esprits, les voit surgir en si grand nombre, qu'il est forcé de tracer un cercle dans l'air pour les empêcher de se ruer sur lui. Comment sut-il dompter ces foules qui s'imposaient à lui avec une effrayante vivacité? En pénétrant au centre même de cette vie multiple: dans l'intime conscience de l'individu, où sa na-

ture et ses passions se reflètent comme en un miroir caché. Concentrant alors son œil visionnaire et sa volonté impérieuse sur les grands caractères, le magicien dompteur d'âmes reconnut en eux les noyaux de la masse humaine, les vrais créateurs de l'histoire. Maître de ces démons majeurs, il sera lui-même le maître des esprits. C'est dans ces grands caractères qu'il s'enfonce pour recréer la vie de l'humanité de ce point central.

Nous voyons donc dans Shakspeare un instinct, un mouvement, un procédé opposé à celui de Dante. Celui-ci fuyait la vie pour s'élever au monde invisible, éternel ; celui-là pénètre à son centre même, au foyer brûlant de la conscience et de la volonté individuelles. C'est ce qui en fit le premier des poëtes dramatiques. Copernic avait dit : La terre est un astre comme les autres, nous voyageons dans le ciel. Shakspeare dit : « L'univers est dans l'homme. » Il a réalisé dans la sphère poétique le désir d'Archimède, qui demandait un point d'appui hors la terre pour la faire bouger. Shakspeare a trouvé ce

point dans le monde moral, c'est l'individualité vivante, consciente, créatrice, qui porte en elle-même sa destinée. Il s'y place et remue des mondes.

Rien de plus difficile que de se former une idée du développement de Shakspeare, de la marche de son génie, de son point de départ et de son dernier mot. Outre que sa vie est enveloppée de mystère, ce fut le plus impersonnel des poëtes. Initié aux officines de la nature, il a quelque chose de sa dédaigneuse indifférence, qui se contente de produire et de produire encore ; c'est la majesté du sphinx qui garde le temple d'Isis. Et pourtant il faut démêler ce développement pour saisir le sens et la portée de son œuvre dans l'histoire de la poésie humaine. Tout grand génie est à la fois interprète du passé et prophète de l'avenir. Le secret du magicien demeure inviolable, mais du moins pouvons-nous tenter de deviner la pensée intime et profonde, le désir involontaire et fatal qui le guidait dans la série de ses évocations. Que voulait, que cherchait le démon qui le possédait ?

Il le dit par la bouche d'Hamlet parlant aux ac-

teurs : l'art ne fait que présenter le miroir à la nature. Ce que cherche Shakspeare, c'est l'homme réel tel qu'il apparaît dans l'histoire, se déployant dans toute sa force et par cela même grandi. Il commence par mettre en scène la chronique dialoguée. Mais à mesure qu'il scrute et fouille la vie, son attention se concentre sur les types saillants, les fortes incarnations de la passion, les grands caractères en lutte avec la société. Alors il se jette dans le vaste champ de l'histoire, il la parcourt en tout sens comme pour en avoir le dernier mot. Il va droit aux plus grands et leur demande leur secret. A le voir étreindre tour à tour des colosses si divers, on dirait qu'il veut exprimer toute la séve humaine, rien que des hommes si fermes sur leur base, doués de tant d'énergie, que l'esprit de l'univers semble avoir concentré ses rayons en eux pour faire éclater sa puissance, et qu'avec chacun d'eux nous nous croyons au centre des choses. Pourquoi succombent-ils tous ? Par l'excès même de leur grandeur et de leur originalité. Ils ne font qu'un avec leur passion ou leur idée dominante, qui est en même

temps la source de leur force et de leur faiblesse,
nécessité et liberté ; car en lui obéissant, ils ne font
qu'affirmer leur propre nature.

Avec quelle énergie, quelle grandeur, cette individualité ne se dresse-t-elle pas dans un caractère comme celui de Coriolan, type de l'orgueil aristocratique ! Quelle franchise dans l'éclat de sa colère, de son courage, de son mépris. De quelle hauteur il domine le sénat, Ménénius et les autres. Tribuns, peuple, Romains et Volsques, il brave tout. De quelle fierté il répond à la populace qui l'exile : C'est moi qui te bannis ! Quelle fureur de destruction contre Rome, et lorsqu'enfin l'humanité qu'il a défiée le fait reculer par la voix de sa mère, de quelle audace il se jette au-devant du poignard de son ennemi mortel. — Autre monde dans Jules César et Brutus, deux mondes fixés en deux caractères : d'un côté, le génie du pouvoir et du commandement qui règne par la suprématie de l'intelligence ; de l'autre, le rêve de la liberté en ce qu'elle a de plus noble, mais sans clairvoyance politique ; la dictature impériale et démocratique en face de la république

aristocratique expirante dans deux âmes romaines d'égale grandeur. Ces deux puissances ne peuvent s'entendre. Brutus le stoïcien tue César par amour de la liberté. Mais César assassiné règne encore sur les âmes, suscite des vengeurs, soulève des légions, et est vivant encore dans le cœur de Brutus, qui a fait violence à son amitié pour rester fidèle à son principe. « O Jules César, dit-il pendant la bataille de Philippes, tu es puissant encore. Ton esprit nous hante, c'est lui qui tourne nos épées contre nos entrailles. » Ainsi tombe Brutus sous les coups invisibles du spectre impérial qui plane encore sur les piques de légions courroucées ; il tombe, image de l'homme libre en lutte avec son siècle, mais fidèle à lui-même et à ses dieux. — Autre monde encore, et non moins vaste, dans Antoine et Cléopâtre. D'un côté, la fougue de l'héroïsme romain, la force virile, la générosité débordante ; de l'autre, toutes les séductions féminines jusqu'à la passion, la fascination asiatique, le charme sirénien d'Aphrodite dans une magicienne d'Orient, la beauté grecque trônant sur les splendeurs de la civilisation alexandrine ; ces

deux êtres s'unissant en une sorte de duumvirat, poussant à l'extrême la poésie de la jouissance et de l'amour, rêvant d'unir l'Orient à l'Occident dans une orgie gigantesque dont ils seraient les astres jumeaux, nouveau Bacchus et nouvelle Ariane; ce sentiment s'exaltant jusqu'au point qui fait dire à Antoine : « Fonds dans le Tibre Rome, que la voûte immense de l'empire s'écroule, voici le monde! Les trônes sont de la fange. » Folie grandiose de l'amour et du plaisir qui croit pouvoir tenir tête à la politique représentée par Octave, et perd le monde pour le regard d'une femme. Ils meurent ensemble sans savoir qui des deux a perdu l'autre, après avoir entraîné des milliers de cœurs à leur suite, avoir bu toutes les horreurs de la chute, du doute, de l'agonie, n'ayant que la mort pour amie, le sépulcre pour refuge et pour union suprême. Tragédie de l'amour-volupté dans le vif de l'histoire.

Quelque différents que soient ces drames entre eux, ils ont cela de commun avec la plupart des créations du poëte que nous y voyons de puissantes individualités s'insurger contre l'ordre existant des

choses, substituer même un instant leur propre loi à celle de l'ensemble, et puis se briser contre lui. Orgueil, rêve de liberté, délire d'amour, poussés à bout, conduisent l'homme au même but, à se consumer lui-même. Shakspeare considère ainsi la tragédie humaine sous les faces les plus diverses, il tourne et retourne ce problème de la destinée, il évoque toutes les grandeurs. Et quel est le fin fond de l'homme dans l'histoire, sinon l'ambition, l'âpre désir de régner sous ses mille formes ? Cette passion dominante, il l'incarne dans Macbeth avec une énergie extraordinaire. On dirait qu'après avoir manié tant de rois, il a voulu les condenser tous en un seul. Ici le drame historique s'élève à la hauteur du mythe. Macbeth n'est pas un ambitieux vulgaire ; son désir a des proportions gigantesques. C'est à la nature même qu'il s'adresse pour obtenir la toute-puissance. Il veut lire dans les profondeurs du destin ; les sorcières lui apparaissent et lui prédisent la couronne. Il essaye de faire un pacte avec les *sœurs de la destinée*, de forcer les portes de l'abîme, de se familiariser avec les puissances malignes et destruc-

tives. Poussé par le génie de la femme, qui dans le mal est le plus fort, le plus implacable des démons, il tue le roi endormi. Une fois lancé, il ne s'arrête plus. Ce n'est pas seulement avec l'humanité, le droit, la morale, qu'il se mesure, c'est avec le destin lui-même. « Viens, destin, en champ clos me provoquer, à la vie, à la mort. » Il brave même les fantômes de ses victimes et se croit invincible parce qu'il a pactisé avec la tempête, soupé avec le crime. Traqué comme une bête fauve dans son château, il se bat jusqu'au dernier moment avec la violence et la grandeur de l'ambition déchaînée, jouet des puissances formidables qu'il a voulu s'associer.

Étrange puissance de pouvoir créer, vivre et supporter tant d'âpres tragédies. On est tenté de croire que vers le milieu de sa carrière Shakspeare se sentit quelque peu fatigué de ce monde dont il avait si bien pénétré le nerf. Comme Macbeth dans la caverne des sorcières se détourne en voyant le défilé interminable des rois ses successeurs, le poëte lui-même, après avoir évoqué tant de rois, après avoir dompté cette dernière apparition, la plus terrible de

toutes, ne se détourna-t-il point du spectacle du monde, n'éprouva-t-il point la grande lassitude des choses? Hamlet répond pour lui. Ce songeur sans espoir, dont la noblesse d'âme se tourne en fiel et en poison, est l'extrême opposé de Macbeth, en qui la soif de régner, l'illusion gigantesque du pouvoir humain tourne en furie d'action et de crime. Si Hamlet n'était qu'un pur idéaliste, il serait sauvé, il vivrait heureux dans ses rêves; mais il est doué en outre de la vue perçante du monde tel qu'il est. Cette vision de la réalité, comme une tête de Méduse, le pétrifie, le change en spectre parmi les vivants. Il ne peut ni l'oublier ni la vaincre; son regard voit derrière les apparences, les rouages impitoyables de la machine sociale et du cœur humain, et ce spectacle s'impose à lui par des circonstances exceptionnellement effrayantes. Le tombeau même s'entr'ouvre pour lui montrer ses secrets, et l'esprit de son père lui révèle le crime de sa mère et de son oncle; révélation effrayante qui le dégoûte de tout. Il a reçu la mission de venger son père, il la néglige non par manque d'énergie comme le veut Gœthe, mais par dédain

suprême. A quoi bon faire quelque chose? semble-t-il dire. La ravissante et naïve Ophélie, fleur délicieuse à demi entamée par l'hypocrisie mondaine, ne lui est rien. Il conçoit l'homme « comme une chose merveilleuse, par ses actions combien semblable à un ange, par ses pensées combien semblable à Dieu », mais tel qu'il l'a vu et connu ce n'est qu'une « quintessence de poussière ». Donc ironie, mépris, guerre à ce monde infâme qui ne vaut même pas un coup d'épée. Dans sa superbe inaction et son dédain transcendant, il exaspère le roi par ses piqûres, il l'étudie, le sonde et se donne pour récréation de porter l'épouvante dans son âme en faisant représenter devant lui le crime qu'il a commis. Il ne daigne le tuer qu'au dernier moment, frappé traîtreusement lui-même, laissant au noble Horatio, son seul ami, pour testament le souvenir de sa grande âme. « Le reste est silence, » dit-il en mourant.

Qu'est-ce que ce testament du silence? serait-ce le testament du tragédien Shakspeare lui-même? Quoi qu'il en soit, Hamlet respire la fatigue de l'histoire, de ce sombre flux et reflux de l'océan

humain qui paraît être invariablement désir ;
crime, grandeur, catastrophe ; de cette nature humaine qui ne sort de la médiocrité que pour se
briser contre des lois immuables[1]. Si robuste
qu'ait été ce génie indomptable, il dut être las, vers
la fin de sa vie, de l'âpre ambition humaine dont
il avait fait jouer tous les ressorts. Il nous est permis de supposer qu'à ce moment il se détourna
volontiers du champ de bataille de l'histoire vers
une région plus calme et plus haute. De riants
songes venaient parfois le visiter dans les retraites
sauvages où se promenait sa royale imagination.

1. Sous ce rapport *Roméo et Juliette* se distingue des autres pièces de Shakspeare. La justice dramatique, comme on dit vulgairement, y prend un tour différent. Richard III, Coriolan, Macbeth, Brutus même, se révoltent et se brisent contre un ordre social supérieur à leur individualité, tandis qu'ici les deux héros portent en eux une loi supérieure au monde qui les entoure, la loi de l'amour souverain. Poussés par la fougue de la passion, ils rompent tous les obstacles, s'unissent et meurent victimes de cet amour. Cette mort cependant amène ce que la politique n'aurait pu faire : la réconciliation de deux familles et factions ennemies. Ici donc les deux héros, consumés par une passion noble, manifestent en mourant une vérité qui est au-dessus de l'ordre existant, ils laissent un rayonnement après eux et créent en quelque sorte par leur mort un ordre supérieur. On voit poindre de loin sous la tragédie historique la tragédie religieuse qui fut celle des Grecs et qui dans un sens plus vaste encore sera peut-être celle de l'avenir.

Dans le *Songe d'une nuit d'été*, il évoque les esprits éternels des eaux, des airs et des forêts, et sous leur mystérieuse musique, il se complait à créer en jouant des hommes plus heureux et plus beaux, retrempés dans la fraîche atmosphère de la nature. Enfin la merveilleuse féerie de la *Tempête*, qui fut sans doute sa dernière œuvre, nous montre comme en un mirage de mer les derniers rêves et le testament prophétique du grand tragique moderne.

La figure à peine esquissée de Prospero n'en est pas moins une des plus magistrales et des plus significatives de Shakspeare. Dépouillé de son royaume, ce duc s'est retiré avec sa fille chérie dans une île, où il se crée une vie nouvelle, un monde de joie et de merveille. Prospero est magicien; par l'étude et la concentration d'esprit il acquiert pouvoir et prise sur les forces cachées de la nature. Doué de cette puissance que la maîtrise de l'esprit et de la volonté donne à l'homme sur tous les êtres, il dompte, discipline Caliban, la brute humaine, et délivre de ses entraves Ariel, génie de

lumière et d'harmonie, fait de l'essence la plus aérienne et la plus subtile des éléments, et qui soupirait sous la tyrannie des forces inférieures. Il en fait son familier, son messager auprès des hommes, le protecteur invisible de sa fille bien-aimée Miranda, créature divinement naïve et bonne. Prospero, devenu plus puissant par sa magie que son frère usurpateur, soulève une tempête qui jette ses ennemis sur la plage de son île. Le puissant et subtil Ariel déjoue toutes leurs machinations, humilie les méchants, dompte les pervers et livre toute la bande au pouvoir de Prospero. C'est lui aussi, le céleste génie, qui amène Ferdinand à Miranda. Guidés par sa céleste mélodie, ils se rencontrent, se voient et s'aiment. Après avoir préparé ainsi l'union de ces êtres d'élite pleins de jeunesse, de candeur et de beauté, sous les auspices de son esprit favori, Prospero leur laisse son royaume en héritage, renonce à sa magie, ensevelit dans les profondeurs de la mer son sceptre avec son livre merveilleux, et se retire du monde.

Avec quelle majesté l'âme de Shakspeare nous

apparaît dans ce Prospero comme au sanctuaire reculé de son œuvre! Voilà bien le tranquille et puissant évocateur qui fait « sauter la porte des sépulcres et réveille les morts ». Mais il abjure « cette terrible magie », et son amour se concentre sur deux êtres privilégiés et sur « l'Ariel de son cœur ». Ce mélodieux et invisible esprit de l'île enchantée n'est-il pas comme le mystérieux génie de l'idéal et de la musique, auquel le grand magicien visionnaire de l'humanité semble confier ses plus douces espérances? Ses harmonies éoliennes nous parlent d'un autre monde que celui de l'histoire et de la réalité, où l'homme harmonisé avec la nature s'épanouit plus librement en dehors de la tyrannie politique et des misères sociales. Un instant il soulève un coin du voile qui le recouvre et le fait entrevoir aux bienheureux amants dans un rayon de lumière après la tempête. Le monde réel lui-même se transforme sous cette influence divine, et Miranda s'écrie en apercevant les anciens sujets de son père déjà transformés : « Merveille! que vois-je? quelles créatures superbes! que l'homme

est beau! » Il est grand de voir le grand Shakspeare, qui avait revécu dans son cerveau ce qu'il y a de plus violent et de plus terrible dans la vie de l'humanité, avec toute l'intensité de l'hallucination, enterrer sur la fin de ses jours ce sceptre merveilleux qui commandait à toutes les tempêtes de l'âme en invoquant la « musique céleste » inspiratrice d'un monde plus libre et d'une humanité plus belle.

CHAPITRE III

LE MONDE MODERNE. — BYRON, SHELLEY ET GŒTHE.

La renaissance ne fut qu'un puissant essor de l'homme moderne vers l'avenir entrevu. On pourrait croire qu'un mouvement d'une telle énergie aurait dû enfanter une religion, une culture, des mœurs nouvelles. Non, hélas! la société européenne était trop peu avancée pour comprendre les idées fécondes de ses grands hommes et se régénérer en se les assimilant. On avait découvert la beauté antique, mais elle ne ressuscita que sur la toile des peintres et n'entra pas plus avant dans la vie. Giordano Bruno avait senti bouillonner dans son large cœur et son puissant cerveau la grande

religion du panthéisme qui enveloppe toute la nature d'une chaude étreinte; il l'expia sur le bucher, et sa parole ne fut comprise de quelques-uns que deux cents ans après. Dans le théâtre de Shakspeare l'homme moderne s'était réveillé du long sommeil du moyen âge, et la poésie avait retrouvé avec la forme dramatique son centre véritable : l'homme vivant et agissant. Mais ce miracle du drame moderne sortant de la tête de Shakspeare fut à peine apprécié par ses contemporains et resta lettre close pour le siècle suivant. Ah! s'il s'était trouvé une nation, une société, un groupe d'hommes pour fondre ensemble les trois grandes découvertes du xvi° siècle : la beauté grecque ressuscitée, la nature retrouvée par la science et embrassée d'une âme sympathique, l'homme vivant s'y épanouissant dans sa force, l'esprit nouveau eût pu entrer dans le sang même de la société. Au lieu de cela, il s'évanouit dans les airs après une courte apparition. Et qu'arriva-t-il? La beauté grecque entrevue de loin fit ressortir d'autant mieux la laideur, la prose et le pédantisme de notre civilisation; la religion de la

Nature, pressentie par les penseurs, démontra l'insuffisance du christianisme traditionnel, sans entamer sa solide incarnation, l'Église. L'homme vivant, libre et vrai, exprimé avec une grande force par Shakspeare, contrasta d'autant plus avec l'homme conventionnel, enserré dans la mode et la tradition pesante, tel qu'il existait dans la société, et au-dessus duquel la poésie même a depuis lors tant de peine à s'élever. Un homme nouveau, une humanité idéale, voilà ce qui devient à partir de ce moment le désir secret, innommé, mais profond et impérieux, de toute âme haute et de tout libre esprit.

De là les contradictions énormes qui dès lors minent et agitent la société moderne. Contradiction entre la religion et la science, entre le christianisme et l'art, entre les aspirations et les mœurs. On est mécontent de ce qui existe, mais on ne sait encore que mettre à la place. De là la timidité, l'impuissance, l'hypocrisie qui ronge nos mœurs, nos arts, nos théâtres; de là le mal inextinguible des Rousseau, des René, des Werther; de là ces attentes, ces frémissements, ces vœux de pa-

l'ingénésie et de renaissance qui traversaient les esprits par éclairs au commencement de ce siècle, et qui ont fait place depuis à une torpeur profonde. Ce que le Grec possédait dans les rites de sa vie privée et publique, dans sa cité pleine de dieux, ce que l'homme du moyen âge trouvait dans sa cathédrale, la satisfaction de ses instincts poétiques et religieux, l'homme moderne le cherche en vain autour de lui. Ainsi nous grandissons plus ou moins tous dans une civilisation compliquée qui ne satisfait aucun des instincts profonds de l'âme. Les sciences particulières avec leur pompeux appareil nous cachent la nature plus qu'elles ne nous en dévoilent les profondeurs vivifiantes. L'Église ossifiée monopolise et pervertit la Religion, qui est le besoin de l'infini, et la vie sociale avec sa niaiserie officielle, son absence de franchise et de noblesse, nous dérobe l'Humanité. Quant aux divers arts, ils ne sont plus guère que des instruments de luxe et de divertissement. Lorsque par hasard ils ne tombent pas dans la caricature ou l'afféterie, ils chatouillent et surexcitent notre besoin du beau sans le sa-

tisfaire, et la critique essaye de nous consoler par son bavardage de la disparition de l'art vivant et sacré.

De cet état de choses vient la situation particulière de la poésie moderne. Plus que jamais elle est une étrangère chez nous. Isolée des autres arts, elle ne l'est pas moins de la société. Ceux qui y aspirent sont frappés d'un mal étrange. Il s'est appelé *mélancolie* en France, *spleen* en Angleterre, *Weltschmerz* en Allemagne. Il a pris souvent des formes efféminées et fausses, mais certes il valait mieux que le matérialisme lourd et l'optimisme à courte vue de certains démocrates réjouis. Quel que soit son nom, cette tristesse provient d'une même source : le grand vide de la vie moderne, l'absence d'une religion visible qui réponde aux aspirations de l'âme élargie, le rêve confus d'une autre humanité. Jean-Jacques Rousseau, âme naïve et profondément originale, donna le premier une voix à ce désir. Beaucoup d'autres l'ont suivi. Mais le plus vigoureux, le plus tragique représentant de cette poésie de la révolte et du désespoir fut lord

Byron. Ce poëte fougueux et emporté ignorait la force qui le poussait; jamais il n'atteignit le degré de conscience qui caractérise les génies de premier ordre, absolument maîtres d'eux-mêmes et, par suite, du monde. Mais il est grand encore à côté de ces grands créateurs qui le surpassent d'une coudée. Sa puissante personnalité en fit un type indélébile, un chaînon dans le développement de la poésie humaine. Il fut l'audacieux révolté contre tout ce qu'il y a de faux et d'hypocrite dans notre civilisation. Sa vie orageuse se déroule comme un poëme accidenté dont il est le héros, et nous apparaît comme un voyage désespéré vers la terre promise d'un idéal inconnu, tragique odyssée du poëte à la recherche de la poésie perdue dans notre Europe moderne.

La vanité ne fut, à vrai dire, que l'enveloppe de cette âme de feu qui ne sut point se saisir elle-même et ne connut ni la loi de son être, ni le mot de sa destinée. Beau mélange aristocratique de sang écossais et normand, Byron recélait une grande source de générosité et d'enthousiasme sous l'orgueil

inflexible de son caractère hautain. C'était, par la puissance de la passion, une vraie nature de poëte à la grecque; il avait le besoin de faire de sa poésie une action véhémente. La fougue belliqueuse de ses ancêtres lui bouillonnait dans le sang et se traduisait en un lyrisme passionné, où la pensée électrique dardait ses éclairs dans l'orage des sensations tumultueuses. Ses premiers essais trahissent une nature fière qui cherche impatiemment un aliment autour d'elle. Ses amis de collége, ses montagnes, son Écosse, il aime tout d'une égale ardeur, il voudrait tout chanter, tout éterniser. Instinctivement, sincèrement, il cherche la vérité, la beauté dans la société où il est né. Supposons que Byron ait trouvé autour de lui un monde ayant une lointaine ressemblance avec celui de la Grèce : la dignité de l'art maintenue par les artistes, une association de poëtes en communauté féconde avec le peuple, un théâtre, asile et révélateur des dieux et des héros de l'humanité; il est peu probable qu'il se fût révolté contre son entourage, car il aurait pu s'y déployer fièrement. Au lieu de cet écho sympa-

thique, que trouva-t-il? Une critique étroite, le parasitisme littéraire entassant volume sur volume, la lèpre du journalisme qui déjà couvrait l'Europe, la niaiserie coiffée du bonnet de docteur enseignant gravement le peuple des badauds. Sa nature, si orgueilleuse qu'elle fût, s'inclinait toujours devant le grand et le vrai; témoin son respect pour Shelley et Gœthe. Mais son regard perçant découvrit la pauvreté prétentieuse de la culture contemporaine. Le sang de ses pères, sang de gentilhomme, de marin et de montagnard, s'insurgea contre les faquins de salon et la gent écrivassière des critiques. Il jeta son gant à toute cette société et, après lui avoir cinglé la face, il s'embarqua pour l'Orient.

Sur mer il se sent libre pour la première fois! Le rhythme remonte à ses lèvres avec le roulis du navire. Il jette à la terre d'Albion qui disparaît derrière les eaux bleues un adieu fier et presque méprisant. Son plus grand chagrin, c'est de ne rien quitter qui mérite une larme. Comme il hume cet air imprégné de l'écumeuse fumée des vagues et

ces haleines marines qui sont comme le souffle joyeux de l'Océan !

> And now I'm in the world alone
> Upon the wide, wide sea.

Byron devient alors *Childe Harold*. Il s'est si bien incarné dans ce personnage, que c'est sous cette figure qu'il restera gravé dans le souvenir des hommes. Folie, gloire, plaisir, tout ce que l'Angleterre pouvait lui offrir, il l'a épuisé. L'ennui, le vide lui est resté. Ce qu'il n'a pas trouvé dans sa patrie, il le cherche dans le vaste monde. De quelle ferveur il embrasse la nature en ses plus vastes horizons. Les bornes des nationalités sont brisées, et son âme s'ouvre généreusement aux peuples renaissants. Rien pourtant n'apaise sa soif de beauté, de vérité, de vie. Que cherche-t-il donc, ce pèlerin désenchanté qui promène son ennui d'Espagne en Grèce et de Grèce en Italie, et qui préfère ses rudes Albanais à la brillante *fashion* de Hyde-Park? Le sait-il lui-même? Il se dit dégoûté de tout. Pourtant, d'une voix impérieuse, il appelle, partout où

il passe, les grands hommes, les héros du passé. Il leur parle en ami, en égal, il les défend contre leurs détracteurs, s'emporte contre eux, et puis s'apaise. Ces ombres majestueuses et pensives, qui ne se dressent pas volontiers de leur repos éternel, obéissent à sa voix frémissante; elles s'approchent muettes et fières du jeune étranger qui parle si fortement à leur cœur, et s'en vont calmées, attendries comme à la voix d'un frère. De quelle ardeur fiévreuse il remue la cendre des civilisations antiques de l'Acropole au Colisée comme pour en faire jaillir les dernières étincelles. Le visage brûlant encore des baisers dévorants des filles de la terre, il s'égare parmi les tombeaux; alors les douleurs de sa propre vie, le cortége des nations tombées et des dieux évanouis passe devant lui comme dans un tourbillon. En vain il parcourt les ruines de l'histoire. La grande voix qui sort du Parthénon parle d'une humanité jeune, belle, splendide; mais qu'en reste-t-il? A peine un souvenir. Au milieu d cette course hâtive à travers le passé, parfois des visions poétiques plus intenses viennent le visiter.

Il rêve les types sauvages et indomptés du *Giaour*, de *Lara*, du *Corsaire*, qui opposent à une société corrompue et blasée la franchise de la passion et la hardiesse du crime ; ou bien encore les suaves apparitions de *Leila* et de la *fiancée d'Abydos* viennent se dessiner lumineuses sur la toile sombre de son rêve avec leurs grands yeux fixes qui nagent dans l'atmosphère brûlante de la passion. Moments délicieux, mais fugitifs. Le pèlerin fatigué retombe sous les chaînes de la réalité. Toujours l'ennui, le vide, toujours la profonde solitude de cette grande âme errante, révoltée, inassouvie ; solitude « sombre et intense comme l'heure de minuit » et qui fut comme le sceau redoutable de son génie. Que cherchait Childe Harold, le poëte moderne étranger dans notre monde, sinon cette Humanité libre et belle qui seule pouvait combler son désir ? Mais à la fin de sa course, comme un marin fatigué de la terre, le pèlerin, lassé de sa recherche éternelle, retourne à l'Océan dont la grande mélodie encadre et domine son poëme, comme la voix indestructible de la Nature domine la rumeur humaine.

Que faire donc dans ce monde étriqué qui semble voué à l'irrémédiable impuissance, pour qui la beauté et la poésie, ces fleurs de la vie, ne sont que des phrases? Singulière situation d'esprit, bien caractéristique pour le poëte moderne. Le regard d'aigle de Byron avait percé de part en part la société dont il s'était affranchi; il en connaissait à fond les ridicules et les cafardises, et la gloire qu'il y avait trouvée ne lui suffisait pas. Sa véracité innée d'enfant terrible l'empêchait de prendre au sérieux les prétentions esthétiques et morales de ce monde. D'autre part il sentait au fond de son être le besoin d'une humanité plus sincère, plus enthousiaste et plus épanouie, qu'il voyait passer et repasser dans ses veilles et dont un ressouvenir éblouissant lui était venu sur le sol de la Grèce. De ces deux mondes, lequel est le vrai? L'un existe à l'état de désir dans les profondeurs de l'âme, l'autre s'étale avec l'insolence de la réalité. Byron n'est pas pleinement entré dans le premier, il ne s'est pas complétement affranchi du second; de là son grand malheur, la contradiction dans son être intime. De

cette lutte est né le poëme de *Don Juan.* Il se tourne avec colère contre la société, et semble lui dire : Voilà ce qu'avec vos mœurs, votre état social, votre religion, votre culture, vous êtes capables de faire de l'homme. Hélas! ce monde corrosif l'a entamé lui-même. L'ange déchu ne croit plus à son ciel; après avoir ri de la folie humaine, il rit de l'Idéal. La Poésie, changée en Némésis, après avoir plongé son poignard au cœur de la société moderne, essaye de se suicider elle-même. Ses nobles espérances ne sont-elles pas des fictions?

The best of life is but intoxication.

Et pourtant c'est la seule vérité, dit l'idéaliste. Une voix secrète le disait aussi à la grande âme de Byron au milieu des orgies de cette satire aristophanesque, où sa muse recevait parfois les éclaboussures de la fange. C'est parce que cette voix est toujours la plus vivante en lui, que nous voyons s'épanouir dans ce poëme de l'ironie et du sarcasme la figure divine de Haïdée, fille de la mer et du ciel d'Hellénie, qui est l'opposé même de cette fausse

civilisation; nature vierge et vivace, tout feu et tout passion, elle embrase l'air autour d'elle et se consume dans la flamme d'amour qui jaillit du fond de son être, comme une rose du Bengale qui s'embraserait de son propre parfum.

Byron sortit épuisé, dégoûté, harassé de cette pénible période du *Don Juan.* La foi en l'idéal, affirmation hardie des plus nobles essences de notre nature et de l'essence divine du monde, vivait en lui, et malgré tout s'imposait, mais avec de singulières intermittences. Dans sa vie, comme dans ses rêves, ce génie hautain, ardent et solitaire ne paraît pas avoir rencontré l'âme exquise, rêveuse et passionnément éprise du divin qui seule aurait su desceller la sienne. Parfois il l'appelle des profondeurs de la nature; ainsi son *Manfred* évoque de l'empire des morts cette sœur mystérieuse, aimée par lui, cette Astarté qu'il cherche à travers les solitudes des Alpes avec le secours de tous les esprits de la nature et de toutes les puissances de la magie; il la trouve enfin dans le royaume souterrain d'Ahrimane; fantôme tendre et douloureux, elle apparaît un instant

et puis s'évanouit avec un soupir. Ainsi Byron aima et perdit son secret, son intime idéal. Vers la fin de ses jours, cependant, il s'en rapproche de plus en plus. A trente-trois ans il écrit dans son journal : « Qu'est-ce que la poésie? La conscience d'un monde passé et d'un monde à venir. » Parole significative; car le grand art se distingue en effet de l'art réaliste, qui n'est qu'un vulgaire artifice en ce qu'il reflète l'avenir dans le mirage du passé, et l'éternel dans le présent. Il est bien remarquable que, dans ses dernières années, le poëte de *Don Juan* se soit tourné désireusement vers le *mythe* qui est la plus grande source de vérité poétique et la plus infaillible. Ses seuls essais dramatiques en ce genre, *Caïn et le Ciel et la Terre*, sont de grandioses échappées sur une humanité puissante, que son imagination ébauchait dans l'aurore biblique de l'Orient. Mais le pèlerin fatigué s'arrête au seuil de cette terre promise. Son destin le condamnait à mourir jeune comme tous les génies dévorés d'une soif trop ardente, à goûter seulement l'essence des douleurs et des voluptés, et à frayer le chemin de l'ave-

nir. Lui-même échappa à la prose de son siècle par un acte de viril enthousiasme. L'amour pour la Grèce antique l'enflamma pour la Grèce renaissante. Las de son métier de poëte, il brise sa plume et s'écrie : « Assez de mots! de l'action! des combats! » A l'apogée de sa gloire, et quand un royaume radieux s'ouvrait à sa pensée plus mâle, il dédaigne ses splendeurs, il s'arrache aux bras mêmes de l'amour et s'en va mourir tranquillement pour la liberté grecque, dernière foi de sa vie.

De son propre aveu, Gœthe s'est souvenu de lord Byron en esquissant la figure d'Euphorion dans le second *Faust*. Avec sa bienveillance habituelle le sage de Weimar y fait reluire l'essence impérissable du poëte dont il avait suivi la carrière avec une profonde sympathie. Nous reconnaissons en effet les plus beaux traits de Childe Harold et du défenseur de Missolonghi dans ce génie de feu qui s'élance de cime en cime au tonnerre lointain de la guerre et qui meurt dans son téméraire essor. Cette image est digne de fixer pour les temps futurs le rôle de Byron dans la poésie universelle.

Le jugement de l'histoire ne sera pas celui d'une critique mesquine qui s'attacherait aux petitesses du grand homme, il répétera les paroles émues du chœur après la mort d'Euphorion : « Non, nous ne saurions te plaindre, nous célébrons ton sort avec envie. Par les jours clairs ou sombres, grand et beau fut ton chant et ton courage. »

La vie entière de Byron fut donc une protestation et une révolte héroïque contre la platitude de la société moderne. Cette protestation partait d'une personnalité forte et indomptable douée d'un superbe essor vers le vrai et le beau, mais n'ayant pas la force transcendante de s'y élancer par-dessus la réalité. Que manquait-il à cette riche nature pour être complète? Une vue plus philosophique de l'univers, et une foi plus ardente en l'avenir. Ces facultés se rencontraient à un haut degré chez l'ami de Byron, l'aimable, noble et grand Shelley, qui mourut à trente ans et dont l'œuvre précoce contient le rêve du beau dans l'infini. Shelley est à la fois l'opposé et le complément de son illustre rival.

Si le premier affirme, en s'insurgeant contre toute règle extérieure, le besoin de liberté sans frein de l'homme nouveau, le second proclame avec assurance et candeur une religion nouvelle. C'est parce que Shelley est le poëte spontané du panthéisme qu'il mérite une place parmi les révélateurs de l'idéal moderne. La tendance panthéiste d'une foule de grands esprits depuis le xvi° siècle est la réaction nécessaire contre une religion qui sépare Dieu de la nature et d'une société qui semble s'en écarter toujours davantage. Le panthéisme, antique conception du monde, commune à tous les ariens, qui ne sépare point la force éternelle de ses manifestations multiples, qui voit dans la nature un perpétuel devenir et reconnaît une âme divine dans les choses, est un retour instinctif de l'esprit moderne à l'esprit grec. L'Hellène sentait l'harmonie de l'homme avec la nature, l'exprimait naïvement dans son polythéisme, l'affirmait par toute sa civilisation; l'homme moderne, que mille obstacles séparent de la nature, y revient par l'effet de la pensée et soupire du fond de ses systèmes,

de ses laboratoires et de ses salons après cette communion intime de l'homme adolescent avec les éléments, où il sentait bondir en lui le divin à chaque palpitation de son cœur, à chaque souffle du vent. Heureux qui peut y revenir! Mais que cela est difficile! car chez les Hellènes la nature entrait par les sens dans l'esprit; chez nous autres, elle doit en général passer par l'esprit avant de raviver nos sens émoussés.

Shelley y réussit de prime saut. Chez cette âme et cet esprit d'élite, d'une adorable ingénuité, le sentiment panthéiste ne fut pas le résultat de la spéculation, mais la révélation spontanée d'une conscience une avec la création. Pour lui ni doute, ni hésitation, ni dissonance. Cette unité profonde, originaire, indissoluble, fait de lui l'interprète le plus inspiré du panthéisme moderne. Nous saluons en lui le monde redivinisé par l'amoureuse pensée, la nature retrouvée et pénétrée par la passion de la vie universelle. L'univers se reflète en mille couleurs dans son imagination, comme le soleil dans le cristal d'un prisme éblouissant sans brisure et sans tache. De quelle

souplesse, de quelle noblesse sa parole ailée s'identifie avec tous les êtres, empruntant tour à tour la fluidité du nuage, la morbidesse de la plante en ses métamorphoses, ou l'essor jubilant de l'alouette « qui s'élance en chantant et chante en s'élançant toujours ». De quelle puissance, de quel délice elle ne se lasse d'exprimer l'efflorescence de l'âme, de la vie, dans tous les règnes de la nature. Comme ces brillantes coquilles que la marée jette sur la plage et qui semblent avoir retenu dans leurs volutes nacrées tous les bruits de l'Océan, ainsi la poésie de Shelley répercute la musique universelle en ses infinies nuances. Il n'a pas besoin de se rapprocher de la nature, de la chercher, de la sonder, car il vit au beau milieu des éléments. Comme un luth éolien son âme est suspendue à tous leurs souffles et vibre en mille arpéges, que domine sans cesse l'accord souverain qu'il nomme Dieu.

C'est dans son drame philosophique, *Prométhée délivré*, que Shelley a le mieux fixé sa religion panthéistique et son rêve sur l'avenir de l'humanité. Il y reprend le vieux mythe d'Hésiode, le plus

significatif de la mythologie grecque, et auquel Eschyle a donné toute sa portée ; il le développe à sa manière en y versant les aspirations les plus intenses et les espérances les plus hardies de l'esprit moderne.

Prométhée, fils de la Terre, a ravi la flamme éternelle à Jupiter, qui opprime le monde dans sa toute-puissance. Cette flamme se nomme : savoir et vouloir. Enchaîné au sommet du Caucase, il subit sa punition en attendant sa délivrance. Ses tourments sont moraux : c'est la vision de tous les maux de l'humanité, qui passent devant ses yeux comme de douloureux fantômes ; ce sont les Furies insatiables qui viennent se repaître de ses tortures, distiller dans ses yeux le poison de leurs regards et darder leurs serpents dans son cœur. Mais leurs malédictions ne peuvent entamer le « sublime souffrant », qui sait tout voir et tout supporter, qui joint à l'immense sympathie l'indomptable fermeté. « J'ai pitié de vous, mais vous ne me torturez pas », leur dit-il enfin. Étonnées, elles s'évanouissent. Sur son haut

rocher Prométhée entend alors toutes les voix de la terre, et les esprits aériens lui apportent les doux messages de l'humanité souffrante, mais qui espère invinciblement. Il est entouré dans son âpre solitude des puissances de la vie : Panthéa, fille du Ciel, et Ione, fille de la Mer, génies fraternels qui le consolent et le confortent. Mais Asia, sa fiancée, comme lui fille de la Terre et âme vivante de l'humanité, est loin de lui. C'est alors que Panthéa va rejoindre cette sœur bien-aimée dans un vallon du Caucase indien, et toutes deux partent ensemble pour un mystérieux voyage. Après avoir traversé au vol toutes les régions terrestres, elles vont réveiller dans la nuit de l'insondable et du plus profond abîme Demogorgon, l'esprit caché des choses, l'épouvante de Jupiter, inéluctable vérité qui trône insaisissable et invisible dans l'obscurité. A la voix de ce génie de la conscience profonde qui annonce le règne de la liberté dans l'amour, le tyran du monde, Jupiter, dépossédé de son trône, replonge dans la nuit éternelle, et Prométhée, délivré par Hercule, revêtu de beauté, transformé par le rayonnement de sa vie intérieure,

se retire avec Asia, Panthéa et Ione au bord de la mer dans les grottes lumineuses et fleuries du Beau. Là, ils inventent ensemble les arts, que les Heures vont répandre par torrents parmi les hommes. La délivrance de Prométhée leur donne la suprême liberté de l'esprit. La terre ressent les effluves d'un élément qui pénètre son écorce d'une fragrance nouvelle. L'esprit divin éclate dans les choses, et la terre bondit de réjouissance en fendant l'espace; elle roule dans son atmosphère des orages d'allégresse, et la joie saisit la ronde des planètes.

Ce poëme, ou plutôt cette vision, a l'univers pour cadre et se passe à vrai dire en dehors des temps. L'action se meut dans une sphère si idéale, qu'elle échappe à toute représentation, et les personnages sont d'un si vaste symbolisme, qu'ils dépassent presque notre imagination. Toutefois ils vivent, et dans leurs yeux immenses nous apercevons, comme Asia dans les yeux de sa sœur Panthéa, des sphères dans les sphères, des mondes dans les mondes. Ce Prométhée n'est ni Grec ni

Anglais, ni antique ni moderne; c'est l'homme en dehors de toute nationalité, l'Arien par excellence qui cherche à rassembler dans son cœur et sa tête le feu de toutes les divinités et qui réalise le Bien et le Beau sur la terre par son alliance avec Asia, l'âme chercheuse et aimante de l'humanité, et avec Panthéa, l'âme ardente des mondes éprise de l'infini. Une pensée philosophique et religieuse se dégage de ce poëme; le monde est un éternel devenir, et l'esprit divin qui l'anime s'agite confusément dans tous les êtres. Mais cet esprit qui les travaille n'arrive qu'à une manifestation incomplète, car tous les êtres sont comprimés sous la loi d'airain de la nécessité et de la force brutale. La conscience humaine peut seule faire jaillir le divin du fond des choses et des âmes. Elle le pressent, l'affirme, et voici qu'il existe; telle est l'œuvre de Prométhée. Le destin lui-même fléchit devant cette puissance de souffrir, d'aimer, de croire et d'espérer. Par elle, par cette conscience vivante, vibrante et militante, le monde se recrée, l'humanité se transforme, et la

sympathie lui donne le sentiment d'une liberté sans bornes. Ainsi se fonde la religion de l'avenir, et son triomphe est l'union de la Force, de l'Amour et de la Beauté.

On serait tenté de dire : Un beau rêve, mais, hélas ! un rêve seulement ! tant cette vision de Shelley nous transporte à l'idéal absolu. Pour lui ce n'était point un rêve, mais la suprême réalité. Cet esprit pur, fort et passionné, chaste comme l'éther, pénétrant comme la flamme, vivait et respirait au cœur même de la création. Les éléments lui parlaient cette langue maternelle dont nous avons presque tous perdu le sens. Loin de la foule, de la politique, des partis et des écoles, il vécut comme en un songe radieux. Traité dans son pays d'athée et de fou, rien ne put lui ôter la félicité intérieure que donne la possession d'une vérité sublime. Ce fut le Joachim del Fiore d'un autre âge ; lui aussi annonce un Évangile nouveau, celui de l'homme régénéré par la conscience du divin dans la nature. On se l'imagine dans cette *pineta* de Pise, où souvent il allait se perdre et restait

des journées entières au pied d'un arbre, comme perdu dans ses méditations, aux soupirs du vent dans la cime des pins et aux bruissements inextinguibles de la mer. Que voit-il sur ces flots déroulés à l'infini et sous la voûte cristalline de l'azur? Des esprits aux formes grandioses, belles émanations de l'univers, lui apparaissent sur les vapeurs orangées du couchant, et dans leurs yeux prophétiques, il lit les destinées des âges futurs. — Te voilà bien, ô poëte moderne, pauvre songeur solitaire et abandonné, ô le plus passionné et le plus croyant des amants de l'idéal! La musique ne vient plus te visiter pour t'enlever dans ton royaume chéri. Des chœurs joyeux d'hommes et de femmes ne viennent plus comme autrefois te chercher dans ta solitude pour t'entraîner à la danse exultante; ils ne viennent plus déployer à tes yeux ces beaux corps dont la grâce et la force se pliaient aux rhythmes de ta royale pensée. La société n'a rien à t'offrir, cette vie est un désert pour toi. Il ne t'est resté que la nature immortelle, et elle est assez grande pour te consoler. Tes rêves

nous touchent comme le souffle d'une espérance infinie, et certes si jamais s'accomplissent tes prophéties, les trois Muses immortelles se rejoindront et renoueront leur ronde sacrée pour le bonheur des hommes. Par-dessus nos tristesses et nos misères incurables tu affirmais les vérités indestructibles et tu disais : « Pour l'amour, la beauté et la joie, il n'y a ni mort, ni changement. Leur puissance excède nos organes, qui ne supportent pas la lumière, étant eux-mêmes obscurs. » C'est dans les profondeurs de ton être que tu puisais ces vérités inaltérables de l'âme qui firent ta foi invincible. Ta parole nous est venue comme une voix de l'Éternité qui rentre dans l'Éternité. Toi-même, hélas ! tu n'étais qu'un étranger dans ce monde et tu as passé parmi nous comme un esprit radieux d'une autre sphère. Oublieux de ta gloire, impatient de te délivrer de ton message, tu ne songeais qu'à rentrer dans ce royaume lointain. Aussi, comme les bien-aimés des dieux, tu devais mourir jeune. Cette mer que tu aimais tant t'a donné la mort que tu désirais et t'a rendu à ta divine patrie.

Nous avons reconnu dans le génie passionné de Byron le type de l'homme moderne aux prises avec la réalité et à la recherche d'un monde inconnu, dans Shelley la pensée régénératrice de l'avenir; dans l'un une personnalité puissante et sans frein, dans l'autre l'ébauche d'une religion future embrassant le monde, mais dépouillée pour ainsi dire de tout caractère individuel ou national. Gœthe joint ces deux extrêmes dans l'harmonie de sa grande nature; car il eut à la fois le fort sentiment de la personnalité et la conception philosophique du monde.

Si Byron fut l'audacieux révolté rompant les chaînes de la tradition, Shelley, le songeur prophétique d'une religion universelle, Gœthe est le plus grand réformateur de la poésie moderne et, si l'on peut dire, l'organisateur d'un idéal nouveau. Deux instincts souverains dominèrent sa vie : d'une part le besoin du développement et du perfectionnement individuel indéfini; d'autre part, la vénération de la nature conçue comme un tout organique et retrouvée dans ses moindres

manifestations. Par l'équilibre et la fusion de ces deux instincts il a su se créer une religion à lui, un culte intime et vivant ; voilà sa grande originalité, sa création féconde ; voilà ce qui lui donne une si grande place dans l'histoire de la culture moderne et lui assure une influence croissante sur l'avenir.

Un système philosophique peut renouveler l'esprit ; le sentiment religieux, dans le sens le plus large du mot, peut seul régénérer l'âme et transformer la vie. Et Gœthe était profondément religieux tout en étant vraiment philosophe. Il révérait dans la nature la manifestation visible de la force éternelle, infinie et insondable, bienfaisante pour qui sait la comprendre et se soumettre à ses lois. Il s'unissait à elle non-seulement par l'intelligence, mais encore par la sympathie. Il était Grec en ce sens qu'aucun culte ne lui semblait plus digne de cette divinité que celui de la beauté, qui est la perfection de l'âme et du corps. Depuis son enfance il est préoccupé de célébrer Dieu à sa manière ; à sept ans il invente un culte au soleil, et plus tard son sentiment intense du divin

s'étend pour ainsi dire sur tous les actes de sa vie. Ses amitiés, ses amours et même ses folies de jeunesse reçoivent une auréole de cette pensée constante de l'Éternel qui se cache sous la variété des événements particuliers. Il apporte cet esprit jusque dans ses études d'histoire naturelle; il n'en fait pas une sèche analyse ou une froide classification, mais la recherche de l'esprit universel qui se manifeste aussi bien dans les métamorphoses de la plante et dans le développement des animaux que dans la perfectibilité de l'homme et le monde moral. Quiconque sait ainsi comprendre, cultiver et aimer la nature, rentre avec elle dans cette communion intime qui donnait à la vie de l'Hellène tant de noblesse et de spontanéité. Religion silencieuse et invisible, mais non moins ardente, qui aura mille temples le jour où le culte de la beauté vivante se rallumera dans les âmes. Car, s'il est un but désirable pour l'esprit humain, c'est qu'il refasse sur une plus vaste échelle, par la conscience et la volonté du vrai, ce que le génie hellénique fit d'essor et

d'instinct dans la fougue heureuse de sa jeunesse.

Ce désir de refondre et d'embellir la vie humaine par l'énergie du sentiment individuel perce dans tout le lyrisme de Gœthe; il éclate dans ces paroles : « Ame du monde, viens nous pénétrer; alors la mission suprême de nos forces sera de lutter avec l'esprit même de l'univers. » Cette même idée réformatrice animait Schiller et Gœthe quand ces deux génies s'associèrent dans la plus noble des amitiés pour donner à leur nation une culture nouvelle et régénérer sa vie par le culte sérieux du beau [1]. Elle s'exprime encore avec force et clarté dans *Wilhelm Meister*. Si les héros de roman sont en général le reflet de la société où ils se produisent, j'allais dire le précipité d'une combinaison sociale et politique, celui-ci se dis-

[1]. Le spectacle de l'Allemagne d'aujourd'hui montre dans quelle faible mesure ils ont réussi. Le niveau général des esprits est bien au-dessous de ce qu'avaient rêvé ces génies si larges, si généreux et si humains. Les énergumènes de la politique s'évertuent de ramener ces libres et vastes intelligences à la mesure de leur propre étroitesse. Il faut reconnaître cependant que ces deux poëtes ont jeté dans le monde des germes impérissables, et que l'Allemagne leur doit le meilleur fonds de sa culture intellectuelle.

tingue de tous les autres en ce qu'il s'efforce de se détacher des liens de sa naissance et de développer tous ses dons naturels au contact du monde, du théâtre, et de toutes les couches de la société. Voici donc un caractère qui, au lieu de subir l'empreinte de son entourage mesquin, s'épanouit librement et en pleine conscience selon la loi de son être. Le roman de *Wilhelm Meister* est bien plus que la peinture de la société du temps de Gœthe, c'est l'essai de création d'une société nouvelle dans les conditions de la vie actuelle. Il aboutit à une association d'élite dont les deux lois organiques sont : respect de l'ensemble et respect de l'individualité, et qui a pour mot d'ordre : que chacun serve les autres en se développant dans toute son originalité et plénitude.

Comme homme pratique, Gœthe ne voulait ni s'insurger ni s'isoler, mais réformer. De là cette activité féconde, inépuisable, dans tous les domaines. Qui cependant pouvait sentir plus profondément que lui la contradiction entre les aspirations de l'homme moderne et le monde où il est

placé et l'abîme qui le sépare de son idéal? Porter en soi la Grèce, le christianisme, la science, est chose facile à supporter, si l'on se contente de laisser vivre tranquillement ces mondes l'un à côté de l'autre et d'y trouver matière à dissertation. Mais de tous ces éléments en lutte vouloir faire un homme, une religion, un monde nouveau, voilà le désir des âmes créatrices, voilà le tourment du génie. Le roman de Wilhelm n'est encore qu'un compromis entre le nouvel idéal et la réalité contemporaine, un essai de l'y introduire graduellement. Dans *Faust* cette recherche se transporte dans la vie éternelle de l'humanité et devient une poursuite violente, une lutte héroïque, la tragédie grandiose de l'homme moderne. Il est extrêmement significatif que le cadre du plus grand poëme de nos temps ait été une légende populaire du XVI° siècle et que Gœthe en ait conçu la première idée en voyant représenter sur un théâtre de marionnettes l'histoire du docteur Faust enlevé par le diable. Les plus fortes, les plus vastes conceptions de l'art naissent ainsi du contact du génie

avec l'âme populaire manifestée par la légende. Car le mythe renferme souvent, sous la forme la plus humble et la plus naïve, le germe des types dominants de notre espèce.

De l'atmosphère éthérée de l'idéal transcendant où Shelley nous a transportés, Faust nous ramène dans la sphère de l'humanité souffrante et militante. Voilà enfin l'homme moderne vivant et vibrant qui résume en soi le puissant essor de l'âme depuis le xvi^e siècle. Toute l'évolution de l'esprit moderne, sa sortie de la science abstraite, son élan à la vie et à l'action, la révélation du divin dans l'amour, son union avec la beauté antique, sa délivrance et son apaisement dans la création d'une humanité nouvelle, toutes ces phases se déroulent devant nous dans le drame fantastique, et pourtant si palpitant et si vrai, de *Faust*. Que désire le savant, l'alchimiste qui a passé sa vie dans un laboratoire, traversé « les quatre facultés » et fait le tour des sciences sans pouvoir se satisfaire? Rien que s'épanouir dans la plénitude de son être, et c'est pour cela qu'il « réclame du ciel les plus

belles étoiles, de la terre les plus hautes voluptés ». Sous sa robe de docteur, que bientôt il va dépouiller, palpite l'homme complet avec son désir infini, étincelle prométhéenne qui dormait sous la cendre des siècles, et jaillit en flamme par ces yeux et ce verbe inspiré. Nous croyons entendre le soupir de l'âme humaine pendant ses deux mille ans de servitude, lorsque Faust s'écrie du fond de sa chambre gothique : « Où te saisir, nature infinie? Où boire à tes mamelles? Vous, sources de toute vie, auxquelles sont suspendus le ciel et la terre, vers qui s'élance le cœur flétri, vous jaillissez, vous abreuvez le monde, et moi je languis en vain! » Chez lui la soif de vérité et la soif de vie se fondent en un seul torrent et redoublent d'énergie. C'est ce désir tout-puissant qui lui donne la force de secouer le poids des siècles et de briser toutes les barrières qui le séparent de l'univers. Par lui, par cette *magie* attractive de l'esprit qui va d'un seul bond jusqu'au cœur des choses, il fait sortir l'âme de la nature de ses entrailles, il s'abîme dans les splendeurs du *macrocosme* et du *microcosme*, il

évoque l'Esprit de la terre, dans les frissons et les flammes, et s'il tombe comme foudroyé sous sa terrible apparition, il a du moins puisé dans son regard le courage de braver tous les destins et reçu dans ses veines son baptême de feu. Par lui il veut franchir les portes de la mort, « autour desquelles flambe tout l'enfer », pour émerger dans l'infini ; par lui encore il revient à la vie, quand le son des cloches de Pâques réveille dans son sein, avec les plus doux souvenirs d'adolescence, le besoin de souffrir avec ses frères et l'espérance de l'universelle résurrection. Par lui il se sent des ailes pour s'élancer dans les airs, pour suivre de mondes en mondes le soleil couchant et boire sans cesse la lumière éternelle de vérité et de vie.

Une telle nature peut affronter le diable. De là ce défi altier de l'enthousiaste Faust au sceptique Méphistophélès. Jamais le démon ne pourra étancher l'immensité de sa soif. Dans cette *tentation*, l'homme ne refuse pas le royaume que lui offre Satan, il s'y précipite au contraire de toute force, mais il prétend qu'il ne pourra fixer son cœur. « Le

jour où je m'arrête, dit-il, je suis ton esclave. » Même ardeur, même déchaînement dans son désir de vivre que dans son désir de savoir. Ce qu'il veut, ce n'est pas jouir, mais s'immerger dans l'ivresse tourbillonnante des sensations extrêmes, accumuler dans son propre cœur les douleurs et les joies de toute l'espèce humaine, et enfin « élargir son propre moi au grand moi humain ». La vue du monde ne lui inspire d'abord que dédain; une seule chose le fascine, non la jouissance, mais l'amour. La grandeur suprême de l'esprit est attirée par la suprême naïveté de la nature. La simple enfant du peuple qui, saisie du frisson de l'amour infini, dit en effeuillant une fleur : Il m'aime! — cela me dépasse! lui en révèle davantage que tous les livres et que toute la sagesse. Maintenant seulement il comprend l'univers, maintenant seulement il se sent près de l'Esprit de la terre, il plonge dans le sein de la nature comme au sein d'un ami, il trouve des frères dans tous les êtres, et, se sentant traversé par l'âme des mondes, il peut s'écrier : « Appelle-le comme tu voudras : bonheur! cœur! amour! Dieu!

Je n'ai pas de nom pour lui. Le sentiment est tout. Le nom n'est que vain son et fumée qui enveloppe la flamme céleste. » Peut-il en rester là? Non, il faut qu'il boive jusqu'à la lie la coupe terrible. Il faut que, par sa faute et le jeu cruel de la destinée, il ait vu l'être aimé entraîné jusque sur l'échafaud; il faut qu'il en arrive jusqu'à ce cri : « La misère de toute l'humanité me prend à la gorge, » et à cet autre : « Oh! que ne suis-je jamais né!.. » Maintenant, s'il peut renaître, il sera vraiment homme.

Aussi, quelle renaissance! Le second Faust s'éveille dans le plus magnifique paysage des Alpes. Elfes et sylphes, ces génies élémentaires de la nature vivante, après lesquels il soupirait autrefois dans sa sombre retraite, l'entourent maintenant de leur ronde caressante et guérissent son âme endolorie de leurs voix aériennes. Le soleil de la Vérité divine se lève sur lui, et son approche ressemble au fracas du tonnerre, à de formidables fanfares de joie qui retentissent « aux oreilles de l'esprit ». Ce soleil annoncé par Ariel à des esprits, ce soleil qu'il suivait jadis sur l'aile du désir, l'inonde

maintenant de ses rayons et le chauffe jusqu'à la moelle des os. A sa lumière tout s'illumine, depuis les glaciers rougissants jusqu'aux fleurs et aux feuilles humides de rosée qui émergent du gouffre vaporeux. « La clarté du ciel fond sur l'abîme, — un paradis naît à l'entour. » Cette Vérité éblouissante, l'homme ne saurait la contempler en face, mais du moins peut-il en saisir les reflets prismatiques dans la vie humaine, car elle s'y joue comme le soleil se joue dans l'arc-en-ciel qui danse sur l'écume de la cataracte. Voilà sous quels auspices Faust commence sa nouvelle carrière. Parvenu à ce degré de conscience, il a vraiment élargi son être à l'être de l'humanité. Ses souffrances, ses luttes, ses ambitions sont désormais les siennes.

La politique ne peut le retenir qu'un instant, car ce n'est qu'une *mascarade*, un trompe-l'œil, un assemblage d'expédients. Méphisto peut en faire ses délices et émerveiller les badauds par sa magie de prestidigitateur, Faust n'y serait qu'un enfant. Il sait bien que ce n'est point par ce bout que le genre humain peut se régénérer. Son désir va plus au

cœur des choses, il sent en soi l'aspiration profonde, innommée, indestructible, vers la Beauté, la Beauté humaine qui ne s'est révélée pleinement qu'une seule fois dans le cours des âges, en Grèce. Ce désir, qui n'existe chez la plupart qu'à l'état de caprice frivole ou de faible étincelle, le consume comme un feu dévorant et s'empare de toutes ses fibres. Pour retrouver la beauté vivante sous la forme d'Hélène, pour rendre la vie à ce fantôme et le faire rayonner aux yeux du monde, il n'est rien qu'il ne tente. Que ne peut la magie de l'esprit, de la volonté et du désir souverain? Il ira la chercher jusque chez les Mères, divinités mystérieuses qui président aux formes originaires de tous les êtres, qui trônent dans le vide insondable et illimité. « Dans ce néant il trouve l'univers. » En possession du trépied magique qui fait sortir de l'abîme les formes du passé, il évoque le fantôme éblouissant d'Hélène devant la cour de l'empereur. Mais la voir n'est rien; il

1. L'évocation d'Hélène dans le second *Faust* n'est pas, comme on sait, une pure invention de Gœthe. Le motif est emprunté à la légende, comme en général le poëme tout entier sort du noyau vivace du mythe populaire.

faut qu'il la possède. Pour cela il la poursuivra de mystère en mystère et d'initiation en initiation. Nous assistons alors à cet acte entièrement grec qui a presque la majesté d'une tragédie de Sophocle et nous représente le mariage d'Hélène et de Faust dans une nouvelle Sparte et une nouvelle Arcadie. Quiconque a aimé la Grèce, quiconque a essayé de la faire revivre et de pénétrer dans son cercle d'enchantements verra dans ces scènes plus qu'une fantasmagorie, le poétique et symbolique accomplissement d'un des rêves les plus ardents des âmes d'élite : l'union du génie moderne avec la beauté grecque ressuscitée, celui-là seul comprend de quelle force s'étreignent ces deux amants. Dans leur bienheureuse retraite, Hélène et Faust vivent en dehors des temps ; pour eux le passé et le présent se confondent dans un moment immortel, la nature leur prodigue ses splendeurs luxuriantes, et le chœur antique reforme autour d'eux ses rondes les plus fougueuses aux sons entraînants de la lyre d'Euphorion, leur fils chéri. Mais, hélas! les renaissances de la beauté sont éphémères comme son

apparition. Euphorion, fruit précoce de cet amour passionné, meurt victime de son excès d'enthousiasme; Hélène rentre avec lui dans le monde souterrain, ne laissant à Faust que son vêtement, sa divine enveloppe.

Ainsi Faust a parcouru tous les cercles de l'existence, il a fait le tour des choses. Ce n'est pas le désespoir qui lui est resté, mais le besoin d'activité. Vieux, il a beau être aveuglé, la lumière intérieure, l'immortelle vérité luit toujours plus fort. Que faire à la fin de ses jours, sinon fonder une œuvre durable, faire entrer le souffle de son âme dans les autres, conquérir quelque chose sur le temps qui détruit tout? De là ce terrain nouveau qu'il conquiert sur la mer, cette cité qui s'élève à sa voix, cette nation généreuse et hardie qui grandit sous son inspiration. Lutter, lutter encore, s'affranchir, s'élargir sans cesse, est son dernier mot. « Être debout sur un sol libre avec un peuple libre, » est son dernier rêve. Dans ce pressentiment il jouit du bonheur suprême et rend son dernier soupir avec cette pen-

sée. Faust est mort, mais il a gagné sa gageure contre le démon. Rien n'a pu combler son cœur, ni la science ni la jouissance. Il s'est lancé avec la soif de l'infini dans l'activité incessante, il n'a trouvé la *vérité de la vie* que dans la sympathie ardente et sacrée qui fait refluer le monde dans le cœur de l'homme et qui seule lui donne la possession du divin, puisqu'elle le rend créateur à son tour.

Ce coup d'œil jeté sur le *Faust* de Gœthe suffit pour nous convaincre que la poésie moderne atteint ici sa plus haute cime. Ce genre de conception est fort différent de celui de Shakspeare qui prend l'homme dans l'histoire et lui donne la plus grande expansion possible. Ici nous marchons en plein idéal et nous embrassons les plus vastes horizons de l'esprit. Des régions entières de l'histoire et de la vie se résument en un type, dont le destin est le destin même de l'humanité moderne. Pourtant ce caractère grandement dessiné n'est pas moins vrai que les personnages variés qui l'entourent. S'il se meut dans une sphère

plus vaste, il vit de notre vie, son sang est le nôtre, nous souffrons et jouissons avec lui les douleurs et les joies de l'infini. Après le long chemin qu'elle a parcouru, la poésie revient donc avec Faust au mythe et au drame idéal qui représente l'homme éternel et élève l'art à la hauteur d'une religion. C'est pourquoi l'on peut dire, en un sens, que ce poëme ferme le cercle de la poésie et achève le long développement qui commence au moment où elle se sépare des autres arts après la décadence de la tragédie grecque. En accomplissant cette évolution elle est revenue, avec Shakspeare, à la mimique vivante et persuasive; avec le *Faust* de Goethe elle revient aussi à la musique, ou du moins elle y touche. Quoique l'ensemble du poëme se maintienne dans la langue du drame parlé, l'appel pressant de la poésie à la musique n'est nulle part plus sensible qu'ici. Comment nous représenter sans musique l'évocation de l'Esprit de la Terre, la matinée de Pâques et tant d'autres scènes? Si la seconde partie de la tragédie se dérobe à la mise en scène, c'est que la musique seule

la rendrait possible. Seule elle pourrait faire sortir de l'abîme l'image rayonnante d'Hélène et faire résonner la lyre et la voix d'Euphorion. Le même fait que nous avons noté à propos de la tragédie d'Eschyle et de Sophocle revient s'imposer à nous : dès que le drame s'élève aux plus hautes sphères, il réclame la musique, et demeure incomplet sans elle.

Si cette vérité nous frappe à chaque instant dans le premier et le second Faust, elle éclate avec force à la conclusion du poëme. Après la mort de son héros, Gœthe sentait le besoin de nous donner la substance idéale de sa vie en une image grandiose et de nous emporter, pour conclure, aux régions les plus pures de la pensée et du sentiment. C'est pour cela qu'il fait descendre le ciel sur les cimes de la terre et nous représente la transfiguration de Faust parmi les saints et les anachorètes campés dans des gorges montagneuses qui avoisinent l'éternel azur. En passant à cette dernière scène, où la vie du héros aboutit à l'éternité, nous éprouvons une sensation

analogue à celle du navigateur qui passe subitement de la vague fluviale à l'onde submergeante et au mugissement de l'Océan. Ici nous n'approchons plus seulement de la musique, nous y voguons à pleines voiles. Dans ces rhythmes fluides, dans ces extases débordantes, ces ivresses d'amour et de sacrifice, nous sentons déjà les élancements de la mélodie et les effluves de la symphonie. Faust est sorti du dogmatisme chrétien pour étreindre la beauté grecque; à la fin il rentre dans le sentiment immortel qui est au fond du christianisme, l'amour transcendant, la mystique immersion de l'être fini dans l'infini. Il touche ainsi les deux extrêmes de la civilisation et de la pensée. Car cette oscillation est l'oscillation même de l'esprit humain à travers les siècles. Si l'esprit qui agite les mondes est à la fois concentration et diffusion, de même l'esprit humain oscille et oscillera sans cesse dans son mouvement religieux entre l'adoration de la forme et de la beauté, dont la Grèce est l'inégalable expression, et l'aspiration à l'Être suprême, l'oubli de soi en Dieu,

qui est l'essence du christianisme. Là, dans cette région sublime où Faust est accueilli par l'âme transfigurée de Marguerite, où les splendeurs mêmes du monde visible s'évanouissent et ne semblent plus que des symboles passagers, là où l'*Éternel Féminin* flotte au-dessus des dernières cimes sous la figure rayonnante de la *Mater gloriosa* et attire les âmes en haut par la force de l'Amour, — là aussi règne le souffle tout-puissant de la Musique.

En nous séparant de la tragédie grecque, nous lui avions dit adieu. Nous voici revenus avec la Poésie, à travers le labyrinthe montagneux du monde réel, aux plages enchantées de ce mystérieux océan de l'Harmonie. C'est la Musique que Dante a pressenti dans son paradis; c'est « la céleste Musique » que Shakspeare évoque avec Ariel au sortir des mêlées sanglantes de l'histoire; guidées par sa mélodie divine, l'Asia et la Panthéa de Shelley s'élancent à la recherche du grand secret qui doit délivrer Prométhée; c'est elle aussi qui accueille Faust dans l'éternité et l'en-

lève sur ses ailes. — Ainsi d'âge en âge nous avons surpris l'éternel soupir de la Poésie vers sa sœur perdue. Ce soupir est devenu un appel passionné et promet le revoir.

Mais la Musique, de son côté, qu'est-elle devenue sur le vaste océan de l'Harmonie? S'est-elle élancée, elle aussi, vers sa sœur? Nous devons la suivre dans son voyage.

LIVRE III

HISTOIRE DE LA MUSIQUE

DE PALESTRINA A BEETHOVEN

Panthea. List ! Spirits speak.

My soul is an enchanted boat,
Which, like a sleeping swan, doth float
Upon the silver waves of thy sweet sin-
And thine doth like an angel sit [ging;
Beside the helm conducting it,
Whilst all the winds with melody are
It seems to float ever, for ever, [ringing
Upon that many-winding river,
Between mountains, woods, abysses,
A paradise of wildernesses !
Till, like one in slumber bound
Borne to the ocean, I float down, around,
Into a sea profound of ever spreading sound.

Through Death and Birth, to a diviner day !
 SHELLEY, *Prometheus unbound.*

Écoute ! Les Esprits parlent.

Mon âme est une barque enchantée, qui flotte comme un cygne endormi sur les vagues argentées de ton chant délicieux, et la tienne, assise comme un ange au gouvernail, la dirige, pendant que tous les vents retentissent d'immenses mélodies. Elle semble voguer à jamais, à toujours, sur ce fleuve aux infinis méandres, à travers les forêts, les montagnes, les abîmes, un paradis de solitudes sauvages ! Enfin comme enchaîné par le sommeil j'arrive à l'Océan, et je m'enfonce et je m'immerge dans une mer profonde d'harmonies grandissantes.

A travers la Naissance et la Mort, vers un jour plus divin !

LIVRE III

HISTOIRE DE LA MUSIQUE

DE PALESTRINA A BEETHOVEN.

Si du monde des formes visibles et des idées, où se meuvent la poésie et les arts plastiques, nous entrons dans le monde des sons et de l'harmonie, notre première impression est celle d'un homme qui passe brusquement de la lumière à une profonde obscurité. Là-bas tout s'explique, s'enchaîne et fait image; ici tout jaillit de l'insondable, tout est ténèbres, mystère. Là-bas la fixité rigide des contours, la logique inflexible de formes immuables; ici le flux et le reflux d'un élément liquide, toujours en mouvement et en métamorphose qui recèle tout l'infini des formes possibles. Dans cette nuit impé-

nétrable où nous plongeons avec la musique, l'onde de la vie nous secoue puissamment, mais il nous est impossible de rien voir et de rien distinguer. A mesure cependant que l'âme s'habitue à cette région étrange, il lui vient une sorte de *seconde vue*. Elle ressemble à la somnambule qui, saisie d'un sommeil de plus en plus profond, s'abîme dans son rêve et voit disparaître les objets réels. Mais tandis que s'efface le *dehors* des choses, le *dedans* apparaît avec une clarté merveilleuse. Ainsi, devenus clairvoyants par la musique, nous découvrons peu à peu un monde nouveau. Ce que nous percevons nous ne saurions le peindre, mais nous sentons l'âme vibrante des choses nous parler, nous envahir, nous entraîner ; parfois même, dans le tourbillon dont elle nous enveloppe, nous croyons la voir surgir et prendre corps. La terre avec les formes innombrables du règne organique et humain, a disparu, mais des profondeurs nocturnes s'élancent en mugissant les Esprits éternels qui font et défont les êtres dans leur course vertigineuse. Le souffle créateur court dans leur chevelure, flamboie dans

leurs yeux et, tandis qu'ils apparaissent et disparaissent sous un éclair, ils laissent sur leurs traces la phosphorescence infinie de mondes en germe et en devenir. — Tel est l'effet surprenant de la grande musique instrumentale où la puissance de cet art atteint son plus haut degré.

C'est cette région que nous devons parcourir. Mais pour nous y orienter, il faut fortifier en nous cette seconde vue qui change les convictions de l'âme en vérités de l'esprit, et nous ne saurions mieux le faire qu'en nous pénétrant de l'essence de la musique. Nous aurions beau étudier la partie technique de cet art, elle ne nous apprendrait rien sur sa nature intime. Ni les lois de l'acoustique, ni les rapports numériques entre les vibrations des divers sons, ni la structure savante de l'harmonie, ne nous enseignent ce qu'est la musique en elle-même. Mais lorsque nous comparons le sentiment qu'elle nous inspire avec l'effet que produisent sur nous les arts plastiques, cette essence se révèle tout d'un coup. Qu'éprouvons-nous en face d'une statue ou d'un tableau, et qu'éprouvons-nous au son d'une

belle mélodie ou d'une harmonie saisissante? La statue et le tableau nous rappellent des formes connues, des objets particuliers; à travers ces formes nous pénétrons jusqu'à leur âme; nous y devinons la vie, le sentiment et la pensée, mais nous ne le faisons que par l'intermédiaire de l'imagination et l'effort de l'intelligence. Que l'accent musical de la voix humaine ou des instruments agit autrement, et combien diverse la sensation qu'ils provoquent! Ils ne nous présentent aucun objet réel, ne réveillent aucune image précise. Néanmoins ils nous frappent directement, nous pénètrent jusqu'au fond et nous persuadent comme la vie elle-même. Qui n'a senti cela en écoutant certains chants populaires? Telle mélodie rapportée de l'Inde par un voyageur nous fait voir comme en songe les bords du Gange avec leur ciel enflammé et nous remplit de cette ardeur qui, après l'élan, aspire à l'éternel sommeil, comme la bayadère dans sa danse languide et passionnée. Telle mélodie suédoise, aux notes longues et tristes, déroule par enchantement à nos yeux les forêts sombres où se perd

la voix humaine ; elle nous pénètre de ce désir infini qui est l'appel de l'ami à l'amie par-dessus les abîmes, et qui est aussi l'éternelle nostalgie du Nord après le Midi. Ainsi, en quelques sons, l'âme de deux peuples s'épanouit. Ces mélodies, même sans paroles, nous disent d'une manière plus incisive et plus profonde ce que nous disent cent tableaux et mille descriptions. — Que conclure de là, sinon que la musique est l'expression la plus directe, la plus forte et la plus irréfragable de l'âme humaine, tandis que les autres arts qui nous donnent des représentations du monde réel, n'en sont que des expressions médiates et limitées qui ont besoin de traverser le milieu de l'intelligence et de l'imagination avant de nous convaincre. Il y a dans la nature un dehors et un dedans, un dessus et un dessous. La musique nous donne le dessous et le dedans, et ce fond est l'énergie vivace qui se manifeste comme instinct dans les règnes inférieurs, comme sentiment actif et volonté consciente chez l'homme. Toutes les formes du monde visible, tous les individus ne sont que des apparitions changeantes

de la force universelle. Eh bien, ce n'est pas avec les individus, c'est avec cette force originaire que la musique nous met en contact magnétique. Pour cette raison nous pouvons dire qu'elle nous fait jeter un regard par delà le monde extérieur et visible dans le monde intérieur et secret des forces. Si notre esprit enserré dans la logique du temps et de l'espace ne peut déchiffrer ses révélations, notre âme descend avec elle dans l'organisme et dans l'âme de l'univers [1].

[1]. L'idée la plus profonde et la plus philosophique sur l'essence de la musique a été émise par Schopenhauer dans le troisième livre de son ouvrage : *Die Welt als Wille und Vorstellung*. Selon ce philosophe, la musique exprime, non les formes du monde visible, mais l'essence métaphysique du monde. Les autres arts se rattachent tous à un objet réel; la musique, sans reproduire une chose particulière, nous parle et nous convainc *directement*. Nous ne *savons* pas ce qu'elle représente ; mais nous *sentons* ce qu'elle exprime. Les autres arts agissent sur nous par l'intermédiaire de la réflexion et de l'imagination; la musique par contre agit sans le secours de l'idée de *causalité* et nous touche tout droit dans le fond de notre être. Le philosophe en tire la conclusion que si les arts plastiques représentent les types éternels des choses, les *idées* de Platon, en qui l'âme du monde se condense et s'individualise, la musique exprime cette âme elle-même, ou, si l'on veut, la *chose en soi*. Elle nous donne la quintessence de la vie sans ses formes apparentes, les passions sans les motifs qui n'en sont que l'occasion, la nature sans enveloppe. Il semble donc qu'en l'écoutant nous sentons la volonté, le désir éternel qui est en nous et dans les choses se mouvoir de son mouvement propre, en toute liberté. C'est ce qui fait dire à ce méta-

Les arts plastiques nous confirment dans notre personnalité; la musique nous en détache. Ceux-là accentuent la séparation entre tous les individus, celle-ci la supprime et nous fait sentir notre unité avec le monde. La statue immobile et rayonnante sur son socle ne nous dit-elle pas : « Je suis déesse, je dure éternellement, et rien ne me changera. » En face de cette divine personnalité la nôtre se renforce; nous nous affirmons. Mais quand nous frappent les vagues de l'harmonie, quelles surprises, quels bouillonnements intérieurs! Nous ne savons si elles sortent du dehors ou de nous-mêmes, nous nous y abandonnons et nous y laissons fondre volontiers et sans réserve. La musique

physicien que le monde des sons et le monde des phénomènes, la musique et la nature, ne sont que des expressions diverses d'une seule et même chose, et que quiconque trouverait moyen d'expliquer la musique dans tous ses détails, de rendre son contenu en idées, aurait trouvé par là même le dernier mot de la philosophie. Leibniz a défini la musique : *Musica est exercitium arithmeticæ occultum nescientis se numerare animi.* Schopenhauer change ainsi cette définition : *Musica est exercitium metaphysices occultum nescientis se philosophari animi*, ce qui revient à dire que la musique est une métaphysique de l'âme qui échappe au raisonnement philosophique. — Pour éclaircir ce mystère, il faudrait en effet saisir le rapport, le joint, le point initial commun du *son* et de la *forme*, du monde de l'harmonie et du monde de la lumière.

fait disparaître d'un coup de baguette la barrière qui nous sépare du monde extérieur, car le son qui entre dans notre oreille nous semble identique avec les émotions de notre âme. Ce que l'histoire naturelle et la philosophie racontent longuement, péniblement, à notre intelligence, ce dont la poésie illumine notre imagination : la parenté originaire, l'identité de l'homme et de la nature, la musique nous le dit tout d'un coup. En un sens, le monde des individus est une grande illusion figée dans le temps et dans l'espace, illusion éternelle qui est la condition même de l'existence et impose à tous les êtres la lutte et la douleur. La magie suprême de la musique dissipe momentanément cette illusion et nous fait jouir de l'immersion dans l'Être universel, où surnage notre conscience. — Ainsi le monde nous apparaît d'habitude comme une grande scène dont nous sommes séparés par un abîme infranchissable. D'un point de l'espace et du temps, comme d'un récif de la mer, l'individu contemple la terre lointaine où se balancent désireusement les arbres et se jouent les formes innom-

brables des vivants. Tout cela est-il autre chose
qu'une vision entre les flots et les nuées mouvantes?
Mais que l'océan de l'harmonie se mette à retentir,
qu'une voix mélodieuse vienne de là-bas jusqu'à
lui, aussitôt de spectateur il devient acteur. Il se
précipite dans la scène du monde comme sur les
ailes d'un esprit, il se sent ondoyer avec le flot,
frémir avec les feuillages; des bras passionnés l'entraînent dans la ronde exultante des hommes, si
joyeuse et si belle, que les dieux se penchent pour
la contempler. Submergé par les vagues de ce
rhythme enivrant, il s'écrie : « Enfin je respire,
enfin je m'oublie! J'ai trouvé mes frères, et l'Infini
me traverse! »

Le son est la plus universelle des langues. Harmonie des sphères, bruissement des eaux, hurlement de l'ouragan, cri des animaux, voix de l'enfant, il devient mélodie dans l'homme et symphonie
dans l'humanité. La musique à tous ses degrés part
de la même source, le sentiment actif, désir et volonté qui est notre fond et le fond des choses.
Mère du langage, révélatrice de l'Être caché, trans-

figuration suprême de la vie, elle est le plus intime, le plus persuasif, le plus universel des arts.

Maintenant que nous avons reconnu sa nature métaphysique et son essence universelle, il nous sera plus aisé de suivre son développement dans l'histoire. Cette nature, il faut le dire, ne pouvait être reconnue que dans les temps modernes, après la longue élaboration de cet art pendant près de deux mille ans. Nous avons vu que, chez les Grecs, la musique n'apparaît point séparément. S'ils connurent à l'époque de leur complète décadence quelque chose qui ressemble à nos concerts d'instruments, cette production n'a laissé aucune trace dans l'histoire et ne mérite pas le nom d'art. Le Grec ayant su mieux que personne réaliser le beau, c'est-à-dire l'harmonie dans la société, depuis Homère jusqu'à Phidias, comment eût-il séparé la musique de l'art représentatif et de la poésie? La musique était pour lui ce que nous pourrions désirer qu'elle devienne pour nous, le fluide divin qui pénétrait et ennoblissait toute sa vie. Elle apparaissait déjà comme eurhythmie dans les colonnes du

temple, elle ordonnait, par la flûte et la cithare, les mouvements variés des danses innombrables, depuis la pyrrhique jusqu'aux chœurs de la tragédie; enfin elle présidait à l'éducation du jeune homme et remplaçait tout ce que nous appelons aujourd'hui *humanités;* car elle comprenait la poésie, la mimique et la danse. D'elle découlait la grâce des mouvements, la parole harmonieuse et cette sérénité qui est l'éther d'une vie supérieure. Les biographes nomment les maîtres de musique des hommes illustres, non-seulement pour des poëtes comme Eschyle et Sophocle, mais encore pour des hommes d'État comme Périclès et des guerriers comme Épaminondas. Aristote distingue soigneusement ce genre d'éducation d'avec celui des virtuoses, qui n'exercent point leur art pour le *développement moral*, mais pour le vulgaire plaisir de la foule, métier indigne d'un être libre, affaire d'homme à gages.

On voit par là combien le fluide élément musical enveloppait et pénétrait l'ensemble de la civilisation grecque. Mais par cela même que le Grec ne

séparait pas le monde extérieur du monde intérieur, le règne de la lumière et le règne des sons, il ne connut de la musique que la surface, c'est-à-dire la mélodie simple, non sa profondeur qui est l'harmonie. Le christianisme frappa d'anathème ces temples, ces dieux, ces danses et toute cette beauté luxuriante. Ce monde radieux s'évanouit. Chassée du royaume de la lumière, la musique dut se réfugier dans le royaume intérieur de l'âme, où il n'y a ni forme, ni couleur. C'est en devenant un art spécial, indépendant, abstrait, qu'elle put mesurer ses propres profondeurs et descendre dans les arcanes de la nature. Elle se plongea jusqu'au fin fond de cet océan de l'harmonie qui désormais est son empire propre. Mais du sein de cette mer incommensurable pour laquelle sa sœur voudrait quitter les sommets de la pensée abstraite, elle aspire puissamment à la lumière. Et elle l'a trouvée! Car, de même que la Poésie, après avoir fait le tour des choses, cherche à se retremper et à s'apaiser dans l'onde infinie du sentiment pur, qui est le domaine de la Musique,

de même la Musique, qui sort de cette mer du sentiment infini, tend à s'incarner dans les formes visibles et dans l'idée définie qui est le domaine de la Poésie. Les deux Muses sœurs, altérées l'une de l'autre, se rencontrent enfin et s'unissent joyeusement dans l'humanité idéale.

L'histoire de la musique est donc une marche de l'ombre à la lumière, de l'instinct à la conscience, de l'indéterminé à la forme, du sentiment à l'idée, de Dieu à l'homme, de l'harmonie infinie à la mélodie infinie. — Dans une légende hindoue, un solitaire ascète, banni dans le désert, fait sortir des sables brûlants, par la seule force de ses incantations, des forêts de palmiers, des cascades écumantes, toute une nature exubérante et fraîche. C'est ce que la musique a fait dans notre monde moderne. Au fond de sa solitude elle recrée le monde, le refait plus beau, et « dans ce néant retrouve l'univers ».

CHAPITRE PREMIER

LE CHANT D'ÉGLISE CATHOLIQUE. PALESTRINA.

Le génie du christianisme est opposé par son essence aux arts plastiques et représentatifs, parce qu'il condamne la vie des sens et se défie de la beauté; mais il favorise le développement musical, parce qu'il engage l'homme à se renfermer en lui-même et à se créer un monde intérieur. Aussi la musique est-elle la création artistique la plus originale des temps modernes, et d'une immense portée qui égale peut-être celle de l'art grec. Son développement ne se fit d'abord qu'avec une extrême lenteur, à travers une série de tâtonnements barbares, jus-

qu'au XVIe siècle ; alors son épanouissement arrive tout d'un coup et va toujours grandissant. Cette lenteur s'explique ; car la musique avait tout à créer, ses instruments et ses lois, sans secours extérieur et sans autre guide que le sentiment instinctif. Nous n'entrerons qu'incidemment dans sa structure technique ; ce qui nous importe ici, c'est de la suivre en ses grandes phases et de comprendre l'esprit qui anime cet art si mystérieux et si puissant. — La musique religieuse de l'Église romaine nous laissera encore comme plongés dans une nuit épaisse loin de la terre des vivants ; le réveil mélodieux des troubadours, les chansons populaires, et le cantique protestant, nous feront entrer dans une pénombre pleine de rayons et d'aurores où nous pressentons déjà le règne de l'harmonie ; enfin, la musique symphonique, qui aboutit à Beethoven, nous inondera de la pleine lumière d'un monde nouveau. — Si le développement de la poésie est l'histoire intime de l'esprit humain, le développement de la musique est l'histoire plus intime encore de l'âme

moderne, depuis son tressaillement dans les limbes jusqu'à son épanouissement au grand ciel.

Les racines de la musique moderne plongent leurs ramifications invisibles jusque dans les premières communautés chrétiennes. C'est là que, dans la douleur et l'espérance, s'agite vaguement une âme nouvelle. Les Actes des apôtres nous parlent déjà des psaumes que les fidèles récitaient en mémoire du Maître bien-aimé. Ce chant *pneumatique* ou d'inspiration était une sorte de murmure, de vague mélopée, une glossolalie entrecoupée de soupirs et d'élancements. Il est le principal élément du culte dans les premières Églises chrétiennes. L'état d'âme qui le produisait devait ressembler à cette extase profonde, à cette adoration sans limite, à cette illumination intérieure de Marie-Madeleine qui a eu la vision de Jésus après la résurrection, ou des apôtres à Emmaüs qui ont vu paraître et s'évanouir le divin Maître et sont encore effrayés et ravis de sa présence surnaturelle. Par la suite ce ne fut pas en pleine lumière que se développa cette

étrange psalmodie, mais sous le coup des persécutions, dans les labyrinthes souterrains des catacombes. Là, dans la nuit humide des cavernes taillées dans le tuf noir, où brille vaguement, à la lueur d'une torche incertaine, la tête bizantine de quelque saint avec son auréole d'or, sur la pierre grossière qui recouvre le tombeau d'un martyr, est réunie la foule des fidèles. C'est là qu'est né le chant chrétien. Qui croirait que le murmure infime de ces obscures assemblées sera capable de renverser les temples et les dieux qui se dressent là-haut? Telle est cependant la force des révolutions de l'âme humaine. Que nous sommes loin du radieux monde grec, de ses formes nobles et parlantes. Ici la scène est sombre et terrible, l'homme se concentre sur lui-même et cherche à s'approcher de la divinité par une sorte de frémissement intérieur. C'est cet oubli de soi, cette confusion des âmes dans un sentiment étranger à la terre, qui semble scandaliser les écrivains romains et auxquels ils donnèrent parfois de si étranges interprétations.

Saint Ambroise, au IV^e siècle et Grégoire le Grand au VIII^e fixèrent, développèrent et accentuèrent les mélodies vraiment populaires nées ainsi dans les assemblées chrétiennes de l'Église primitive. Ce *cantus firmus* ou plain-chant qui faisait verser des larmes d'attendrissement à saint Augustin et « descendre la vérité dans son âme », selon ses propres paroles, fait encore aujourd'hui le fond de la liturgie romaine. Il est triste et monotone pour nos oreilles parce qu'il est sans rhythme [1]. La parole y est dissoute dans le son et perd à peu près toute signification, de même que l'intelligence du croyant abdique devant un sentiment sans limite. Que nous dit ce chant grave et d'une monotonie parfois fu-

[1]. Ce qui frappe au point de vue technique dans le chant ambrosien et grégorien, c'est que le sentiment de la tonique et de la dominante commence à y percer. Le sentiment de la tonique (note fondamentale de la gamme) et de la dominante (la quinte) est le commencement de l'organisme harmonique en musique, la cellule primitive d'où sortira cette immense végétation. Il apparaît déjà chez les Grecs, mais indistinctement et comme un vague soupçon. Pour eux la gamme n'était pas, comme pour nous, un tout organique dont l'accord parfait constitue la forte ossature, mais plutôt un assemblage de sons, où la voix se promenait sans conclusion nette. Pour eux la conclusion était dans le geste visible et dans la parole vivante. Nous cherchons la conclusion

nèbre? Que ce soit le *Te Deum*, le *Magnificat* ou le *Miserere*, toujours il semble raconter la misère inéluctable de l'humanité résignée à souffrir, son appel à la justice éternelle et à la rédemption dans l'autre monde. Le rhythme qui est la vie, le verbe qui est la lumière, sont absents. Car ce n'est pas le verbe vivant, créateur de la libre mélodie, qui traverse ces litanies. Sévère, triste, inflexible, la mélopée se prolonge dans le mode mineur sous les voûtes sombres de la basilique. On dirait la marche lente de l'humanité sans espérance à travers « la vallée de l'ombre de la mort ».

C'est dans les églises écartées du grand chemin de la civilisation, dans les couvents millé-

dans le sentiment intérieur et par conséquent dans le son lui-même. Voilà pourquoi les Grecs n'eurent qu'une faible idée de la tonique et de la dominante, qui deviennent, par l'adjonction de la tierce, la base de tout l'édifice harmonique. Leur oreille percevait surtout le rapport d'un son avec le son voisin, mais beaucoup moins les rapports organiques entre tous les sons d'une même mélodie. Et cela leur suffisait, parce que toute leur attention se portait sur les mouvements du corps humain accompagnés du verbe intelligent. La création de l'harmonie correspond au développement d'un sentiment intérieur qui cherche en lui-même sa justification.

naires, que l'on retrouve encore l'impression primitive et grandiose du vieux chant grégorien.

Je parcourais par une matinée splendide le vaste et beau cloître qui couronne le *Monte-Cassino*. Une procession sortant de l'église vint droit sur moi. C'étaient les pères du chapitre célébrant la messe du dimanche. Revêtus de l'étole blanche, ils s'avançaient gravement en deux files parallèles. En tête du cortége un enfant balançait l'encensoir d'un mouvement monotone et marquait la mesure du chant incisif et solennel. Les voix aiguës des enfants de chœur suivaient à l'octave et dominaient les basses fortes et sonores des prêtres, qui s'élevaient en gammes mineures pour redescendre dans les profondeurs lugubres. La sombre psalmodie n'avait rien de la terre et rien du ciel. Mais il y avait une majesté terrible dans ce chant rigide et implacable, qui traversait la moelle des os. Cette procession sans public sous les arcades solitaires du cloître où l'on ne voit que la pierre blanche et l'azur éclatant, ces prêtres absorbés dans leur

missel ne chantant que pour eux-mêmes semblaient des revenants en plein jour, des âmes voyageant dans l'éternité et pour qui toute mesure du temps a cessé. Elles vont, sans s'arrêter, à travers les espaces vides et jouissent dans une paix funèbre du grand *Consummatum est*. Avec le chant grégorien on se promène dans ces solitudes de Dieu où se perd le souvenir de tout lien terrestre. C'est ainsi que Cassien et ses amis allaient cherchant Dieu dans les thébaïdes de l'Égypte, s'enfonçant de désert en désert et ne voulant plus revenir.

Ainsi l'âme chrétienne entonne le sinistre *Miserere* en poursuivant son interminable pèlerinage à la recherche de Dieu. Mais, alors même qu'elle l'invoque, elle en est loin. Le chant grégorien avec son monotone *unisono* exprime cet éternel appel, ce cri des masses humaines : *de profundis clamavi ad te*, cette mélodie de la résignation, sans autre espérance que l'au-delà. Sous cette mélodie funèbre le troupeau des fidèles se courbe dans la nef ténébreuse de l'église comme sous

un vent de mort. Palestrina, dernier terme du chant d'église catholique, ouvrit le ciel au-dessus de ces têtes accablées. De même que dans la vie des saints, à des souffrances horribles succède la délivrance, une sorte de seconde existence dans la paix parfaite et le détachement du monde, de même à la sombre mélodie du chant grégorien succèdent les harmonies célestes de Palestrina. Il y a aux Uffizi de Florence un saint Sébastien de Sodoma qui est un chef-d'œuvre unique, parce qu'il nous donne mieux qu'aucun autre tableau la sensation du martyre et de la vision extatique. Le beau corps de l'adolescent lié contre un arbre est percé de flèches, couvert de gouttes de sang et tout frémissant de douleur. Mais sur son visage et dans son regard tourné vers le ciel, se joue, à travers la souffrance, un ravissement céleste. L'état d'âme qui se reflète sur ce visage est semblable à celui que produisent les chœurs de Palestrina. Pour s'en faire une idée il faut se rappeler aussi la vision que saint François d'Assise eut du Christ crucifié, et l'entretien de saint Augus-

tin avec sa mère Monique, où tous deux, après avoir parlé de la nature de Dieu, se sentirent, « par un soudain transport du cœur », enlevés au-dessus du tumulte de la terre et de tous les objets visibles dans le sein de « l'éternelle vérité ». Telles sont les secrètes correspondances de la métaphysique, du sentiment religieux et des arts entre eux. Mais ce que la peinture laisse entrevoir à notre imagination, ce que le philosophe chrétien nous explique péniblement, ce ravissement à travers la douleur dans une région de félicité supraterrestre, la musique nous en inonde avec plénitude et le réalise en nous-mêmes [1].

Qu'on imagine maintenant un de ces chants tels qu'on les entendit pour la première fois dans la semaine sainte en 1560 dans l'église du Vatican

1. Palestrina, lui aussi, connut ces phases. Vers le milieu de sa carrière la mort de sa femme bien-aimée l'accabla d'une douleur profonde. Pendant de longs mois il laissa tout travail ; enfin il composa le psaume : *Nous étions assis près des eaux de Babel*, pour être chanté sur la tombe de sa femme. Ce devait être sa dernière œuvre dans sa pensée. Mais peu à peu il se remit à composer, et le grand essor de son génie date de là.

à Rome. La foule est assemblée entre les piliers grisâtres sous l'immense voûte. Quelques cierges brillent faiblement au fond de la colossale basilique plongée dans l'obscurité. Le corps pâle du crucifié flotte seul dans la pénombre au fond de l'église. Pendant que les fidèles s'approchent un à un pour recevoir l'hostie, tombe d'en haut un chant extatique sur ces paroles : « Que t'ai-je fait, ô mon peuple ? Réponds-moi. » On ne dirait pas des accents humains, mais des cantiques d'anges bienheureux. Car on oublie les paroles sous le ravissement de ces harmonies surnaturelles. Les voix glissent les unes sur les autres en modulations étranges et suaves qui nous pénètrent de frémissements séraphiques. Chacune poursuit son chemin, et cependant leur accord et leur succession forme un tissu d'une merveilleuse beauté. Ici la mer de l'harmonie n'est pas soulevée par les vagues puissantes du rhythme. Elle s'étend à perte de vue comme une nappe liquide dont le bleu profond s'irise de toutes les couleurs de l'arc-en-ciel par une série de dégradations insensibles. Nous flottons

sur cette mer illimitée entre toutes les tonalités possibles.

Toutes les souffrances terrestres, tous les martyres de l'âme, se dissolvent ici dans l'adoration sans bornes de Dieu fait homme, du Christ souffrant et aimant. La douleur s'est changée en délice comme chez saint François et sainte Thérèse. Parvenu à ce degré de puissance, le sentiment intérieur qui résulte de l'impression musicale finit par se traduire en vision. Que voit le croyant, quand, sous les effluves de ces harmonies transcendantes, il lève les yeux de la sombre masse humaine vers la voûte où la lumière mourante du jour lutte avec le crépuscule? Sur des nuages bleuâtres flottent des cercles lumineux de séraphins agenouillés dont les têtes levées ont l'expression ardente de la contemplation et de l'extase. Leurs yeux sont noyés dans la gloire divine qui vient irradier sur leurs faces. A mesure que s'épandent les ondes mélodieuses qui les enveloppent, ils s'enlacent avec effusion et forment la rose mystique. Ainsi portés, enlevés les uns par

les autres, ils tournent, ils glissent, ils montent dans un transport d'adoration. La voûte s'ouvre sur leurs têtes ; ils montent toujours jusqu'à ce que l'azur profond engloutisse la vision splendide, sans que l'œil ait perçu le moment de sa disparition, ni l'oreille le dernier son de la mélodie qui semble expirer dans le silence des espaces.

Un double phénomène se produit sous l'influence de cette musique et nous en découvre le sens caché. C'est d'abord l'absorption de l'individu dans la communauté pendant que le chant qui descend des galeries supérieures passe et repasse sur elle, si bien que dans ce moment-là toutes ces âmes n'en forment qu'une seule. C'est ensuite l'absorption de la communauté dans la pensée de son Dieu. Car à mesure que le chant se prolonge, cette grande âme humaine s'identifie avec la vision merveilleuse qui flotte là-haut, laquelle à son tour va s'absorber et se dissoudre dans le ciel.

Ainsi Palestrina le grand, l'inégalable composi-

teur religieux nous révèle à la fois le fond du christianisme transcendant et le fond de l'harmonie pure, mère de la musique moderne, dont l'essence est le sentiment infini.

CHAPITRE II

LES TROUBADOURS. — LE CANTIQUE PROTESTANT
ET LE MONDE DE L'HARMONIE.

L'âme de l'humanité vivait donc au moyen âge dans cette région du sentiment sans limite, et la mer de l'harmonie était le vaste et incommensurable asile où elle se retirait loin du monde. Comment fit-elle pour saillir à la lumière de ce ténébreux abîme ? Ce fut à l'aide du rhythme et de la mélodie individuelle. Cette mélodie et ce rhythme pouvaient seuls mettre en mouvement la masse immense de l'harmonie et soulever à sa surface ces vagues superbes qui vont se briser en mugissant sur les rives de la poésie et de la danse.

Pour surprendre le premier jaillissement de

cette mélodie rhythmique, il nous faut remonter jusqu'au XIIe siècle. La chrétienté avait traversé avant l'an mille toutes les terreurs du jugement dernier. Cette date fatidique où l'on attendait la fin du monde une fois dépassée, on respira plus à l'aise. Églises, châteaux et couvents s'élèvent à l'envi, la sévère architecture romane s'orne d'arcades, de colonnettes et de tourelles. La pierre fleurit en feuillages, les portails des cathédrales se remplissent de statuettes naïves. Le souffle des croisades commence à agiter le lourd monde féodal. On se laisse vivre, on renaît, on espère et l'on chante aussi. Ce fut la première et brillante efflorescence de la culture occidentale et peut-être l'époque la plus féconde et la plus créatrice du génie français, belle époque beaucoup trop oubliée et méconnue aujourd'hui [1]. Car c'est alors que

1. C'est l'époque de cette ravissante naïveté et simplicité où saint Louis allait visiter François d'Assise et où ils s'embrassaient comme des frères. « Je n'avais pas besoin de lui faire les éloges que l'on fait d'habitude aux souverains, dit François à un de ses disciples étonné de son sans-gêne. Car la lumière qui brillait dans nos yeux était au-dessus de toute parole. »

s'épanouit en même temps la poésie provençale et la poésie des trouvères imprégnée du monde celtique, toutes deux entièrement originales. C'est alors qu'apparaît le sentiment chevaleresque qui devait transformer la société européenne, et c'est la France qui la première d'un élan hardi l'affirme et l'exprime. Les troubadours donnèrent la note de cette vie nouvelle. Le chant timide et passionné du rossignol après l'orage n'est pas plus suave et plus pénétrant que ce premier murmure de la mélodie moderne.

La voix des troubadours annonce un vif réveil à la joie après les angoisses de l'an mille. C'est la première fois que la mélodie moderne s'élance à la lumière hors de la nuit sombre où l'Église la tenait captive. Jamais poésie musicale ne coula plus spontanément des lèvres que celle des troubadours. Sa racine tendre et délicate plonge évidemment dans le chant populaire, mais elle ne s'épanouit que dans l'atmosphère de la noblesse féodale. Elle fut elle-même une sorte de poésie populaire, naïve, prime-sautière, dont nous

voyons les auteurs. Ce qui excite la vie nouvelle dans le chevalier, ce ne sont ni les vergers fleuris, ni les riantes prairies, c'est la châtelaine, la femme. Cet être demi-terrestre, demi-divin, lui apparaît dans un nuage. Chaque fois que la brise embaumée vient de là, il lui semble « respirer un parfum du paradis ». Ce n'est point l'amour antique qui se précipite à la possession, c'est plutôt une vision intérieure. « Lorsque mes yeux vous perdent de vue, sachez bien que mon cœur *vous voit,* » dit Bernard de Ventadour. Qu'un jour il s'endorme dans le verger du château, une dame blanche se penche sur lui et vient effleurer ses lèvres des siennes. Était-ce une femme vivante ou une vision? Il ne sait; mais, avec ce feu dans l'âme, il va jusqu'en terre sainte. Il n'a pas fallu moins que les perspectives lointaines de la chevalerie et de l'amour mystique né du culte de la madone pour enfanter la mélodie des temps nouveaux. Le ciel chrétien est descendu sur la femme pour lui faire une auréole et reluire dans ses regards. C'est l'exaltation qui entraîne Jauffre Rudel au delà des mers, vers la

comtesse de Tripoli qu'il n'a jamais vue, et le fait expirer à ses pieds. De même qu'à ce moment l'esprit exalté des peuples chrétiens ne se contente plus de rêver le ciel au delà de ce monde, mais veut l'établir sur terre en conquérant le saint sépulcre, de même le troubadour veut posséder la femme en servant la madone.

Les troubadours sont bien nommés les *trouveurs*. Le troubadour a tout trouvé, sa langue, son vers, sa mélodie. Ceux de leurs airs qui nous sont parvenus, comme la chanson du châtelain de Coucy : *Quant li louseignolz*, portent déjà dans leur simplicité primitive le cachet de la mélodie moderne. Elle part d'un vif essor, puis revient sur elle-même d'un mouvement rêveur et se balance entre la tonique et la dominante. Le son vient caresser le son comme la rime vient se presser contre sa compagne sonore. La remarquable solidarité entre le poëte et le musicien constitue un des traits caractéristiques de la poésie provençale. L'unité du verbe et du son lui donne ce rhythme spontané qui devient l'élément individuel de la musique moderne, élément

qui se développe et se diversifie de siècle en siècle dans les chansons populaires des peuples européens.

Mais pour atteindre sa maturité la musique moderne avait besoin d'un autre élément encore, celui de l'harmonie polyphone. Elle se dessine pour la première fois avec netteté dans le cantique protestant, qui précède et influence la réforme musicale de Palestrina. Chez ce dernier le sentiment religieux chrétien s'épanche en sa grandiose universalité. Mais avec la conscience émancipée une autre force devait se manifester, le sentiment religieux individuel; et cette force vive renouvela de fond en comble la musique.

Luther, le fondateur du protestantisme, fut en même temps le promoteur de ce mouvement musical qui prit plus tard de si grandes proportions. Il le fut, non de propos délibéré, mais d'instinct et d'élan. La passion de Luther pour la musique n'est pas un des traits les moins caractéristiques de sa nature. Sorti du sein du peuple, bercé de ses chansons, chanteur ambulant dans son adolescence,

il retrouva en lui-même cette source de la musique, lorsque après de longues méditations et combats intérieurs de dix ans, il eut trouvé sa foi. Par ce don musical il sut exprimer son sentiment religieux avec une force irrésistible. C'est ainsi qu'en allant à la diète de Worms, il composa le fameux cantique : « Un Dieu sûr est ma forteresse, » le premier, le plus original de tous les cantiques protestants, qui exprime avec tant de force le défi de la conscience affranchie et la joie héroïque d'une âme possédant son Dieu envers et contre tous. Le choral protestant à quatre voix qui se répand d'Allemagne en France et revêt dans certains chants huguenots un cachet particulier de vaillance et de fierté, porte déjà les caractères de l'harmonie moderne : le sens prédominant de la tonalité, la distinction du majeur et du mineur et la modulation d'un ton dans un autre. Selon les lois de cette harmonie, les voix se rencontrent, s'éloignent et s'enlacent avec une joie intime et vibrante autour de la voix supérieure qui les guide de sa mélodie rhythmique. Ce n'est plus la mélopée de

l'homme perdu en Dieu, où la mélodie se noie dans l'harmonie, c'est la joyeuse mélodie de l'homme indépendant qui s'élance à la lutte avec ses compagnons. Par ce libre accent l'âme secoue déjà un joug séculaire, sort des ténèbres et aspire à longs traits la lumière d'un ciel nouveau.

Si Palestrina marque la fin et le couronnement d'une période, le cantique protestant marque le commencement du plus puissant développement de la musique, qui eut son théâtre principal en Allemagne. Il faut le reconnaître, l'essor extraordinaire de la musique allemande à partir du XVI° siècle, essor qui aboutit à la merveille de la symphonie de Beethoven, n'eût pas été possible sans l'établissement du protestantisme. Le point vital de la réforme de Luther fut qu'il déplaça le centre de gravité de la religion. Il la transporta du dehors au dedans, du clergé au laïque, du prêtre à la conscience, de l'église à la famille. Il fit de la famille le foyer de la vie religieuse, et lui donna pour culte joyeux la libre musique. De là des conséquences incalculables. De même que le pro-

testantisme favorisa la science indépendante et une poésie nationale, il permit à la musique une immense expansion. L'émancipation de la conscience, la rénovation du sentiment religieux est le point initial du grand développement intellectuel, poétique et musical de l'Allemagne à la fin du XVIIIe et au commencement du XIXe siècle. Tandis qu'en Italie et en France la musique se distingue toujours nettement en profane et en sacrée, les deux genres se touchent et finissent par se confondre en Allemagne. La musique religieuse proprement dite revêt, par exemple dans l'oratorio de Haendel, un caractère assez humain, assez universel, pour perdre tout cachet dogmatique et clérical. D'autre part la musique dite profane acquiert dans Beethoven tant de profondeur, de puissance et de sérieux, qu'elle atteint au sentiment religieux le plus vaste, nous dévoile dans ses dernières symphonies une religion nouvelle, à laquelle on ne saurait refuser le nom de religion de l'humanité!

Mais avant d'aborder la symphonie, donnons encore un coup d'œil à ce monde étrange de l'har-

monie qui est le royaume mystérieux dont elle a fait le théâtre de ses magies et de ses résurrections.

Nous n'avons pas suivi l'histoire de la musique polyphone au moyen âge à travers le pénible labyrinthe de la diaphonie, du déchant et du canon qui aboutit à la science du contre-point. Mais il nous faut envisager un instant l'harmonie comme un tout achevé. Car elle a fait du monde des sons un règne à part, règne invisible, où le génie de la musique se meut selon certaines lois, mais avec une variété infinie et une liberté sans bornes. Si l'on veut se former une image approchante de ce monde de l'harmonie et deviner son rôle dans l'histoire de l'esprit humain, on ne saurait mieux faire que de comparer l'organisme de la musique chez les Grecs, selon leurs propres données, à l'organisme de la musique chez les modernes, tel qu'il apparaît au XVIe siècle. Car en saisissant ces deux extrêmes on se rend compte du chemin parcouru et de l'espace conquis.

L'ensemble des sons n'apparaissait point aux Grecs comme un tout et un organisme complet. Ils distinguaient un certain nombre de modes ou

gammes, à intervalles différents, et qui contenaient toutes les mélodies. Platon définit le caractère moral des quatre modes principaux. Il bannit de sa République le mode ionien et le mode lydien comme trop amollissants; mais il conserve le mode dorien, qui par son caractère viril excite le courage des guerriers, et le mode phrygien, dont l'harmonie excite l'enthousiasme religieux [1]. Ces modes ou tons différents, dont chacun renfermait une gamme de huit sons, étaient sans lien entre eux; on ne pouvait passer de l'un à l'autre par une transition musicale. Chaque genre lyrique s'attachait à un mode et s'y renfermait strictement. « J'ai changé les cordes de ma lyre », dit Anacréon lorsqu'au lieu de célébrer l'amour, il veut chanter les héros. Les sept ou huit modes qui soutenaient l'édifice de la musique grecque ressemblaient donc aux colonnes fièrement isolées d'un temple dorien. Chacun d'eux correspondait à un certain état de l'âme; le chan-

[1]. On a cherché à reconstruire ces modes d'après les indications des écrivains grecs. Le mode lydien serait la gamme en *ut*; le mode ionien, la gamme en *sol* (sans dièze); le mode dorien, la gamme en *mi* (sans dièze); le mode phrygien, la gamme en *ré* (sans dièze).

teur lyrique qui en avait choisi un n'en sortait plus. Si, dans les chœurs tragiques, on employait alternativement des modes divers, c'était sans lien musical et après de nouveaux événements scéniques. Ainsi l'art grec, essentiellement humain, plastique, figuratif, montrait l'homme détaché du monde, se mouvant à la surface de la nature en des états d'âme parfaitement tranchés. Il le montrait énergique et noble dans le sévère mode dorien, épanoui et joyeux dans le mode de la mélodieuse Ionie, saisi d'enthousiasme sous les accents passionnés du mode phrygien, ou accablé de tristesse dans les molles mélopées mixo-lydiennes. Mais qu'est-ce qui reliait entre eux ces divers états de l'âme? Quel était le fond commun d'où ils sortaient? Voilà ce que l'Hellène ne recherchait point. Il adorait, il exprimait la forme harmonieuse, le phénomène splendide qui apparaît à la surface des choses, et se contentait de révérer la nature insondable d'où ils jaillissent. Or c'est justement ce fond mystérieux et infini où l'harmonie nous fait pénétrer. Les initiés racontaient que dans les mystères d'Éleusis

toutes les passions et toutes les souffrances s'apaisaient en un sentiment unique et submergeant. Le rude guerrier, le poëte enthousiaste, l'heureux et l'affligé qui s'y rencontraient en étrangers, se reconnaissaient pour frères sous le regard de la grande Mère. C'est ce qui advint des modes divers dans l'histoire de la musique. Posés d'abord l'un en face de l'autre en ennemis, ils retrouvèrent leur éternelle et profonde parenté dans la grande harmonie qui est leur sein maternel.

Ce fut l'œuvre des derniers siècles de mettre l'unité dans le monde des sons en ajoutant à l'harmonie horizontale des sons successifs l'harmonie verticale des sons simultanés. L'accord parfait, qui constitue la tonalité, et l'accord de septième, qui conduit d'une tonalité dans une autre par sa force attractive, ont créé l'organisme harmonique. La musique des anciens, réduite à la simple mélodie [1],

1. D'après le témoignage de Platon et d'Aristote, *harmonia* s'appliquait chez les Grecs à la succession des sons, non à leur concordance. Leur musique devait être essentiellement homophone et ne connaissait guère comme consonnances que la quinte et la quarte. La flûte ou la lyre accompagnait le chant à l'unisson ou à l'octave.

se mouvait à la surface de la mer des sons; elle flottait toujours entre deux vagues, sans s'inquiéter de ce qui est au delà et au-dessous. Le musicien moderne a deviné la profondeur de la mer sur laquelle il navigue, et son regard s'étend sur sa vaste étendue. Le mouvement ne lui vient pas seulement du vent qui en agite la surface dans le sens horizontal, mais encore des colonnes de vagues qui la soulèvent verticalement et qui, agissant de nouveau les unes sur les autres, impriment à toute la masse liquide leurs puissantes oscillations. Par la force dominatrice de la modulation, le musicien moderne règne en maître sur la mer de l'harmonie. Nouveau Prospéro, il en soulève les tempêtes à son gré et la mesure en tous sens sur les ailes du vent.

Dans cette nouvelle musique, les tonalités ne sont plus des lignes parallèles sans aucun point de contact; elles forment un réseau unique où chacune se relie à toutes les autres. On a justement comparé la tonalité à la famille patriarcale étroitement unie entre elle, mais où l'on ne se considère pas

comme membre de l'espèce humaine. Pourtant l'amour sexuel, qui recherche le nouveau, pousse les membres individuels de la famille patriarcale à s'unir avec des familles étrangères, et d'alliance en alliance se manifeste l'unité de l'espèce entière. Il en est de même dans le monde des sons. L'inclination des accords les uns pour les autres finit par mettre au jour la parenté universelle de toutes les tonalités.

On voit aisément, en comparant ces deux extrêmes, quelle ère nouvelle la musique moderne ouvre à l'Art et de quelle puissance incalculable elle dispose. Au lieu d'être réduite à quatre ou cinq ordres de sentiments nettement définis sans la faculté de les relier entre eux, elle est devenue maîtresse de tous les sentiments possibles avec leurs nuances illimitées, et peut nous en découvrir brusquement, ou par des transitions insensibles, les affinités multiples. La civilisation grecque, qui a réalisé la beauté sur la terre, pouvait se contenter de la lyre à sept cordes et de la simple mélodie, majestueuse comme la ligne de ses divinités de marbre. Car cette mélodie était toujours accompagnée de

la splendide apparition et de la voix vibrante de l'homme. Mais quand cette beauté radieuse eut disparu du monde visible, l'humanité semble avoir cherché dans le monde de l'harmonie une compensation pour la laideur et la discordance de la vie réelle. En se plongeant dans cette mer, le génie humain s'est retiré du monde social dans les abimes de la nature, comme Faust dans la région des Mères, où dorment toutes les formes possibles. La vie mystérieuse, le souffle qui agite cette mer de l'Harmonie est le grand souffle de l'Amour et de la Sympathie. Mais du fond des grottes merveilleuses de cet océan, où il vivait en communion avec les esprits créateurs, un désir inénarrable a poussé le génie à revenir au plein jour de l'humanité. Et lorsqu'il surgit enfin à la lumière, lorsqu'il aborde aux rives de la Danse et de la Poésie, il sent couler avec une joie immense une force herculéenne dans ses membres, et il suscite autour de lui une humanité nouvelle. — Tel est le miracle auquel nous fait assister l'histoire de la symphonie.

CHAPITRE III

BEETHOVEN ET LA SYMPHONIE.

L'histoire de l'Art vivant, dont la tragédie grecque fut la plus forte expression, nous a offert le spectacle d'un vaste démembrement. Danse, Poésie et Musique forment à l'aurore et au plein jour de la civilisation hellénique la plus belle des rondes. Après leur séparation, les trois Muses primitives semblent se chercher à travers le labyrinthe des peuples et des choses. Çà et là l'une se rencontre avec l'autre dans le cours de l'histoire, et de ces rencontres jaillit toujours la lumière. Tous les arts viennent d'une même patrie et aspirent à la même terre promise. De là leurs

affinités profondes, leurs attractions mystérieuses, malgré leur dispersion et leurs luttes. Ils ont beau faire, ils ont besoin les uns des autres. La musique seule, perdue dans la mer de l'harmonie, n'eût point été capable de se créer une autre humanité. Nous l'avons vue retrouver le rhythme et la mélodie au contact de la chanson populaire et du cantique religieux. Mais elle n'atteignit son développement le plus riche et le plus original que dans la symphonie, en touchant le sol de la danse. C'est en frappant et en rebondissant sur ce sol ferme qu'elle prend une élasticité prodigieuse, une vigueur centuplée, comme Antée en frappant du pied la terre mère.

La danse a été et est encore le plus déshérité des arts. Bannie par l'Église de la vie publique, où elle avait joué le rôle le plus noble chez les Hellènes, elle ne rentre en scène que sous la forme avilie du ballet. D'autre part, elle se perpétue dans le peuple sous la forme saine et spontanée des danses nationales, dont le ballet n'est que la corruption et la caricature. Partout l'in-

tinct naturel porte les hommes à ce genre d'art primitif, partout la joie de vivre se manifeste par le mouvement rhythmique du corps qui va jusqu'à la pantomime. Les danses espagnoles, napolitaines, hongroises et slaves sont aujourd'hui les types les plus accentués parmi les danses nationales qui tendent à disparaître sous le nivellement de notre civilisation et sous l'influence aplatissante de l'opéra. C'est de cette naïve, simple et vigoureuse danse populaire que sortit, au siècle passé, ce chef-d'œuvre entièrement nouveau de la symphonie.

L'aimable inventeur de ce genre n'en mesura certes pas toute la portée. Joseph Haydn fut lui-même durant toute sa vie un véritable enfant du peuple. Son père était un de ces artisans compagnons qui avaient fait le tour de toute l'Allemagne en chantant et qui avait appris la musique dans ses voyages. Quand la mère du jeune Haydn chantait, l'enfant l'accompagnait sur la harpe. Plus tard il apprit successivement à jouer de tous les instruments à cordes et à vent, et l'esprit de

l'enfant s'éveilla au milieu des mélodies populaires. A seize ans, il dut pourvoir à son existence en jouant dans les orchestres ambulants. C'est dans cette vie intime du foyer et du pays natal que son art a ses racines. Il tire de là sa gaieté cordiale, son aimable nonchalance, sa malice sans méchanceté, sa piété enfantine, heureuse de la foi de ses pères et libre dans son élan. Quand plus tard il se fut approprié toute la science musicale et qu'il se vit fêté dans les salons des princes ses protecteurs, l'instinct naturel de son cœur le porta à reproduire cette simple vie patriarcale. Il se revoyait sous l'arbre où enfant il jouait du violon des journées entières et où un peuple joyeux dansait autour de lui; ou bien il entendait de nouveau la chanson de sa mère et de ses sœurs à l'humble foyer paternel, et cette douce mélodie semblait contenir toute la félicité d'une foi pure et sans nuages. Exprimer cette foi dans la langue des instruments, la rendre dans sa plénitude, faire rayonner aux yeux du monde cette image de bonheur patriarcal, telle fut l'heureuse

inspiration de Haydn; et c'est pour cela qu'il inventa la symphonie.

La symphonie de Haydn est donc la danse harmonisée. En elle la vie surabondante a soumis à sa fantaisie tout le mécanisme musical. Car ici le souffle de la chanson populaire a changé le mannequin de cuir du contre-point en chair vivante. La mélodie rhythmiqué de la danse se meut dans sa jeunesse et sa gaieté. En écoutant une de ces symphonies, nous retrouvons dans l'*allegro* des groupes de joyeux danseurs qui s'enlacent et se disjoignent. Le *scherzo* nous représente une vive et spirituelle mimique qui va jusqu'à la malice, et dans l'*adagio* nous entendons la chanson populaire elle-même qui s'étend dans toute son ampleur[1]. La symphonie de Haydn éveille en nous l'image de la vie patriarcale et populaire; elle est la danse idéalisée et projetée dans le monde de l'harmonie. Haydn ne se doutait

1. Voir l'*Œuvre d'art de l'avenir*, Richard Wagner, Leipzig. 1850, page 84 et suiv.

point que cette danse en s'élargissant finirait par représenter le drame même de la vie.

Il est vrai que Mozart, son successeur immédiat, n'élargit pas le cadre de la symphonie et n'en renouvela pas l'organisme. Le génie de Mozart, comme nous le verrons, éclate surtout dans la musique vocale et dans l'opéra. Mais on peut dire que dans sa musique purement instrumentale, il s'empara de la mélodie populaire de Haydn et insuffla aux instruments la langue passionnée et l'haleine désireuse de la voix humaine. Il dirigea le fleuve intarissable d'une riche harmonie au cœur même de la mélodie, comme pour lui donner toute la ferveur du sentiment qui réside au cœur de l'homme [1]. C'est de Mozart que la mélodie instrumentale reçut cette tendresse infinie de la voix humaine. N'est-ce pas en effet une voix humaine que nous entendons par exemple dans le *largo* (en *ré* majeur) du célèbre quintette? Voix humaine ou voix d'un génie qui plane comme

1. *Ibidem.*

un sylphe bienheureux dans la brume rose du crépuscule, entre la terre endormie et le firmament étoilé. Le désir qu'elle exprime ne saurait plus se contenter dans la naïve vie patriarcale qui suffisait à Haydn. Elle vibre au delà; elle parle d'un autre monde, elle appelle une autre vie, qui, semble-t-il, n'est pas de notre terre.

Cette autre vie, cette terre nouvelle tant désirée devait être découverte par le plus grand génie musical que le monde ait produit, qui, comme les créateurs de premier ordre, a refait l'humanité à son image, initié une ère nouvelle et ouvert sur l'avenir d'immenses perspectives, par Beethoven. Tandis que le genre de l'opéra avait mis la musique et la poésie dans un rapport anormal et malsain qui ravale les deux arts, Beethoven devait régénérer la musique instrumentale en la ramenant à ses sources les plus profondes et la conduire jusqu'à la limite où elle rejoint la grande poésie. Ame gigantesque qui semblait porter en elle les forces robustes de la nature

et l'incommensurable désir humain, il résuma, revécut dans sa propre vie le développement passé de la musique, souleva dans ses dernières profondeurs l'océan de l'harmonie, et en fit ressortir une mélodie large et puissante, une mélodie de joie et de délivrance telle que l'humanité n'en avait pas encore entendu.

Ce qu'il y a de surprenant dans la vie de Beethoven, c'est qu'aucune aventure saillante, aucun événement extérieur de quelque importance ne signale les prodigieux développements intérieurs de ce génie prophétique. Étrange destinée, l'artiste qui entre tous peut-être aima le plus l'humanité fut le plus grand des solitaires. C'est qu'il devait pénétrer dans l'intérieur du monde par la plus forte magie de la musique. Pour parler le langage métaphysique, il est parvenu à la vérité objective par l'excès du sentiment subjectif. Si l'on pouvait percer la terre, on retrouverait le ciel de l'autre côté. La musique, en s'enfonçant loin du *phénomène* vers le *noumène*, atteint ainsi l'essence des choses et peut recréer le monde par le fond. Si complète et si

vraie est l'individualité de Beethoven, que son originalité sans frein l'a conduit à la plus grande universalité. Pour nous donner une vive image de cette âme et de ce caractère, il suffit de nous rappeler un instant ces yeux profondément enfoncés sous leur vaste orbite que nous lui voyons sur certains portraits, ces yeux empreints d'un amour et d'une souffrance insondables, qui regardent sombrement et fixement notre monde comme s'ils voyaient derrière sa trame lugubre des êtres radieux et des abîmes de lumière; cette bouche ferme, plissée, presque amère qui connaît nos misères et les brave; ce front voûté et intrépide, qui joint à une candeur sublime le pouvoir de tout embrasser. Tendresse et force rivalisaient en lui. Le jeune Beethoven avait cette humeur qui se rit du monde, une sauvage indépendance, le sentiment énergique de soi porté par le plus fier courage. C'est lui qui, après avoir joué une sonate devant Mozart, saute brusquement de sa chaise et demande la permission d'improviser, comme pour jeter loin de lui un vêtement trop étroit.

Ce grand monde intérieur, comment l'épanouir? Ce besoin de liberté sans frein, où le repaître? Cette force titanesque, à quoi l'user? Car les choses extérieures, la complication et la mesquinerie de la vie moderne y opposent cent barrières. — Il avait la musique! Et que lui fallait-il de plus? Beethoven n'eut pas dès l'abord dans l'expression musicale cette facilité qui fit de Mozart un vrai prodige à huit ans. Ayant à dire des choses inouïes, il dut se forger son langage dans le long rêve de l'adolescence et l'intense concentration de sa jeunesse. Farouche, revêche et solitaire jusqu'à vingt ans, renfermé en lui-même, il absorbe silencieusement toute la musique passée et présente. Dès qu'il compose, il parle une langue à lui. Il est vrai que c'est d'abord celle de Haydn et de Mozart, mais déjà y abondent des phrases et des pensées nouvelles. Dès lors la musique devient sa seconde nature, elle s'empare de toutes ses fibres, il en est possédé. On peut suivre son développement intime dans ses seules sonates. « La sonate telle qu'il la trouva se composait d'un échafaudage de périodes

architecturales, d'une répétition de phrases et de fioritures, de thèses et d'antithèses, dont le but était d'arriver, à travers une série de demi-cadences, à la bienheureuse cadence finale. » Qu'en fit Beethoven? Le livre magique des joies et des peines les plus secrètes de l'âme, la révélatrice et la consolatrice de ses contradictions intimes, le miroir des sentiments innommés, dont la cause immédiate se dérobe ici à nos regards, mais qui se communiquent à nous avec la force de la vérité et dans leurs nuances innombrables. Pourtant il ne brisa pas volontairement les formes établies, mais les animant de son souffle, il en changea la signification. Librement, à grands flots, roule par-dessus ces digues le fleuve de sa mélodie. Elle nous charme et nous enveloppe, cette mélodie infinie, dans maint et maint *adagio*. Ne rappelons que l'*adagio cantabile* de la *sonate pathétique*. Qui ne reconnaîtrait ici le chant même de l'âme, hymne antérieur et supérieur à la langue articulée, douce cantilène qui affirme un amour ineffable dont l'objet nous échappe, mais dont la divine essence

s'épanche en une confiance et un dévouement sans bornes ? Souvenons-nous aussi de la sonate en *ut* dièze mineur, qui dépeint avec une si libre énergie, en deux phrases diverses, une douleur profonde et personnelle, et surtout de celle en *fa* mineur, qui semble avoir une portée métaphysique, avec ses contrastes d'ombre et de lumière, avec ses questions mystérieuses et ses réponses palpitantes d'émotion. Déjà la puissance du magicien s'accroît jusqu'au fantastique, car ici le piano nous décrit la poursuite orageuse d'un problème insoluble, qui semble être celui même de la destinée, avec la passion d'une âme virile. Jamais avant Beethoven la musique n'avait agité de tels problèmes ni excité de telles pensées. En lui le démon de la musique, captif jusqu'à ce jour, rompt ses chaînes. Il sait maintenant qu'il a le pouvoir d'évoquer et de dompter tous les esprits. Fièrement il se campe sous le ciel et d'un regard prend possession du monde.

Mais à quoi pouvait s'appliquer ce démon sublime, sinon à la recherche de l'Homme ? Beethoven était plus que musicien. Il portait en lui l'idéal

d'un homme gigantesque, et son cerveau s'était construit une humanité nouvelle avec ce que son propre cœur avait de plus grand et de plus généreux. Cet idéal de force et de bonté est la terre promise à laquelle il aspire inconsciemment, le symbole mystique sous lequel il se place, la foi pour laquelle il lutte, la vérité sainte qu'il défend avec la dernière goutte de son sang, la flamme qui embrase la moelle de sa vie. — Tous les hommes, que dis-je ? tous les êtres éprouvent l'ardent désir de créer des êtres semblables à eux. Dans le cerveau du génie, cet instinct créateur se transforme, s'épure, se renforce en s'appliquant aux idées ; ici seulement il devient l'étincelle prométhéenne. Car les êtres qu'il veut créer par la force de sa conception et de sa volonté ne sont pas de ce monde, et pourtant ils sont plus vrais que lui. L'homme, dans sa passagère volupté, ne produit que des individus éphémères comme lui ; mais le génie, voyant les types éternels, pénètre jusqu'aux arcanes de la nature où s'élaborent les espèces, et crée des types. Comme la nature il engendre en quelque sorte des

espèces nouvelles. De là cette fougueuse et terrible énergie qui renverse tout ce qui la gêne, et qu'il emprunte à la nature elle-même, si jalouse gardienne de l'espèce et si dédaigneuse des individus. — Nul plus que Beethoven ne se sentait placé à ce foyer de la nature créatrice où l'esprit conçoit et imagine l'abondance des formes possibles et non encore atteintes. Par le monde de l'harmonie il y régnait en maître, par la force transcendante de la musique il y pénétrait plus profondément et s'y installait plus à l'aise que le poëte. De là ce calme étonnant de Beethoven au milieu des tempêtes de l'âme, de là cette solitude profonde, cette tranquillité singulière, cette ignorance de la réalité, cet enthousiasme concentré sur sa vision intérieure. Rien de la fièvre voyageuse, de la curiosité, de l'inquiétude qui pousse au loin l'artiste. Autant sa vie intérieure dut être un orage perpétuel, autant sa vie extérieure a le calme des dieux. Il ne bouge pas de son antre, rien ne peut l'en faire sortir. Ne vit-il pas dans tous les temps, en dehors des temps? Le grand sentiment de l'Éternel le domine et le soutient

toujours; c'est pour cela qu'il fit mettre en lettres d'or, au-dessus de sa table de travail, l'inscription du temple de la déesse Neith dans la basse Égypte : « Je suis ce qui est, ce qui a été et ce qui sera. Aucun mortel n'a soulevé le voile qui me couvre. » Par là même il sympathisait en dehors de tout parti pris avec l'humanité active et militante. « J'ai déjà souvent maudit mon existence, dit-il; Plutarque m'a conduit à la résignation. » Il est merveilleux de voir avec quelle rapidité cet esprit (heureusement pour lui si peu *littéraire*, je veux dire si au-dessus des conventions de la littérature écrite) s'élance d'un bond à la source première d'un phénomène, d'un caractère, d'une époque. Les ouvertures d'*Egmont* et de *Coriolan* montrent à elles seules qu'il est le Shakspeare de la musique.

Par cette intuition il comprend au premier abord Gœthe qui ne le comprit jamais. Un écho lointain, une citation tronquée, un mot lui suffit pour tout pénétrer. Aucune mode, aucune époque, aucun dogme ne l'emprisonne. Librement, hardiment il vit dans le passé et le futur des âges. Pour per-

sonne le *homo sum* de Térence ne fut plus vrai que pour lui.

Après trente ans seulement, il eut vraiment conscience de son génie et entrevit l'avenir. « Chaque jour, écrit-il à un ami, je me rapproche du but que je sens, mais que je ne puis pas décrire. C'est pour lui seul que ton Beethoven peut vivre. » A ce moment la destinée, comme pour lui faire sentir le poids de la vie, le frappe de malheur. Il devient presque entièrement sourd et reste plongé pendant deux ans dans une sombre mélancolie. Il s'enferme loin des amis, ne voit plus personne. Mais la calamité qui eût écrasé un autre n'a fait qu'élargir les sources de sa sympathie. « Sans cette infirmité, s'écrie-t-il, je voudrais embrasser la moitié du monde. » En rebondissant sous ce coup du sort, Beethoven entre en possession de lui-même. Le monde réel a disparu; un autre se dessine vaguement encore, mais de plus en plus distinct dans l'empire crépusculaire de l'harmonie, où son regard plonge et plonge toujours plus avant. Une force démesurée, prométhéenne envahit alors tout son être

et le pousse à donner une forme à ce que les yeux n'ont point vu, à ce que l'oreille n'a point entendu. Jusqu'ici il n'avait fait que jouer avec le sceptre de la symphonie[1]. Maintenant il le saisit en maître, le brandit en évocateur, et à son commandement accourent, prêts à le servir, les esprits élémentaires. Le nouveau Titan s'enferme avec eux dans son antre, où coule la lave et mugit la vapeur, où se mêlent l'eau et le feu, et ne songe à rien moins qu'à repétrir l'argile humaine.

Qu'est-ce donc que la symphonie de Beethoven en général, et d'où lui vient l'attrait croissant qu'elle a exercé sur l'élite comme sur la foule ? Les formules esthétiques qui essayent de ramener les phénomènes de l'art à des règles immuables sont ici impuissantes. Sommes-nous en présence de poëmes gigantesques ou de simples fantaisies musicales ? D'une part ces symphonies élèvent notre esprit aux plus hautes régions de la pensée; de l'autre elles nous parlent une langue si prime-sautière, si instinctive et si universelle, que nos sens et notre âme

[1]. Dans les deux premières symphonies qui procèdent de Haydn.

étonnés en sont convaincus sans raisonnement et comme submergés. Ici plus d'accident technique, de convention, de formalisme. Tout est significatif, spontané, animé d'une vie étrange, frémissante, multiple, toujours prête à recommencer et à grandir encore, comme le bourdonnement d'une grande forêt ou le bruit de la mer. Qui peut distinguer au milieu de tant de voix la mélodie et l'harmonie? « Il n'y a ici ni cadre ni ornement. Tout est mélodie, depuis la première mesure jusqu'à la dernière, chaque voix de l'accompagnement, chaque note rhythmique, et jusqu'à la pause elle-même [1]. » Là encore nous entendons la vibration de l'âme universelle. C'est que Beethoven a découvert dans la musique instrumentale la puissance originaire du désir et de l'effort humain, et donne par l'orchestre, au langage de l'âme humaine, la force et le déchaînement superbe des éléments. De là les transports de joie qu'il nous cause. Toutes les langues se fondent ici en une seule et tous la comprennent. Nous l'écoutons, et nous croyons parler nous-

1. *Beethoven*, par R. Wagner, p. 29.

mêmes dans cet idiome primitif et indestructible qui joint tous les êtres de la création. Nous l'écoutons, et nous sommes soulagés momentanément de l'âpre travail de l'intelligence, laquelle ne peut que distinguer et séparer, par le sentiment toutpuissant qui sait unir et fondre. Enfin nous nous sentons presque délivrés du poids de l'existence en nous oubliant nous-mêmes et en plongeant dans le flux de la vie éternelle.

Non-seulement chacune de ces symphonies est un monde, mais il y a un fil qui les unit, une idée qui les traverse, et cette idée est d'une importance capitale dans l'histoire de l'art et de la pensée humaine. Beethoven, il est vrai, ne l'a point formulée, mais elle ressort clairement de l'ensemble de son œuvre, et ce développement est d'autant plus frappant qu'il a été plus instinctif et plus fatal. Il se résume en deux mots : l'élan de la musique vers la poésie, l'affirmation de l'homme complet par leur union nouvelle. Les symphonies de Beethoven sont autant de poëmes ou de drames dont le sens va se précisant toujours davantage, jusqu'à ce que, dans

la neuvième, il fasse intervenir la poésie elle-même par les chœurs. Ces symphonies mesurent donc toute la distance qui sépare les deux arts. On dirait que l'esprit créateur, qui travaille incessamment la masse humaine, a choisi le cerveau de Beethoven pour accomplir cette grande tâche : la réconciliation des deux Muses primitivement unies et aujourd'hui si éloignées. Ne semblaient-elles pas à jamais séparées, les sœurs divines ? Le formalisme, la superstition de la lettre, l'esprit de système, des montagnes de livres, des légions de pédants les tenaient à distance — et ceux qui prétendaient les unir dans l'opéra n'avaient fait que les rabaisser l'une aux yeux de l'autre, sauf les grandes exceptions que nous verrons et qui préparèrent le drame musical. Mais l'Esprit est invisible et se fraye sa voie à travers le roc ou le sable, l'Amour souverain ne connaît ni obstacle, ni distance. C'est en Beethoven que s'accomplit avec éclat ce grand retour, cette joyeuse et solennelle reconnaissance [1].

1. Le développement de Beethoven dans ses symphonies, cette marche prodigieuse du musicien vers la poésie a été aperçue pour la pre-

Nous avons vu dans l'histoire de la Poésie, et particulièrement dans le Faust de Gœthe, celle-ci gagner les dernières limites de son empire et appeler la Musique à son secours sans bien réussir cependant à l'amener sur son domaine. Plus heureuse, la Musique réussit à attirer sa sœur dans son propre royaume, à la saisir dans ses bras et à l'enlever d'une forte étreinte. Mais dans cette union intime, celle-ci se transforme elle-même, et acquiert des puissances inconnues jusqu'à ce jour. L'histoire des symphonies de Beethoven pourrait nous apparaître à ce point de vue comme un nouvel enfantement de la Poésie des profondeurs de l'Harmonie. Malgré son désir, la Poésie moderne n'a pas eu la force, à elle seule, de se créer sa mu-

mière fois en sa vérité et merveilleusement décrite par Richard Wagner. Il appartenait au poëte-musicien qui a fait entrer l'esprit de la musique beethovienne dans le drame musical de pénétrer mieux que personne dans le génie de son propre maître. Tout ce que R. Wagner a écrit sur Beethoven est senti et l'on peut dire revécu avec la sympathie puissante d'un esprit congénère et rendu avec la force du vrai poëte. De telles pages ne se refont pas; elles appartiennent à l'histoire de l'art. Nous ne pouvions mieux faire que d'en citer les passages saillants chaque fois que le comportait le cours de cette étude.

sique. Mais la Musique, grâce à sa puissance infinie d'amour et de sympathie, a pu concevoir et enfanter une poésie nouvelle qui, portée sur les ailes de la Mélodie, ne connaît plus de barrières. C'est cette genèse qu'il faut suivre.

Et pour cela revenons au songeur solitaire. Deux fois, dans la première et la seconde symphonie, il s'essaye dans la forme de Haydn et de Mozart. Simple exercice. Le maître, le vrai Beethoven surgit dans la *symphonie héroïque*. Ici, son monde intérieur fait irruption. Ce qu'il rêve dès cette heure, ce qu'il roule dans sa tête de géant, ce qui perce dans ses lettres abruptes, dans ses explosions de douleur et ses ravissements intérieurs, c'est l'humanité à sa plus haute puissance, le *héros* en pleine activité. Comme dans la légende d'Œdipe, l'énigme que le sphinx-nature propose à celui qui l'aborde, c'est l'*homme*, non plus l'homme de la cité antique, mais l'homme considérablement élargi, conçu sur les bases d'un nouveau développement de deux mille ans et tel que pourraient le

former le génie grec et le génie chrétien associés. La symphonie héroïque est un majestueux prélude sur ce grand thème. On aurait tort de chercher dans cette œuvre une intention dramatique comme le titre et la *marche funèbre* pourraient nous y induire. Elle s'illumine d'une lumière bien plus vraie si l'on y voit simplement une magnifique improvisation sur le héros, non sur le guerrier, mais sur l'homme complet, où Beethoven se donne carrière pour la première fois.

Recommençons! semble s'écrier le maître dans le thème entreprenant et hardi par lequel débute l'*allegro*. Et tout recommence en effet. Car autour de ce thème vaillant se lèvent et se jouent l'un après l'autre, en mélodies nuancées, tous les sentiments de tristesse et de joie, de grâce et de langueur, de rêverie et d'audace qui peuvent s'agiter et se combattre dans la forte poitrine d'un homme complet. Mais le thème impétueux de la force héroïque les domine et les entraîne à sa suite. Grandissant toujours, il finit par embrasser toute la gamme de l'orchestre pour atteindre des propor-

tions colossales, et devant nous se dresse un Titan. — « Mais sachons souffrir aussi », ajoute le maître dans cette marche funèbre qui nous peint une douleur de héros. Ici l'âme virile souffre noblement et trouve dans sa douleur une force nouvelle qui tantôt s'élève à l'exaltation, tantôt s'abîme en une souvenance infinie. — Après la souffrance, joie encore, activité, renaissance, tel est le sens du *scherzo* si gai et si reposant. — Autre surprise dans le finale. Car ici l'individualité virile nous apparaît ramassée et condensée en un thème simple, élastique et vigoureux. Le Titan dompté, régénéré par la souffrance, va redevenir homme. Et qui accomplira ce miracle? Doucement vient se joindre à lui une mélodie gracieuse où nous reconnaissons l'élément féminin en ce qu'il a de plus sympathique. Point de lutte entre eux, mais fusion délicieuse. Plus de limite à leur développement, à leur croissance. L'élément féminin s'est insinué dans l'âme virile, il l'inonde et la submerge; et, joints ensemble dans la jubilance de la force, ils proclament la félicité parfaite de l'homme complet.

Cette symphonie contient donc à sa manière une psychologie du tempérament héroïque. Beethoven s'y montre déjà en entier avec les facultés variées qui vont encore se développer si puissamment. Déjà il a franchi la sphère du beau où se renfermaient Haydn et Mozart, pour entrer dans celle du sublime.

Par sa nouvelle manière de développer, d'opposer, de combiner et d'élargir ses thèmes, il s'est forgé un riche idiome. Sa mélodie harmonique module et règne à son gré sur toutes les tonalités; fluide, grandiose, infatigable, illimitée comme l'onde océanienne, elle arrive à nous dire l'inouï et l'ineffable. Sur cette mer de l'harmonie où les autres n'avaient fait que cingler timidement, il vogue déjà en marin consommé et rase la houle. Cela pouvait-il lui suffire? Non; ce génie était poussé par un instinct invincible de découverte en découverte. « Joyeux de sa puissance d'expression, mais souffrant aussi sous le poids de son désir qui manquait d'un objet précis, le bienheureux et malheureux artiste, le navigateur à la

fois enivré et las de sa mer, cherchait un port pour jeter l'ancre et échapper une fois à l'étourdissante tempête¹. »

Le désir de Beethoven dépassait la sphère de la musique pure, qui est celle du sentiment indéterminé. Il réclamait un objet visible, saisissable. Dans son rêve profond, cette volonté énergique demandait : l'action, l'action ! Artiste complet, il voulait exprimer l'homme complet et le jeter au beau milieu du drame même de la vie. Désir impérieux d'où sortit la symphonie en *ut* mineur. — Est-ce la main d'une fatalité implacable, est-ce le coup redoublé de l'infortune qui s'abat sur nous dans le cri répété qui ouvre l'*allegro* ? « C'est ainsi que le destin frappe à notre porte », disait Beethoven lui-même des quatre notes de ce début saisissant. Mais le gémissement qui succède à la stupeur de ce coup formidable comme l'écho plaintif de la sombre voix du destin dans l'âme humaine, s'élève rapidement à la révolte ou-

1. R. W., *Œuvre d'art de l'avenir*, p. 87.

verte et à une véritable déclaration de guerre. Alors la lutte commence âpre, serrée, violente. Nous croyons voir un Hercule attaquer un taureau et le repousser en l'empoignant par les cornes, ou plutôt l'homme courageux aux prises avec le sombre génie du malheur. Comme il secoue son étreinte! comme il se défend pied à pied! comme il oppose poitrine à poitrine, ruse à ruse, effort à effort en s'écriant : Tu ne me courberas pas! Un instant l'adversaire s'est dérobé dans les ténèbres et, dans cette courte pause, un long soupir de mélancolie et d'espérance s'échappe de cette poitrine fatiguée et se perd dans la nuit muette.

Mais la lutte reprend de plus belle. Le motif saccadé, fatal, cette voix de malheur qui règne tyranniquement sur tout ce morceau revient plus incisif, plus strident. Et contre lui grandit le courage du lutteur. A fureur, fureur et demie, lutte encore, lutte toujours. C'est la tête la première qu'il se précipite sur son mystérieux adversaire, et le saisissant à bras le corps, il le fait reculer pas à pas et se redresse à la fin

en s'écriant : Je suis libre encore! libre et invaincu!

« Hélas ! vaincre son destin est impossible, mais se résigner est doux et grand », voilà ce que paraît vouloir nous dire le thème de l'*andante con moto*. Une sublime consolation s'exhale de cette grave mélodie, la consolation de toutes les grandes âmes : tu es seul et tu vas souffrir, mais loin de toi, dans les espaces sans bornes, il est des êtres qui souffrent avec toi. A la Douleur infinie Dieu a donné pour compagne la Sympathie infinie. Oui, et cette sympathie prend ici la forme d'une âme vivante, d'un être aimant. Un ange-femme, un génie de lumière semble descendre du ciel vers le lutteur abattu et baigner son front de ses larmes éthérées. Et la douceur de ces larmes est plus divine que le paradis. Si vaste, si débordante, si inépuisable est cette sympathie, qu'elle enveloppe, le noble souffrant d'une atmosphère d'amour et de chaude palpitation. Heureux et confiant, il se redresse; et quand revient la noble mélodie de résignation, accompagnée maintenant des cris de joie de tous les in-

struments et de la jubilation de l'orchestre, elle revêt une allure triomphale. A ce spectacle rassurant, à l'étreinte de l'homme souffrant et d'une âme aimante, riche à l'excès, la nature entière frémit d'enthousiasme et de sympathie. Maintenant toutes les blessures du héros sont fermées, et cet embrassement se termine par une ferme et joyeuse résolution.

C'est même de cette âme ainsi raffermie que sort la marche triomphante, le chant de victoire qui couronne cette symphonie et nous découvre déjà la majesté du génie de Beethoven. La sympathie divine d'un être supérieur a donné à l'homme luttant et souffrant une force extraordinaire, merveilleuse : le don prométhéen de l'appel à ses semblables, la diffusion de son courage. La foi qu'il a en lui-même (centuplée maintenant) le rend capable de créer le miracle de la foi dans les autres. Nous croyons distinguer le héros lié encore, plongé dans une nuit profonde, mais frémissant d'attente et d'espérance. Les pulsations fiévreuses de l'orchestre nous promettent l'arrivée de quelque chose d'inouï. Ces

bruits vagues, ces rumeurs lointaines, sont comme l'approche d'une foule tumultueuse accompagnée d'une aurore étonnante. Enfin la marche triomphale éclate avec le fracas de la foudre et l'éclat du soleil levant. L'allégresse délirante de la fanfare traverse la moelle des os et lance au ciel l'écume de sa vague jaillissante. L'œil visionnaire croit apercevoir un peuple jubilant qui vient délivrer et porter en triomphe l'homme qui a souffert, qui a lutté et qui a cru jusqu'au bout. Le triomphe est si grand, la joie si universelle, qu'elle va se variant, se renouvelant, grandissant sans cesse pour s'épandre en cercles de plus en plus vastes. Et quand cette fête atteint son comble, ne dirait-on pas voir le héros rayonnant élevé sur les boucliers d'une troupe de jeunes guerriers qui vont s'élancer à un joyeux combat, pendant que la foule danse d'allégresse autour de ce groupe héroïque?

Telles sont du moins les images et les pensées par lesquelles nous essayons de nous traduire à nous-mêmes, chacun à sa manière, les émotions surprenantes que produisent en nous les œuvres de

ce maître et le sens mystérieux qu'elles renferment. C'est le propre de la musique d'être au-dessus de toute image, c'est aussi le besoin de notre être d'interpréter les vérités presque surnaturelles qu'elle nous révèle par les formes visibles où se meut notre esprit et sans lesquelles nous n'avons conscience de rien. Nous y sommes portés surtout quand le musicien lui-même y aspire aussi évidemment. Quoi qu'il en soit, le triomphe étourdissant de la symphonie en *ut* mineur est sorti du cœur de Beethoven, d'un cœur de géant qui croyait à l'humanité. Ces triomphes de la force généreuse, de la noblesse et de la joie ne se réalisent guère dans l'histoire avec cet éclat, et il serait facile de démontrer que c'est plutôt leur défaite que nous y trouvons d'habitude. Mais l'histoire ne nous apprend que les choses particulières et l'art nous découvre les choses générales. Ces triomphes ne se réalisent que dans l'infinie série des temps, dans le cœur des simples comme des forts et dans la sphère de l'Idéal qui, élevé au-dessus des phénomènes éphémères, est la suprême vérité.

Cependant sommes-nous entièrement satisfaits de cette victoire? Voici comment R. Wagner s'exprime là-dessus : « Quel art inimitable Beethoven n'a-t-il pas employé dans sa symphonie en *ut* mineur pour mener son navire dans le port de l'accomplissement! Il réussit à pousser sa musique presque jusqu'à une résolution morale, mais non pas à l'exprimer; après chaque essor vers la volonté, nous nous trouvons sans appui, inquiétés par la possibilité de retomber dans la souffrance au lieu d'aller à la victoire. Cette rechute est presque inévitable, car nous ne pouvons saisir le motif du triomphe, qui ne nous apparaît pas comme une conquête nécessaire mais comme une grâce. Il transporte notre âme, mais il ne satisfait pas complétement notre être moral qui demande le triomphe de la volonté sur un obstacle connu. Beethoven lui-même fut le moins satisfait de cette victoire. Car il était appelé à écrire dans ses œuvres l'histoire universelle de la musique. Il évita désormais, avec une sorte de crainte respectueuse, de se rejeter dans la mer du désir illimité. Il dirigea ses pas vers

les hommes gais et contents de vivre, qu'il apercevait sur la fraîche prairie, à la lisière de la forêt parfumée, campés sous le ciel plein de soleil, riant, causant et dansant. Là-bas, à l'ombre des arbres, au murmure des feuillages, au ruissellement amical de la source fidèle, il conclut avec la nature un pacte de félicité. Là il se sentit homme, là son désir se retira au fond de son cœur devant la toute-puissance d'une image de bonheur. C'est par un sentiment de reconnaissance envers cette image que, dans sa touchante sincérité, il donna pour titre aux diverses parties de son œuvre les scènes champêtres qui les avait inspirées. Il appela le tout : *Souvenirs de la vie des champs*[1]. »

Cette genèse intime de la *symphonie pastorale* nous explique jusqu'à un certain point la merveilleuse sérénité qui réside en elle. Sa vigueur savoureuse, sa splendeur et son air de fête lui viennent sans doute de ce que la nature est ici vraiment retrouvée, embrassée. Ce que l'homme antique des beaux jours possédait pleinement : l'harmonie avec

1. R. W., *Œuvre d'art*, p. 89.

les éléments, s'accomplit ici dans un sens idéal. Ce que les poëtes postérieurs à la Grèce ont rêvé dans leurs églogues et leurs idylles sans nombre se réalise ici d'une manière bien plus immédiate au fond de nous-mêmes par la magie des sons. Nous trempons, nous plongeons dans le cycle de la vie élémentaire. Le ciel, la forêt, les moissons pleines de soleil, ces campagnes onduleuses et délicieusement agitées jusque dans le calme ne nous parlent pas seulement; elles nous enveloppent, nous pénètrent et deviennent une partie de nous-mêmes.

Ainsi reposés et vivifiés, comment résister au charme qui nous attire toujours plus avant? comment ne pas nous engager dans les retraites les plus fraîches et les plus ombreuses? Nous voudrions entrer jusqu'au cœur de cette nature. Là une scène d'amour et de bonheur humain s'offre à nos yeux *au bord du ruisseau*. Devant cette apparition s'enfle et déborde comme un fleuve de félicité le chant de l'âme humaine qui se marie au murmure de la source et au gazouillement des oiseaux. Cette mélodie se dégage de l'immense rêverie de la nature et s'y mêle

en la dominant toujours, comme un désir qui s'apaise en lui-même. Comme elle plane, bienheureuse, au-dessus des soupirs enivrants des vents et des bois! Consciente, inextinguible, infinie, elle est l'essence éthérée des éléments, et l'âme humaine semble devenue l'âme de la nature. — L'*orage* a beau interrompre la danse rustique et vigoureuse des villageois, il a beau nous ouvrir comme un noir abîme la puissance destructive des éléments, cette puissance n'est que purifiante dans leur équilibre général. *Les actions de grâce des bergers* montent dans le ciel rasséréné pour célébrer l'universel rafraîchissement, l'universelle renaissance des plantes et des poitrines qui respirent librement et s'emplissent d'espérance. Avec la libre circulation des forces, la fantaisie créatrice revient à l'homme fortifié, puissant et naïf. Il nous le prouve par sa riche improvisation. Pendant que flûtes, chalumeaux et hautbois se jouent et se défient, pendant que s'enlacent et se surpassent leurs gaies mélodies, le créateur semble dire à la créature, du fond de l'azur splendide autrement vaste encore que la terre :

« Chante, invente, sois joyeux, crée à ton tour! C'est le culte que j'aime, et je ne veux pas d'autre hommage! »

Le grand et hardi songeur allait-il rester dans la solitude enchanteresse qu'il venait de découvrir par la symphonie pastorale, et où s'était calmé un instant le désir ardent de son être? Ce ne pouvait être pour lui qu'une halte dans sa marche vers les régions inconnues. Dans chacune de ses symphonies il aborde un monde nouveau, change entièrement de manière. Avec la symphonie en *ut* mineur il s'était jeté dans l'action et la lutte, avec la pastorale il s'était réfugié dans le charme de la nature, avec la superbe symphonie en *la* majeur, il revient au sol antique et primitif de la musique instrumentale : à la Danse. Mais quelle danse! une ronde de Titans et de déesses! Ce n'est pas le pauvre ballet moderne avec sa froide lubricité et sa niaiserie conventionnelle, mais la danse antique dans sa force hardie et sa fière beauté. Écoutez ces accords grandioses de l'introduction, qui semblent vouloir ressusciter de leur sommeil

deux fois millénaire les dieux et les hommes d'un âge d'or évanoui.

Un magicien, un demi-dieu, debout sur une montagne, les évoque, et au signe aérien de son sceptre puissant ils sortent de leurs montagnes caverneuses pour assister au plus beau des spectacles. — De loin, de loin, comme une source qu'on entend sourdre goutte à goutte au fond d'une grotte, s'éveillent et s'appellent les chœurs joyeux qui s'élancent à la lumière du jour, groupes radieux. La ronde jubilante se noue, les cymbales tintent, le sol et les airs retentissent d'un rhythme entraînant; nous croyons voir ces corps sveltes et luxuriants qui tantôt s'enlacent avec grâce, tantôt bondissent avec force, tantôt partent avec une souplesse vertigineuse, qui se forment et se déforment, se poursuivent et se fuient, se disjoignent et se retrouvent pour s'unir en une chaîne immense. Ivresse et beauté du mouvement, grâce corporelle, danse sacrée, renaîtras-tu jamais dans ta noblesse? Ici du moins tu es retrouvée. La puissante musique te rappelle au grand jour et les peuples s'abreuvent à cette fête.

— De même que dans les mystères antiques la grande tristesse succédait parfois brusquement à la grande joie et les larmes au rire, de même les premiers accords de l'*allegretto* nous ramènent par leur marche solennelle au sérieux tragique de la vie. Sont-ce des héros et des martyrs qui défilent devant nous comme une troupe de captifs dans une muette résignation? En vérité, nous ne saurions le dire, mais le gouffre de l'humaine douleur s'ouvre devant nous, et le frisson de l'antique tragédie nous saisit. Au-dessus de ce grave cortége pleure la mélopée des violoncelles, d'une tristesse pénétrante. Si l'âme de l'humanité pouvait prendre une voix et nous exprimer en une fois ce qu'elle contient de regrets et d'inassouvible amour, c'est ainsi qu'elle chanterait sans doute. Car cette mélodie contient tous les adieux en un seul et l'immortelle volupté d'une immortelle douleur. — Mais après l'émouvant intermède la fête renait de plus belle. Dans le finale ce n'est plus seulement la joie de la danse, c'en est le vertige, la furie. Nos pieds ne touchent plus le sol; une force dionysiaque nous entraîne à travers les

airs par tous les torrents et toutes les mers de la vie. Hardiment nous nous lançons dans le tourbillon sans nous y noyer; car plus nous dévorons l'espace, plus nous respirons la plénitude de l'être. L'ivresse dithyrambique gagne du cœur de l'homme la nature entière, et le génie de la danse se révèle comme le génie universel de mouvement et de création. Les forces en délire s'embrassent, s'étreignent, se mélangent, et la ronde humaine mugit par-dessus la ronde des sphères. Mais l'étonnant magicien, qui suscite le splendide tourbillon, le domine de haut et le tient sous le charme de son rhythme incisif. Pendant cette danse inouïe de la création qui lui obéit et dont il a le secret, son regard magnétique nous dit : La nature peut à son gré enfanter des planètes, des flores, des faunes et des humanités nouvelles. Plongez-vous et renaissez dans le torrent de la vie éternelle !

R. Wagner a dit le mot juste en nommant la symphonie en *la* majeur : l'*apothéose de la danse*. De même que dans la pastorale Beethoven nous paraît avoir exprimé le génie plus élevé de l'idylle,

de même dans celle-ci il nous paraît avoir évoqué et ressaisi le génie éternel du dithyrambe, le spiritualisant, l'élargissant encore et y conviant toute la famille humaine.

« Et pourtant ces danseurs bienheureux n'étaient que des hommes imités par des sons. Comme Prométhée, Beethoven voulait faire des hommes vivants à l'image de Zeus, le dispensateur de la vie. Où prendre l'argile pour les pétrir? Il avait beau leur souffler son âme, ses créations n'apparaissaient point encore aux yeux. Et là seulement où l'œil et l'oreille s'assurent réciproquement d'un phénomène, l'homme esthétique est entièrement satisfait. Mais où Beethoven eût-il trouvé les hommes auxquels il aurait pu tendre la main par-dessus l'élément sublime de sa musique? des hommes dont le cœur fût assez large pour qu'il pût y verser les effluves de son harmonie? dont la stature fût si forte et si belle que ses rhythmes mélodiques pussent les porter et non les briser? Hélas, aucun Prométhée fraternel ne vint à son aide pour lui montrer ces hommes! Il dut se mettre en voyage lui-même

pour découvrir la terre des hommes de l'avenir.

Des rives de la danse, où il avait cherché un refuge, il se jeta une fois encore dans la mer sans limite de son désir insatiable. Mais ce fut sur un navire gigantesque et solidement charpenté qu'il entreprit sa course orageuse. Il saisit d'une main sûre le puissant gouvernail ; il savait le but de la course, il avait résolu de l'atteindre. Certes il ne songeait pas à se préparer des triomphes imaginaires, à retourner dans le port oisif de la patrie après les souffrances et les dangers du voyage, il voulait mesurer les limites mêmes de l'océan, trouver la terre qui est au delà du désert des eaux[1].

C'est sous l'empire de cette grande pensée, ou, si l'on veut, de cette aspiration souveraine qu'il composa *la neuvième symphonie avec chœur*. Nous savons que ce fut le point culminant de sa vie (1823-24). Il avait alors 54 ans et jouissait d'une pleine maturité[2]. Il lisait le *Faust* de Gœthe et roulait dans sa tête les grands problèmes de l'exis-

1. R. W., *Œuvre d'art.*, p. 91.
2. Il mourut deux ans plus tard.

tence. Comme conception et comme développement, cette symphonie offre quelque analogie avec celle en *ut* mineur. La différence est que dans la symphonie en *ut* mineur l'homme ne paraît en lutte qu'avec sa propre destinée, tandis que le héros prométhéen de la dernière symphonie a évidemment tenté la lutte avec la destinée qui pèse sur l'espèce humaine tout entière. Disons mieux : le personnage qui est en scène ici, c'est l'humanité elle-même, et le but de la lutte prodigieuse qui s'engage n'est rien moins que l'affirmation d'une sorte de religion nouvelle. Cette religion finit par trouver son expression naïve d'abord, consciente ensuite dans la bouche des hommes que Beethoven avait tant rêvés, tant cherchés. Il les trouve ici, il leur donne un corps et une voix, il délie leur langue et leur fait chanter l'hymne nouveau. Nous sommes arrivés à l'œuvre capitale du grand poëte de la symphonie, œuvre qui résume, explique et couronne les précédentes. C'est ici que le maître jette hardiment et définitivement par-dessus un abîme séculaire l'arche colossale destinée à joindre deux

mondes : celui de l'harmonie et de la poésie. On a écrit des bibliothèques sur la neuvième symphonie comme sur le second Faust. Le plus souvent on s'est perdu dans les détails techniques ou dans des abstractions vaines. Il faut la saisir par son côté dramatique et dans sa large religion. Alors tout prend corps, tout s'anime comme les figures nerveuses d'une fresque de Michel-Ange. Il appartenait à R. Wagner, qui a fait de cette symphonie la base de son propre développement musical, de tracer ce tableau de main de maître. Nous lui laissons la parole :

« PREMIÈRE PARTIE. — La pensée fondamentale de cet *allegro maetoso* semble être la lutte de l'âme contre la puissance ennemie qui se place entre l'homme et le bonheur terrestre. Le grand thème dominant sort au commencement du voile lugubre qui l'enveloppe comme un spectre gigantesque dans sa nudité terrible. Peut-être ne serions-nous pas infidèles à l'esprit du poëme musical en traduisant le sentiment général de tout ce morceau par le vers de Gœthe : « Il te faut renoncer, oui, renoncer sans cesse! » En face de ce formidable ennemi, nous reconnaissons tout de suite un noble défi, une énergique et mâle résistance. Elle s'enflamme et se renforce enfin jusqu'à la lutte ouverte. Nous voyons aux prises deux puissants lutteurs qui s'étreignent corps à corps.

Invincibles tous deux, ils reculent tour à tour, évitant le combat. A de rares échappées lumineuses nous reconnaissons le triste et doux sourire du bonheur qui semble nous chercher. Nous nous élançons vers lui, mais le puissant et perfide ennemi est là qui nous repousse. Comme un démon, il nous couvre de son aile ténébreuse; nous perdons jusqu'au coup d'œil sur le salut lointain, et l'âme retombe dans un sombre abattement. Comment en sortir, si ce n'est par un nouvel et plus intrépide élan contre l'implacable fantôme? Attaque, résistance, sauvage effort, désir indicible, félicité presque saisie et de nouveau disparue, nouvel essor, nouvelle lutte : — voilà les alternatives qui communiquent à cette musique une agitation sans trêve ni repos. Parfois cependant elle retombe dans un état de complet découragement qui couve la désespérance. A la fin, cette sombre tristesse grandit au point qu'elle semble vouloir envelopper le monde et prendre possession de l'univers dans sa majesté terrible.

Deuxième partie. — Une volupté sauvage nous saisit dès les premiers rhythmes de ce *presto*. Un monde nouveau s'ouvre, nous y sommes entraînés dans un torrent d'ivresse et d'étourdissement. Tantôt nous fuyons le tourbillon, tantôt il nous ressaisit. Le bonheur d'autrefois avec son doux sourire a complétement disparu. Nous cherchons la furie d'action et de mouvement, le plaisir violent qui va jusqu'à la douleur. Avec l'entrée subite d'un nouveau motif se présente à nous une scène de réjouissance populaire. Une rude gaieté campagnarde, un plaisir borné et content de lui-même se peint dans le thème simple et souvent répété. Est-ce là le but de notre course infatigable vers le bonheur et la plus noble des joies? Notre regard s'obscurcit; nous détournons

nos yeux de cette scène pour nous livrer encore une fois à l'instinct du mouvement qui nous chasse à travers le monde. Ce n'est pas ainsi que nous trouverons le bonheur, car notre course effrénée nous ramène à la scène d'auparavant. Cette fois-ci nous la repoussons avec impatience.

TROISIÈME PARTIE. — Que ces accents parlent autrement à notre cœur ! comme leur douceur céleste nous apaise ! La colère, le désir violent, le désespoir de l'âme tourmentée se fondent en molle et suave mélancolie. Un souvenir nous reprend, le souvenir du premier, du plus pur des bonheurs :

> Jadis le baiser du céleste amour
> Fondait sur moi dans l'austère silence du sabbat,
> Les cloches me chantaient dans le cœur, mystérieuses,
> Et la prière était fervente félicité.

Avec ce souvenir revient aussi le délicieux élancement qu'exprime si bien le second thème de l'adagio :

> Un indicible et doux désir
> Me poussait à travers les fleurs et les forêts,
> Et dans un chaud torrent de larmes
> Je sentais naître un monde en moi.

C'est le désir d'amour, auquel répond de nouveau le premier thème si tranquille et si consolant ; et lorsqu'ils s'unissent d'une chaste étreinte, il semble que l'amour et l'espérance s'enlacent pour reprendre leur empire sur l'âme martyrisée.

> Pourquoi me cherchez-vous, si puissants, si suaves,
> O chants du ciel, dans ma poussière ?
> Retentissez où sont les tendres cœurs.

Ainsi le cœur encore meurtri semble refuser toute consolation. Mais la force de ces accents est plus grande que la résistance. Attendris, vaincus, nous tombons aux bras de ces nobles messagers de bonheur :

Oh! résonnez toujours, célestes mélodies!
Je sens couler mes pleurs, la terre me reprend! (*Faust*.)

Quatrième partie. — Le passage de l'adagio à la conclusion est un cri strident, cri sauvage et inarticulé de la passion inassouvie qui pourrait se traduire ainsi : Tout cela ne me suffit pas! Sources de vie, où êtes-vous? Après ce violent début, la musique de Beethoven prend une allure plus accentuée, plus parlante. Elle s'éloigne du caractère de la musique purement instrumentale, conservé dans les trois premiers morceaux et qui se manifeste par l'expression de sentiments indéterminés. La suite du poëme musical exige une conclusion, et cette conclusion ne saurait être proclamée que par la langue humaine. Admirons comment le maître prépare la voix et la parole de l'homme en la faisant pressentir comme une nécessité. Quand survient tout à coup ce saisissant récitatif des contre-basses, on croit entendre parler quelqu'un; déjà nous avons franchi les limites de la musique absolue, car ce récitatif s'oppose aux autres instruments comme une parole émue et puissante... Mais voici qu'une voix humaine intervient dans le trouble des instruments. Faut-il admirer davantage l'idée audacieuse ou la touchante naïveté du maître lorsqu'il dit familièrement par cette voix à l'orchestre : « Amis! assez de ces accords! laissez-nous entonner des chants plus doux et plus joyeux! »

A ces mots la lumière se fait dans le chaos; le sentiment

qui grondait dans toute cette symphonie éclate en pensée triomphante, et l'hymne s'élance, porté par les grandes vagues de l'harmonie, comme un navire sur les flots qui le soulèvent, mais qu'il domine royalement. Enfin elle est trouvée, la grande nouvelle, la parole victorieuse qui nous annonce le bonheur suprême après tant d'efforts et de douleurs :

> Joie, ô divine étincelle,
> Fille du ciel éthéré,
> Nous t'approchons, Immortelle,
> Ivres de ton feu sacré.
> Dans tes nobles sanctuaires
> Rien ne peut nous enchaîner
> Tous les hommes sont des frères,
> Où ton aile vient régner., etc.[1]

Des accents belliqueux s'approchent; nous croyons apercevoir une phalange de jeunes hommes dont le courage éclate en ce cri :

> Fiers, comme un soleil de gloire
> Roule et vole à travers cieux,
> Frères, compagnons joyeux,
> Lancez-vous à la victoire.

La bataille s'engage, exprimée par les instruments seuls. On voit les jeunes guerriers se précipiter au combat dont le fruit sera la joie, comme pour nous dire : « Celui-là seul mérite la liberté et la vie, qui chaque jour doit la conquérir. » A cette prompte victoire, cent poitrines répondent par un

1. L'ode est de *Schiller* comme on sait. Le sens exact et caractéristique des deux avant-derniers vers de la strophe citée, est : Ta magie, ô joie, réunit de nouveau ce que la *mode* sévère avait séparé.

chant d'allégresse qui n'exprime plus seulement l'espérance du bonheur, mais sa pleine possession. Dans cette exaltation, nous affirmons l'amour pour tout le genre humain, la fraternité universelle, et, au sortir de cet immense embrassement, nous nous tournons vers le grand créateur de la nature, dont nous proclamons la présence dans un transport d'enthousiasme inouï :

> Embrassez-vous, millions d'êtres !
> Ce baiser au monde entier !
> Frères, aux champs étoilés,
> Dites, n'est-il pas un Père ?

Et nous ajoutons, avec le frisson d'une émotion sublime :

> Prosternez-vous, millions d'êtres,
> Sentez-vous le Créateur ?
> Cherchez aux cieux étoilés ;
> Il doit régner dans leur sphère.

Dans cette alliance de l'amour universel, consacrée par la pensée de l'Être infini, il nous est permis de goûter la plus pure des félicités. Dans la possession familière du bonheur nous retrouvons la candeur enfantine et le parfait abandon. Car l'innocence du cœur nous est rendue et l'aile caressante de la joie s'étend sur nous.

Au calme du bonheur succède son délire. Nous croyons sentir la force de presser le monde contre notre cœur. Des voix jubilantes, des clameurs précipitées remplissent l'atmosphère comme la foudre des nuées, comme le mugissement de la mer, qui de leur mouvement éternel, de leurs secousses bienfaisantes vivifient la terre ; et dans cet orage de voix humaines surnage et se prolonge l'appel ailé : « O divine étincelle ! ô joie, ô joie ! »

Quel est donc l'idéal humain qui ressort de la neuvième symphonie? C'est l'homme fort, aimant et libre. Sa force s'épanouit en sympathie universelle, et celle-ci crée sa liberté intime, souveraine, rédemptrice. Peut-être n'y a-t-il point d'œuvre d'art dont l'esprit ressemble autant à celui qui rayonne de la personne sublime de Jésus, par la puissance avec laquelle l'idée de la fraternité y est exprimée. Grande est la différence entre le christianisme traditionnel et la religion dont Béethoven s'est fait le prophète. L'un place *le royaume du ciel* au-dessus de la nature et de ce monde; l'autre aspire à l'établir sur terre par la ligue d'une sainte fraternité au milieu du splendide épanouissement de la nature. Ainsi l'amour infini du christianisme, se reportant du ciel sur la terre et rentrant à pleines effluves dans les veines du monde, refleurit en une joie dionysienne où l'énergie antique se mêle à une fragrance céleste. Ce n'est pas sous le symbole de la tristesse, c'est sous celui de la joie que ce pacte s'achève. Joie qui nous transporte bien au-dessus de la réalité de tous les jours,

dans une atmosphère où nous ne respirons, pour
ainsi dire, que l'éther de la vie. Car elle n'est
point le résultat d'un optimisme borné, mais le
fruit de la conscience du divin dans le monde,
conquête de longs efforts et de combats sans fin.
Peut-être le maître a-t-il voulu nous dire que cette
joie exquise n'appartient qu'à l'élite de l'humanité, en faisant chanter l'avant-dernier chœur
par un quatuor (deux voix d'hommes et deux de
femmes) détaché de la masse. Mais aussi quelle
suave allégresse dans l'hymne ainsi repris! quel
parfum d'ineffable naïveté! Cet hymne succède
à la plus haute extase devant le Dieu des mondes
et en a conservé le reflet. Les sentiments humains
les plus simples, gaieté, amitié, sympathie, y sont
comme enveloppés dans le rayonnement d'une
révélation supérieure, qui les pénètre et les transfigure de sa lumière éthérée. Oui, on peut dire
qu'ici la plus haute conscience a ramené la parfaite spontanéité. C'est là la liberté suprême.

Telle est la plus belle rencontre des deux sœurs
Poésie et Musique après leur longue séparation. Il

est à remarquer que dans cette symphonie même la musique repasse en quelque sorte par les phases de son histoire, puisqu'elle commence par le sentiment indistinct et finit par le verbe conscient, de même que dans le développement primitif de l'homme le langage signifié est sorti du cri inarticulé. Seulement, ici, le verbe nouveau, la parole chantée joint à la clarté du sens la faculté musicale de la voix, son amplitude sonore. La mélodie qui accompagne ce verbe retraverse, elle aussi, sa phase élémentaire avant d'atteindre son point culminant. Car l'hymne à la joie est entonné d'abord sous la forme d'une simple et naïve chanson populaire. Mais comme cette mélodie patriarcale se transforme et grandit à mesure, pour atteindre avec la phrase : « Prosternez-vous, millions d'êtres », le plus haut point de la déclamation lyrique, du sentiment réfléchi et transcendant. La même progression est sensible dans l'impression plastique que produit sur nous l'ensemble de l'œuvre. Dès le début nous sentons l'action, la pensée qui cherche à se dégager ; quand les chœurs se lèvent, nous sommes

étonnés qu'ils ne se meuvent pas devant nos yeux; puis, sous les formes si tranchées des rhythmes et des mélodies, l'illusion s'achève, nous croyons voir se traduire en évolutions majestueuses, en groupes significatifs les émotions de cette foule vivante; peu s'en faut qu'à la fin nous ne croyions voir une assemblée d'initiés à un nouveau mystère se saluer en lançant dans les airs leurs thyrses fleuris. Il ne manque donc à ces chœurs que l'ordonnance des mouvements pour ressembler aux chœurs pindariques. Ils seraient alors à ces chœurs de Pindare ce que la religion universelle rêvée par Beethoven sera au polythéisme grec.

On peut donc dire en un sens que la neuvième symphonie est la délivrance de la Musique par la Poésie. Car la première y sort de son élément propre pour se fondre dans l'art humain universel. Résumant cette action hardie et embrassant d'un coup d'œil tout le chemin parcouru par le symphoniste, Richard Wagner l'appelle *le Christophe Colomb de la musique*. « Ce n'était pas la rude humeur du marin qui avait poussé le maître à ce

long voyage; il devait, il voulait aborder dans le nouveau monde, car c'est pour le trouver qu'il avait tourné sa proue vers l'océan sans limite. Hardiment il jeta son ancre, et cette ancre fut *la parole*, non pas la parole arbitraire et insignifiante qui se déforme dans la bouche du chanteur à la mode, mais le verbe nécessaire, tout-puissant, qui joint tous les hommes; le verbe où peut se déverser le plein torrent des émotions humaines; le port sûr pour le voyageur battu des flots; la lumière qui reluit après les ténèbres d'un désir sans fin; la parole d'espérance qui, prononcée par l'homme affranchi, semble jaillir du cœur même de l'humanité nouvelle et par laquelle Beethoven a voulu couronner l'édifice de sa création musicale. Cette parole, c'est *Joie!* — Par elle il dit à ses frères : *Soyez embrassés, millions d'êtres!* — Et cette parole sera la langue de l'œuvre d'art de l'avenir [1]. »

J'ai essayé de montrer dans cette rapide histoire de la Poésie et de la Musique, où je n'ai touché qu'aux sommets, la parenté profonde des deux

[1]. R. W., *Œuvre d'art*, p. 93.

arts et leur besoin mutuel de rentrer en communion étroite. Dans ce double voyage une chose nous a frappé : le désir intime, inavoué, mais très-réel que chacune d'elles a de l'autre, l'effort secret et croissant qu'elles font pour se rejoindre. Si d'une part nous avons surpris l'appel de la Poésie à sa sœur perdue dans le *Faust* de Gœthe, qui représente un point culminant de la poésie moderne, de l'autre nous avons reconnu le retour complet de la Musique à la Poésie dans la neuvième symphonie de Beethoven, qui est incontestablement le chef-d'œuvre de l'Harmonie. Nous ne nous sommes point attardé à rechercher les voies secrètes qui joignent ces deux créations contemporaines, d'ailleurs si diverses par la forme. Disons seulement que si un monde nouveau nous est apparu sur la première cime, l'horizon s'est encore étendu sur la seconde. Certes il est remarquable, il est surprenant que sur la hauteur où les deux grandes Muses, je veux dire la vraie Poésie et la vraie Musique, se sont rencontrées de nouveau et mutuellement comprises, elles aient trouvé dans

la joie du revoir des accents aussi pathétiques et l'hymne exultant d'une religion nouvelle.

Enhardi par ce grand spectacle, nous sentons renaître en nous l'espérance de l'Art vivant, complet, tout-puissant comme celui des Grecs, où la beauté plastique de la forme humaine venait donner une confirmation visible aux rêves grandioses des deux Muses sœurs; et nous nous disons involontairement : l'union féconde dont la neuvième symphonie est le lyrisme triomphant, n'aurait-elle pas aussi sa tragédie?

LIVRE IV

L'OPÉRA

ESSAIS DE FUSION ENTRE LA POÉSIE ET LA MUSIQUE

> Nous voici dans le pays des gens qui chantent sans savoir pourquoi.
> DUFRESNY.

> *Un Profane.* Quels sont ces mannequins ?
> *Un Habitué.* Pardon, monsieur, vous êtes à l'Opéra.

> Enfin, j'oublie l'opéra et me trouve dans une tragédie grecque.
> LE BARON GRIMM (après une représentation de *l'Iphigénie en Tauride* de Gluck).

LIVRE IV

L'OPÉRA

ESSAIS DE FUSION NOUVELLE ENTRE LA MUSIQUE ET LA POÉSIE.

Nous avons suivi successivement l'histoire de la poésie et l'histoire de la musique depuis la Grèce jusqu'à nos jours. Chacun des deux courants nous a menés jusqu'à un point où le puissant fleuve, grossi de maint affluent, s'efforce de rejoindre l'autre et de s'y précipiter en dépit des monts et des rocs qui coupent sa marche. Cette jonction doit-elle s'accomplir quelque jour? Est-elle déjà commencée, est-elle seulement possible? Où la chercher, où l'espérer? Qui l'empêche et qui la favorise? Ces questions nous mènent droit à l'opéra. Nous l'avions évité jusqu'ici; nous de-

vons y entrer maintenant, ne fût-ce que pour en
mieux sortir. Éclairés et raffermis par l'esprit de
la haute poésie et de la libre musique, nous pou-
vons aborder, sans crainte de nous y perdre, cette
région douteuse où le beau et le laid, le vrai et
le faux se mélangent d'une si étrange manière.

Pour un moment tout va se rétrécir, horizon,
atmosphère, personnages. Avec la grande poésie,
nous voyagions dans le rêve lumineux du Beau
inaltérable; avec la grande musique, nous plon-
gions dans l'ivresse de la vie éternelle. Avec
Dante ou Shakespeare, Palestrina ou Beethoven,
nous n'avons pas quitté un instant la sphère du
grand art, dont les formes variées nous donnent
toujours une image de la perfection. Même quand
nous touchions le sol sanglant et raviné de l'his-
toire, le rayon d'en haut nous laissait autour du
front sa consolante auréole. Celui qui en cette
noble compagnie se laisse ravir aux régions su-
périeures, ressemble par instants aux âmes qui, au
dire de Platon, voyagent à la suite des chars des
dieux rayonnants, alors qu'ils montent vers le

le sommet du ciel, et qui dans cette ascension contemplent au passage les pures essences du beau, du bien et du vrai. Avec l'opéra, au contraire, nous descendons dans la sphère de la réalité et de l'imperfection, Platon dirait des ombres et des fantômes. Nous touchons à une série de tâtonnements, d'essais plus ou moins manqués, de confusions ou de méprises. Mais dans ce labyrinthe nous saluons aussi, de distance en distance, les efforts du génie qui tentent d'animer cette argile. Car, malgré tout, l'homme porte en soi l'immortel instinct du vrai qui, d'âge en âge et d'erreur en erreur, le fait aspirer à la Beauté vivante.

CHAPITRE PREMIER

ORIGINE DE L'OPÉRA.

L'opéra est le terrain sur lequel on a tenté depuis plus de trois cents ans la réconciliation des deux Muses devenues presque étrangères l'une à l'autre. Disons tout d'abord qu'après une si longue séparation, après l'original et puissant développement de chacune d'elles pendant un laps de deux mille ans, l'entente parfaite n'était point possible dès l'abord. Elle ne pouvait se préparer que par une série de recherches et de malentendus. Il a fallu que chacune d'elles apprît la langue de l'autre avant qu'elles pussent se créer une langue nouvelle et commune; de là cet étrange bégayement qui

constitue l'histoire même de l'opéra. Mais là n'est point le nœud de la question. L'opéra qui domine sur nos théâtres, qui règne sur le goût et qui étend son influence sur notre société, est entaché par sa naissance même d'un vice originel dont il aura bien de la peine à se débarrasser. Tout grand art commence par être un art spontané. Il ne naît ni du peuple seul ni d'une aristocratie, mais du concours intelligent des deux. Il se produit ordinairement lorsqu'une classe supérieure de la société ou un homme de génie s'empare de l'art populaire spontané pour le perfectionner. Ainsi les nobles familles d'Athènes cultivèrent le dithyrambe de Bacchus, fête primitivement champêtre; ainsi Eschyle, l'initié des grands mystères, transforma le théâtre de Thespis pour en faire la tragédie grecque. Ainsi encore Shakespeare s'empara du drame populaire anglais et Molière de l'ancienne comédie des clercs de la basoche. Supposons que l'opéra se fût greffé sur les drames liturgiques du moyen âge, il eût pris sans doute une autre tournure et se fût rapproché plus rapidement du drame musi-

cal. Mais telle ne fut point son origine. Il est né dans les salons des princes italiens du XVI° siècle, nullement dans l'atmosphère naïve et féconde du peuple; il restera le produit d'une fantaisie esthétique, d'un caprice seigneurial, non de la nécessité, qui seule fait les grandes choses, du besoin souverain de l'âme, qui seul crée l'art vivant.

De cette origine factice de l'opéra découle l'imperfection même du genre et les aberrations qui caractérisent son histoire. Loin de nous la pensée de nier les beautés partielles et nombreuses qui abondent dans une foule d'opéras. Il faut reconnaître toutefois que depuis le siècle passé, les esprits sérieux ont souvent déploré la fausseté du genre et son influence déplorable sur notre culture esthétique. Ce qui le rend équivoque et pernicieux, ce n'est pas l'absence de talent et de génie dépensé pour lui; non; c'est que par son origine, par sa nature, par le terrain où il a pris racine, l'opéra favorise le mélange des plus vulgaires artifices avec les plus hautes aspirations de l'âme; c'est qu'il protége la confusion dissolvante des instincts nobles.

et des instincts inférieurs de la nature humaine ;
c'est que le faux enfante le laid et que le mensonge
engendre la corruption. Quiconque accepte l'opéra
comme un mal nécessaire, comme un genre consacré par le temps, comme une convention utile,
se refuse d'avance toute liberté de jugement ; mais
qu'on se place au point de vue de la vérité dramatique, de la dignité humaine, de l'art élevé, aussitôt
on distinguera le vrai et le faux, les efforts généreux des lâches complaisances, le courant sérieux
du courant frivole. Voilà ce qu'on ne fait guère et
voilà ce qui importe le plus. Il y a quelque chose
de plus dangereux que le mauvais, c'est le mélange
du mauvais et du bon ; car le premier n'entame
que les âmes vulgaires, et le second empoisonne
même les bonnes. Tel est cependant un des effets de
l'opéra depuis trois siècles. Il s'agit donc de bien
voir son vice originel, et ensuite de dégager de ses
erreurs et de ses misères *l'instinct du beau et du
vrai*, toujours actif dans l'humanité. Cet instinct se
manifeste dans l'histoire de l'opéra par une série
d'efforts sincères, de perfectionnements graduels

qui, sans le guérir de son vice originel, le transforment cependant peu à peu et le rapprochent insensiblement d'une forme moins imparfaite. Ce merveilleux instinct éclate enfin avec force et grandeur en deux réformes capitales (celle de Gluck et celle de Wagner) qui tentent d'élever l'opéra à l'art complet, à la suprême vérité. Cette dernière réforme, conséquence logique de la première, est une réforme radicale ; elle est de celles qui changent la nature, les conditions, le milieu même d'un art, en lui donnant une base nouvelle. Ce n'est pas seulement la musique qu'elle met en jeu, c'est encore la poésie et les autres arts. Par là elle nous fait sortir de l'opéra et nous amène au véritable drame musical. Car un besoin invincible pousse l'homme hors des conventions particulières à l'art complet et universel. Avant d'en venir là, nous devons caractériser en quelques traits le développement de l'opéra en marquant les tentatives novatrices qui ont préparé la réforme définitive.

L'opéra est né en Italie, dans les cercles somp-

tueux de l'aristocratie florentine et lombarde du XV⁰ et du XVI⁰ siècle. Aux cours brillantes des Laurent de Médicis et des Galeaz Sforza, on goûtait tous les luxes de l'intelligence, tous les raffinements des sens. Dans le siècle où Politien fondait l'académie platonicienne, on crut aussi pouvoir ressusciter la tragédie antique de toutes pièces, et pour cela on inventa l'opéra. Savants, seigneurs, poëtes et musiciens s'associèrent pour composer des tragédies ou des pastorales avec chœurs. Ces fêtes étincelantes ne furent d'abord que des festins mêlés de concerts et de ballets. Parfois les dieux et les déesses de la Fable venaient déposer leurs hommages aux pieds des jeunes souverains. Une autre fois, Tirsis chantait avec deux pasteurs des octaves dialoguées, entremêlées d'une *canzonetta*, d'un chœur et d'une danse mauresque. Dans les intermèdes de Strozzi, la Nuit, le Sommeil et l'Aurore apparaissaient aux sons de l'orgue, du clavecin, de la harpe et de la grande viole. Combien peu le besoin dramatique présidait à ces premiers essais, on s'en aperçoit en lisant qu'en 1597 Orazio Vecchi

fit chanter dans sa *Commedia armonica* des monologues à cinq voix sans que personne songeât à y redire. De là sortit l'opéra de Jacopo Peri et de Monteverde. Les travaux de ces musiciens et de leurs successeurs italiens ou français sont d'une grande importance pour le développement technique de la musique. Mais nous considérons ici l'opéra dans son ensemble, comme genre dramatique. Pour bien en pénétrer le caractère factice, examinons les trois éléments dont il fut composé à l'origine, c'est à dire *l'air, le récitatif et le chœur*.

Qu'est-ce que l'air d'opéra? C'est, à l'origine, la mélodie de la chanson populaire transportée sur la scène. Se pouvait-il plus heureuse trouvaille? dira-t-on. La chanson populaire n'est-elle pas le jet primitif de cette poésie qui devient musique en naissant? Le pêcheur à sa rame, le soldat en marche, la jeune fille au rouet, ne suivent-ils pas en chantant une cadence parlante et leur mélodie n'est-elle pas le flux même de leur âme? Oui, sans doute; mais que deviendra cette mélodie arrangée en air d'opéra, adaptée à n'importe quelles paroles,

appliquée à n'importe quelle situation? Ce sera la paysanne habillée en princesse et placée dans un salon. La voilà devenue monotone, prétentieuse, conventionnelle, de fraîche, vive et alerte qu'elle était auparavant. Certes, à un moment donné, le chant lyrique proprement dit, le chant par strophes peut intervenir avec bonheur dans le drame musical lui-même; quand la situation le réclame, il y produira un puissant effet. Mais il ne saurait constituer l'essence même de ce drame. Car l'essence du chant populaire est le sentiment lyrique qui revient sur lui-même en se répétant; l'essence du drame est l'action qui se développe et marche en avant. L'un correspond à l'état réflectif de l'âme; l'autre à son état actif et à son choc avec d'autres âmes également actives. De là autre mouvement, autres paroles, autre mélodie. Mais qu'arriva-t-il pour l'air d'opéra? Non-seulement on laissa languir l'action, mais on négligea de plus en plus les paroles. L'art de vocaliser, qui, dans une saine éducation esthétique, ne devrait jamais se séparer de la déclamation, fut cultivé pour lui-même, et l'on ima-

gina ce tour de force d'avoir toujours de l'expression, même quand il n'y a rien à exprimer. Bref, on chanta pour chanter. Le musicien avait pris la place du poëte, le chanteur prit la place du musicien, et dans le chanteur même la voix seule intéressa. Selon le mot de Berlioz, on en vint à jouer du larynx comme on joue du hautbois et de la clarinette. Avec cela, gestes invariables, personnages conventionnels, caractères à peu près nuls. Dans tous les opéras du monde on est sûr de rencontrer de vieilles connaissances. C'est toujours le ténor et la prima donna, le prince et la princesse. Seulement ils portent des costumes différents et chantent des airs variés.

Toutefois on ne pouvait raisonnablement constituer une pièce avec l'air seul. Si maigre que fût l'action, il fallait l'indiquer. Il y avait entre les différentes parties vocales, chœurs, airs, duos, trios, etc., des moments où les personnages devaient s'expliquer sur les motifs de leurs actions. Pour ne pas enlever tout caractère musical à cette partie de l'opéra, on imagina le récitatif. Les inven-

teurs de l'opéra, qui d'ailleurs étaient gens de goût et de haute aristocratie, crurent retrouver dans ce récitatif la mélopée de la tragédie antique. D'abord ils étaient fort loin du sérieux tragique et de l'inspiration religieuse d'Eschyle. Ils ne se doutaient pas que la déclamation grecque sortait du génie et de l'harmonie intime de la langue hellénique, que sans notation musicale, du moins dans le dialogue, elle n'était que cette langue elle-même gonflée de mélodie au souffle de la passion comme la voile au vent. Ils ignoraient aussi que l'harmonie moderne emporte avec elle une mélodie toute nouvelle, dont la chanson populaire n'est que le premier jet, et qu'il faudrait plusieurs siècles encore pour adapter cette harmonie et cette mélodie aux exigences du drame. Leur *recitativo secco*, accompagné d'une tenue d'accords par les instruments, ce récitatif à demi parlé, à demi chanté, qu'on réforma plus tard sans jamais lui ôter sa roideur, est en réalité ce qu'il y a de plus monotone dans le genre hybride de l'opéra.

Le second emprunt que ses inventeurs crurent

faire à la tragédie grecque, ce fut le chœur. Ici encore ils se trompaient. Ils prirent le simulacre sans la chose, la lettre sans l'esprit. Dans la vieille tragédie d'Eschyle, le chœur était un élément essentiel, sinon le principal; l'action tout entière se reflétait dans ses évolutions plastiques et dans ses hymnes solennels; il était dans la tragédie grecque ce que l'orchestre sera dans le vrai drame musical, l'accompagnateur intelligent de l'action, parfois le révélateur du sentiment intime des personnages, la voix de la nature et de la destinée. — Le chœur d'opéra, au contraire, n'est qu'un hors-d'œuvre. Ce n'est ni le peuple réel, ni le peuple idéal, mais une masse qui chante. Là-bas il servait d'intermédiaire entre les héros de la scène et les dieux, ici il s'adresse aux princes et plus tard au gros public de la salle. Là-bas il conservait une dignité religieuse, ici il sert le plus souvent de remplissage. Lorsqu'il se mêle à l'action, il manque généralement de naturel et ne prend quelque vérité que lorsqu'il exprime une émotion populaire universelle sous le coup d'un grand événement. Au

chœur ajoutons encore le ballet [1], et nous aurons complété l'opéra par ce nouveau hors-d'œuvre, le plus accessoire de tous. De grands compositeurs sauront le dramatiser, lui donner un sens ; mais en somme, que voir en lui, sinon le chœur qui, las de son rôle solennel, se met à danser pour divertir le public ? Les Grecs savaient tout unir, geste et parole, pantomime et chant ; nous avons tout séparé. Aussi, au lieu de l'homme vivant et complet nous n'avons sur la scène de l'opéra que ses débris épars, *disjecta membra poetæ.*

Tel est le matériel de l'opéra. Non-seulement l'air, le récitatif, le chœur et le ballet ont chacun en eux quelque chose de factice et d'antidrama-

1. Le ballet pantomime, qui a sa grâce, est d'origine italienne ; il y fut cultivé comme un genre à part. L'habitude de l'introduire comme divertissement dans l'opéra date surtout de la cour de Louis XIV. Alors même il avait encore une certaine signification. Le ballet stéréotype tel que nous le connaissons aujourd'hui, avec ses danseurs fades, ses exhibitions de danseuses au sourire niais, ce ballet qui est devenu l'accompagnement inévitable de tout grand opéra, est un vice essentiellement moderne. A quel point ce genre pitoyable fait tort à de belles œuvres, on peut le constater, par exemple, dans le *Guillaume Tell* de Rossini, lorsque après un chœur imposant, de soi-disant paysannes en robe de gaze exécutent leurs pirouettes au beau milieu des Alpes

tique, mais ils ne sont reliés que par des liens extérieurs, en sorte que le passage de l'un à l'autre heurte l'esprit et rompt l'illusion. Simplement juxtaposés, ils ne sauraient former un ensemble vivant. En un mot, la structure de l'opéra nous montre un *mécanisme*, mais non pas un *organisme*. Les compositeurs auront beau développer ces différentes parties, renforcer les chœurs, pousser l'air jusqu'aux plus majestueux septuors, atteindre de grandes beautés partielles, ils ne pourront donner à leur œuvre l'unité complète qu'ils cherchent. Extirper le vice originaire de l'opéra, c'est le détruire ; et l'on peut dire que les grands compositeurs se rapprochent du drame musical dans la mesure où ils réussissent à fondre l'une dans l'autre les formes primitives de l'opéra, et par conséquent à les effacer. Par cette série de conventions contradictoires, l'opéra est devenu le genre particulier pour lequel on admet d'avance la nécessité du faux. Il y a longtemps qu'on s'en étonne ; sous Louis XIV déjà Dufresny l'appelait « le pays de ces peuples bizarres qui ne parlent qu'en chantant, ne marchent qu'en

dansant, et font souvent l'un et l'autre lorsqu'ils en ont le moins d'envie[1]. »

Né en Italie, l'opéra s'étendit bientôt à la France, et c'est là qu'il fit ses premiers pas vers le drame vivant. Les musiciens français du XVIIe et du XVIIIe siècle ne changèrent rien d'essentiel à sa forme, mais ils la pénétrèrent d'un nouvel esprit. Ils y mirent une action plus vive et plus naturelle, une orchestration plus intelligente et surtout une déclamation plus juste. Ce progrès est

1. Nous avons dû caractériser rigoureusement ce qu'il y a de factice dans l'origine de l'opéra. Est-ce à dire que les maîtres italiens n'aient point eu une grande part dans la création du drame musical? Au contraire. Étant données les conditions de notre civilisation, il ne pouvait peut-être commencer autrement. Car le drame liturgique populaire, qui contenait des germes vivaces et qui eût offert un terrain plus solide au drame musical, fut confisqué par l'Eglise, étouffé par le catholicisme. Rappelons aussi que le phénomène de la Renaissance, en rompant avec le moyen âge, laissa une solution de continuité dans l'esprit humain, comme le christianisme en avait fait une en rompant avec l'antiquité. De là un des grands défauts de notre civilisation : ce manque d'unité dans le développement intellectuel, qui se traduit dans le domaine esthétique par la séparation profonde des arts. — Il faut reconnaître du reste que les trois nations, Italie, France et Allemagne, ont concouru à parts presque égales à la création du drame musical, à travers et contre les errements de l'opéra. Disons donc que l'Italie, après avoir eu le grand mérite de donner au monde l'admirable musique de Palestrina, a eu encore celui de développer, malgré la forme convenue de l'*air*, la mélodie expressive et passionnelle.

sensible de Lully à Rameau et de Rameau à Grétry[1]. Ce dernier représente l'opéra comique français dans ce qu'il a de plus aimable et de plus spontané. Aujourd'hui encore, si nous écoutons son chef-d'œuvre, *Richard Cœur de lion*, après certains opéras modernes, nous éprouvons la sensation soulageante d'un homme qui se verrait transporté subitement d'un de nos vulgaires et bruyants jardins publics dans la vraie campagne aux collines ondulées, aux brises rafraîchissantes. La poitrine se dilate, l'œil se repose, l'âme se retrouve. Dans cette musique, rien de faux ni de prétentieux, tout est naturel et sain. Au point de vue du drame sans doute les formes sont conventionnelles et nous ne sortons pas de la stricte chanson; mais au moins les situations sont-elles toujours intéressantes, l'accentuation toujours juste, et la mélodie candide s'accorde parfaitement avec le

1. Rameau, Grétry et les maîtres français furent les précurseurs de Gluck. L'opéra comique sérieux prépare la tragédie lyrique. Pour être un Gluck français il a manqué à Rameau, ce musicien consommé, cet harmoniste de premier ordre, une organisation plus poétique et une préoccupation plus sérieuse du texte. Néanmoins son *Castor et Pollux* fut une révélation pour Gluck et lui aida à trouver sa voie.

vers. Jamais les mots ne sont tordus et hachés par le rhythme musical comme on se le permettra plus tard. Le rhythme de la mélodie suit toujours le rhythme de la langue. Enfin, dans la scène de reconnaissance entre Blondel et le roi, quand celui-ci, du fond de son cachot, entend la voix de son ménestrel sur l'air : *Une fièvre brûlante*, et qu'il l'entonne à son tour, la grande émotion humaine nous saisit ; car ici le chant devient action et la musique rend pleinement une situation palpitante.

CHAPITRE II

GLUCK CRÉATEUR DU DRAME MUSICAL.

Ce n'est pas cependant dans l'horizon gracieux mais limité de l'opéra comique que devait s'accomplir une réforme décisive, c'est sur le terrain de la tragédie. Ici se dresse devant nous une de ces individualités extraordinaires qui de leur propre fond inventent et organisent une nouvelle forme de l'art et marquent dans le règne de l'esprit un phénomène analogue à l'apparition d'une espèce supérieure dans le règne de la nature, après une série de tâtonnements infructueux. Colosse parmi ses contemporains, Gluck nous apparaît plus grand encore à mesure que nous nous en éloignons.

Grand, il le fut autant par l'invention musicale que par la force de méditation et de concentration poétiques, par le sérieux et la persévérance qu'il mit dans l'exécution de son noble dessein. Le premier il sut exprimer fortement et naturellement par la mélodie le discours ému, la parole vivante, souverainement persuasive; le premier il ramena sur la scène l'esprit même de l'antique tragédie, et créa véritablement un drame musical à la fois classique et moderne. Par là il s'élève à cent pieds au-dessus de l'opéra précédent et postérieur. Nature moins exubérante que Beethoven, plus drue et plus dramatique, il l'égale à sa manière. Car si celui-ci peut être nommé l'Homère de la symphonie, Gluck avant lui fut l'Eschyle du drame musical.

L'étonnant, c'est que ce génie à forte carrure fit son chemin dans la brillante société du XVIIIe siècle, à la cour de Marie-Thérèse et de Marie-Antoinette, au milieu et en dépit de toutes les splendeurs de l'opéra régnant. Dans sa longue carrière, il sut s'assimiler quelque chose de la sou-

plesse italienne et de la mesure française; avec cela il conserva intacte son énergique originalité et les angles de sa puissante nature. Ajoutons que la philosophie française, le goût des recherches et des innovations, les idées généreuses des Diderot et des Rousseau avaient créé, vers le milieu du XVIII° siècle, une atmosphère salubre et comme une large ouverture d'esprit on ne peut plus favorable à l'entreprise de Gluck. Il doit à la France intelligente d'alors d'avoir trouvé un terrain pour la lutte, un vrai public, des défenseurs et des disciples (témoin Méhul).

Autant sa vieillesse fut glorieuse, autant ses commencements furent difficiles. Fils d'un forestier de Bohême, il commença dans sa rude adolescence à jouer du violoncelle aux foires de village. Toujours en route, sur pied du matin au soir, ce grand garçon aux épaules carrées, aux yeux énergiques, faisait danser les paysans en plein air au son d'un vigoureux archet, ou régalait les grands seigneurs de sa voix en chantant de vaillantes mélodies populaires. Quand il n'en savait

plus, il en inventait de nouvelles. Un jour, un seigneur italien, le comte Melzi, devine son talent, l'emmène en Italie, lui donne les meilleurs maîtres, lui fait apprendre l'harmonie, le contre-point, toute la musique, et le voilà faisant son premier opéra à vingt ans.

Trente ans de suite il composa texte sur texte, opéra sur opéra, soutenu, au milieu des puérilités du ballet et de l'air de bravoure, par sa forte séve native. Jusque dans les salons de Milan et de Vienne le suivait le souffle de ses forêts de Bohême. A mesure qu'il avançait, il apercevait plus clairement le but élevé qu'il n'avait pas distingué dès l'abord, mais vers lequel le poussait son génie. Derrière les coulisses de l'opéra à la mode, où se complimentaient au son des ritournelles les princes à perruque et les princesses poudrées, l'œil du musicien inspiré contemplait comme en rêve la Muse à stature colossale, l'antique Muse de la tragédie, assise sur un tronçon de colonne, muette dans sa tristesse. Mais soudain elle saisit sa lyre d'or et s'avance à pas lents sur

la scène en laissant flotter les nobles plis de sa robe de lin. A ses simples accords, danseuses et maîtres de ballet s'évanouissent comme des ombres que le vent chasse en tourbillons; à sa grande voix émouvante s'écroulent les décors avec leurs lampes fumeuses, et du sol nu sortent, comme une forêt de marbre, des temples doriens à la sévère colonnade et au mâle fronton. L'air s'emplit de fiers accents, des guerriers resplendissants apparaissent, et de blanches prêtresses viennent apaiser de leurs voix virginales les grandes douleurs dans l'âme des héros ressuscités.

Cette vision de la tragédie antique, Gluck ne l'eut pas à travers les livres. Le génie de la musique qui vivait en lui, ce merveilleux devin, ce puissant évocateur la fit surgir de l'abîme du passé et la fixa claire sous ses yeux au-dessus des misères de l'opéra. C'était la tragédie grecque interprétée par le sentiment moderne, mais ayant conservé ses lignes pures et architecturales. Comme la sculpture et la peinture, la musique a en sa renaissance, son retour à l'antique. Unique

et sereine résurrection qui est l'œuvre de cet homme. Ni avant ni après, personne ne l'a tentée. Si Beethoven a trouvé la langue universelle de l'humanité moderne, Gluck a retrouvé dans le langage des sons l'essence immortelle de l'âme grecque et a recréé la tragédie classique à travers le monde de l'harmonie. D'un bond il s'élança au centre de cette âme, ce que la littérature et la philosophie laissées à leurs propres forces ne purent jamais.

C'est à la force de l'âge, à cinquante ans, que le musicien poëte trouva sa vraie voie [1]. Mais alors

[1]. Il importe de constater que Gluck fut lui-même le poëte de ses tragédies lyriques. Certes les hommes de talent qui lui composèrent ses textes, Calzabigi, du Rollet et Gaillard, le secondèrent intelligemment, mais il savait les inspirer. Il leur donnait l'idée mère du drame, le plan, les caractères, les situations, souvent même les expressions, qu'il voulait concises et fortes. En un mot il collaborait au texte en vrai dramaturge. Dans ses entretiens avec son ami Corancey, Gluck lui raconte la manière fort curieuse dont il se préparait à la composition de ses tragédies. « D'abord, dit-il, je me place (en pensée) au centre du parterre. Ensuite je parcours toute la pièce et chaque acte en particulier. Une fois au clair sur le tout et sur le caractère des personnages principaux, je considère l'œuvre comme terminée, quoique je n'en aie pas encore écrit une note. Cette préparation me prend d'habitude une année et m'attire souvent une grave maladie. » Ceci prouve sa puissance objective, la force avec laquelle son intelligence dramatique empoignait ses facultés musicales pour les concentrer sur le fond du drame.

la révélation lui vint pleine, éclatante, entière dans son *Orphée*. Au premier pas qu'il fit hors de l'opéra, il mesura d'un pied de géant toute la largeur du libre drame musical.

Dès les premiers accents de cette musique, dans ce bois tranquille où s'élève le tombeau d'Eurydice et où un cortége de jeunes gens et de vierges vient déposer ses offrandes de fleurs, nous respirons le souffle antique et le parfum d'une terre sacrée. Il y a une gravité émue dans cette marche, une simplicité digne dans les attitudes qu'elle accompagne si sobrement, de la noblesse et de la majesté dans ce deuil adouci par le murmure de la nature compatissante et recueillie. Mais au-dessus de la solennelle harmonie du chœur s'élève par moment, ce cri profond : Eurydice! Eurydice! C'est la voix d'Orphée à demi couché au pied du tombeau, noyé dans sa

Le sculpteur et le peintre peuvent se contenter de dessiner le dehors de l'âme sous la forme humaine, le musicien est forcé d'en exprimer le fond. Pour en tirer l'essence mélodique, il doit vivre et souffrir ses tragédies. En Hercule dompteur, Gluck prenait son lion corps à corps, le regardait dans les yeux et ne le lâchait qu'après l'avoir terrassé. « On peut composer autrement, disait-il lui-même, mais cela ne tire pas le sang de la vie, *ma questo non tira sangue.* »

tristesse. Ce cri révèle une douleur insondable et nous découvre l'abîme qui sépare la vie de la mort. En même temps s'éveille en nous le désir cuisant, l'audacieuse espérance de le franchir. Elle se traduit enfin dans cet autre cri d'Orphée, qui passe de l'abattement à une résolution hardie et dont l'enthousiasme brave les dieux infernaux : Implacables tyrans, j'irai vous la ravir!

Mais voici la grande scène. Le gouffre même du Tartare est devant nous. Il s'est ouvert béant et caverneux, éclairé d'une lumière jaunâtre et livide. De gigantesques quartiers de rocs pendent de tous côtés, leurs masses menaçantes se détachent sur les noirceurs de l'Érèbe. Les Furies apparaissent, l'œil hagard, et dansant leur danse terrible sur un rhythme de fer. Quelle âme vivante oserait se risquer dans cette nuit horrible et se faire broyer sous leurs pieds d'airain? Il en est une qui l'ose. De loin, de loin nous arrivent les sons de la lyre d'Orphée qui descend à pas lents et cherche sa route de roche en roche, de caverne en caverne. Il vient dans ce royaume lugubre trouver celle qu'il aime.

Les simples arpéges de sa lyre résonnent après la danse des Furies comme l'harmonie supérieure de l'âme humaine dans la nature déchaînée. Mais en le voyant venir, le chœur lugubre des ombres élève sa voix en un sourd mugissement. C'est la voix même du Tartare indigné :

> Quel est l'audacieux
> Qui dans ces sombres lieux
> Ose porter ses pas,
> Et, devant le trépas,
> Ne frémit pas ?

Voix redoutable, grandiose, titanesque, elle a la majesté de l'abîme ; nous marchons en plein Eschyle. Quelle force massive, quelle imprécation écrasante dans la mélodie qui accompagne ces mots :

> Que la peur, la terreur,
> S'emparent de son cœur !

Quelle cruauté féroce dans le rugissement de Cerbère qu'on entend aboyer dans l'orchestre ! — Orphée s'est approché, et les ombres avides, irritées, l'environnent d'une muraille d'épouvante. Mais son cœur est ému d'un sentiment que rien n'arrête. Il ne commande pas, il implore, il prie. Toute la suavité

de la voix humaine, la force divine du chant s'empare de nous à ses premières paroles :

> Laissez-vous toucher par mes pleurs,
> Spectres! larves! ombres terribles!

Comme un coup de hache répond à ce chant le Non! formidable des ombres, éloquente et courte réponse de l'Enfer à la voix de l'Amour. Le chant continue dans sa douceur sublime : Ah! laissez-vous toucher! ah! laissez-vous fléchir! coupé à tout instant par le terrible monosyllabe. Et pourtant, sous sa force amollissante, les ombres semblent faiblir, reculer. Ont-elles peur de ces accents nouveaux? Il y a de l'hésitation dans leur refus. On dirait que leur *Non!* répété et toujours plus faible lutte pas à pas avec la voix d'Orphée et se dérobe devant sa douceur triomphante comme la bête fauve devant le regard de l'homme. Saisies enfin, les âmes ténébreuses s'écrient brusquement :

> Qui t'amène en ces lieux,
> Mortel présomptueux?
> Qui?

Et comme pour faire sentir au téméraire la folie

de son action, elles cherchent à l'accabler par l'horreur terrassante des supplices sous lesquels elles gémissent elles-mêmes :

> C'est le séjour affreux
> Des remords dévorants
> Et des tourments.

Ces mots s'accentuent comme de grands coups de marteaux sur de stridentes dissonnances. Admirable est la réponse d'Orphée :

> Ah! la flamme qui me dévore
> Est cent fois plus cruelle encore!

A ces accents où ondule la flamme d'une langueur sans borne et de la plus pure tendresse, à cette vibration d'une douleur plus grande que la leur, les ombres se sentent touchées; des cordes inconnues s'éveillent dans leurs entrailles de spectres. Elles se regardent étonnées, elles s'interrogent à demi tremblantes, à demi charmées :

> Par quels puissants accords,
> Dans le séjour des morts,
> Il calme la fureur
> De nos transports?

Quelle est la puissance qui les subjugue? Elles n'en

savent rien, mais elles la subissent, et leurs voix s'éteignent dans une sorte de chuchotement ému, de balbutiement admiratif. Alors Orphée, déjà sûr de sa victoire, s'abandonne au torrent de son émotion impétueuse. Déjà les ombres sont domptées; elles reprennent à mi-voix leur thème étonné sous un frisson d'attendrissement; puis, avec ce brusque revirement qui est le propre des natures sauvages et farouches, lorsqu'elles sont pénétrées de respect devant une force supérieure, elles s'écrient tout d'un coup :

Qu'il descende aux enfers !
Il est vainqueur !

Il n'est rien de plus simple et de plus grand sur le théâtre que cette scène. Elle marque pour nous un moment capital dans l'histoire de l'art, un point lumineux dont le rayonnement ne s'éteindra pas. Tout d'abord elle nous révèle en son sens profond l'un des plus beaux mythes du monde. Qu'a rêvé la Grèce dans Orphée? Elle nous dit par lui : L'âme humaine contient une force divine; cette force qui parle au monde par la musique, c'est la

sympathie, c'est l'Amour, élément supérieur qui peut tout vaincre. Faible, impuissante est cette âme au milieu des forces destructives et brutales qui se déchaînent dans l'humanité même, une feuille au vent, un cri dans la tempête. Et pourtant de cette source sacrée s'épanche dans toutes les veines de la nature un fleuve de tendresse qui dompte les forces inférieures, transforme et transfigure tous les êtres. Orphée a rendu dociles les bêtes féroces, charmé les hommes. Du moment qu'il aime, il se sent plus fort que l'univers avec sa voix. Il bravera tout; contre les Dieux, contre la Mort, il ira chercher son âme sœur dans le royaume des ombres, l'arrachera à l'étreinte des larves, la ramènera à la lumière.

La Grèce, qui a revêtu de ce récit une vérité immortelle, ne pouvait cependant lui donner sa forme dramatique la plus poignante. S'il fût porté sur leur scène tragique, il est peu probable qu'il y ait trouvé une expression aussi forte, aussi immédiate que dans Gluck. C'est que la musique, dont les Grecs avaient deviné par ce mythe

même le génie, n'avait pas encore atteint chez eux cette puissance souveraine d'expression qui lui vint de l'harmonie. Le mythe d'Orphée ne pouvait trouver sa forme dramatique et poignante que par la plénitude de l'expression musicale. Et voilà ce qu'a fait Gluck. Dans cette œuvre, en même temps qu'il ressuscite la pure et noble tragédie, il crée le drame musical moderne. Tel est le pouvoir de la musique.

Comme Orphée ramène son Eurydice sur la terre par la force de sa douleur et de son chant, ainsi le Génie de la musique peut ramener à la lumière la Grâce, la Beauté vivante qui fait naître mille fleurs sous ses pas, et dont le rayonnement répand dans les cœurs la joie et la félicité. Fatale beauté! quiconque l'a vue une fois veut la revoir, l'étreindre, la posséder à jamais. Et alors elle s'évanouit comme l'ombre charmante d'Eurydice dans les bras éperdus d'Orphée. Courte est son apparition terrestre. Sa patrie éternelle est aux plages perdues, où des voix élyséennes la promettent, du fond des bosquets sacrés, au mortel assez hardi pour la chercher

par delà l'empire de la haine et de la mort.

Quant à Gluck, après cette heureuse évocation, il continua énergiquement son œuvre. Certes l'ancien style se fait sentir souvent dans ses quatre ou cinq grandes tragédies lyriques, mais quel souffle nouveau, quelle sobriété de lignes, quelle recherche constante de la vérité! et partout de ces grandes scènes qui sont comme des temples taillés dans le marbre, d'un seul bloc. Nous pourrions suivre les progrès du maître à travers *Alceste*, *Armide* et les deux *Iphigénie*. Bornons-nous à dire qu'*Iphigénie en Tauride* offre le type le plus achevé de la tragédie lyrique telle qu'il la concevait. Quatre grands caractères tracés d'une main puissante supportent le drame et amènent la conclusion.

Quelle fut en un mot la réforme de Gluck? Il mit des hommes vivants à la place des chanteurs à la mode, et le sérieux de la vraie tragédie à la place des futilités de l'opéra. Nous avons déjà remarqué cette tendance dans l'opéra comique français du siècle passé, elle s'accentue ici avec force et con-

science. De là le style de Gluck. Il élargit les formes du genre à leurs dernières limites, il y fit entrer, pour ainsi dire malgré elles, le plus de vérité possible. Il donna du sens à l'ouverture, du dramatique au récitatif, de l'expression poignante à l'air, et surtout il comprit l'accord nécessaire entre le chant et la parole. Il y a plus; dans ses grandes scènes, Gluck dépasse les formes reçues pour entrer dans la libre mélodie, comme dans le dialogue d'Orphée et des ombres, dans le délire d'Oreste [1], et dans mainte autre scène. Alors le compositeur d'opéra s'oublie entièrement, et le musicien poëte, emporté par la situation et les paroles, entre à pleines voiles dans la vérité du drame musical. Sous l'inspiration de Gluck, le ballet lui-même, le ballet aujourd'hui si dégénéré, s'élève souvent à la hauteur d'une action, d'une pantomime

1. Oreste, en proie à ses remords, défie les dieux, appelle la mort. Après cette attaque qui le saisit comme la foudre, il retombe épuisé et dit d'une voix mourante : « Le calme rentre dans mon cœur. » Mais pendant ces mots et le sommeil qui suit, un *pizzicato* d'altos semble entretenir dans ses veines la fièvre de l'angoisse. Quelqu'un ayant remarqué à la répétition que l'accompagnement était en contradiction avec les mots *le calme rentre dans mon cœur*, Gluck s'écria : Il ment! il ment! il a tué sa mère!

incisive à la manière antique, comme le splendide ballet des Scythes dans *Iphigénie en Tauride*. Ainsi Gluck créa de toutes pièces la tragédie lyrique.

L'importance de cette réforme se mesure à la résistance qu'elle rencontra et à l'effet qu'elle produisit sur les contemporains, particulièrement à Paris, où Gluck soutint ses fortes luttes et remporta ses victoires définitives. Il est vrai que les littérateurs de vieille roche, comme Laharpe et Marmontel, les disciples craintifs de Boileau, à qui la cadence immuable et la ritournelle obligée semblaient un palladium aussi sacré que l'alexandrin classique, fronçaient le sourcil à ces nouveautés. A demi ébranlés parfois, ils avaient recours à la satire et aux couplets pour se défendre d'une émotion trop peu académique.

Mais les esprits ouverts et généreux, comme Suard et l'abbé Arnaud, prirent chaleureusement la défense du maître. J. J. Rousseau, d'abord partisan exclusif des Italiens, fut converti, entraîné. Le sceptique Grimm, un picciniste italianissime resté longtemps hostile, se laisse émouvoir par *Iphigénie*

en Tauride. A ceux qui lui disaient : Mais ce n'est pas du chant! il répondit : « Je ne sais si c'est là du chant, mais peut-être est-ce beaucoup mieux. J'oublie l'opéra et me trouve dans une tragédie grecque. » Ce mot involontaire et frappant caractérise toute la réforme de Gluck et sa victoire immortelle dans l'histoire de l'art.

Oublier l'opéra, oh! la belle chose! Mais que peu de musiciens ont réussi après lui à nous verser cet oubli bienfaisant et salutaire! Le maître réformateur avait énoncé avec une sûreté parfaite le principe du drame musical dans son épître dédicatoire d'*Alceste*, qu'on ne saurait assez rappeler. « Quand j'entrepris de mettre en musique l'opéra d'*Alceste*, je me proposais d'éviter tous les abus que la vanité mal entendue des chanteurs et l'excessive complaisance des compositeurs avaient introduits dans l'opéra italien, et qui du plus pompeux et du plus beau de tous les spectacles en avaient fait le plus ennuyeux et le plus ridicule. Je cherchais à réduire la musique à sa véritable fonction, celle de secon-

der la poésie pour fortifier l'expression des sentiments et l'intérêt des situations, sans interrompre l'action et la refroidir par des ornements superflus. Je crus que la musique devait ajouter à la poésie ce qu'ajoute à un dessin correct et bien composé la vivacité des couleurs et l'accord heureux des lumières et des ombres, qui servent à animer les figures sans en altérer les contours. »

Ce principe, Gluck l'appliqua rigoureusement, mais en conservant la coupe générale de l'opéra avec ses formes reçues : air, récitatif, qu'il sut animer d'une vie puissante et relier entre elles avec un art consommé. On pouvait aller plus loin et dire : Poussons le principe à ses dernières conséquences, et supprimons complétement ces formes convenues, car enfin elles sont autant de barrières qui entravent la marche du drame. Conservons aux caractères la grandeur et la belle simplicité, mais donnons-leur le mouvement, la libre allure de personnages shakspeariens, et que la musique se modèle sur eux. Donnons à chaque acte et au drame tout entier le flux constant et la cohésion intime

que Gluck a donnés à ses scènes capitales. Que la tragédie tout entière jaillisse d'une seule idée comme un fleuve de sa source, et que la libre mélodie, infiniment variée et résumant en elle toutes les formes précédentes, entraînant dans son flot toutes les richesses de l'harmonie, s'épanouisse et se joue à son aise. — Telle sera plus tard l'œuvre et la réforme de Richard Wagner. Elle est la conséquence directe de celle de Gluck. Les compositeurs qui se placent entre lui et son grand précurseur ont contribué à développer les ressources de l'orchestre, mais ils n'ont pas fait faire un pas de plus à la tragédie lyrique. Tout au contraire, ils l'ont fait reculer, et Gluck les domine de toute sa hauteur. L'histoire du drame musical va donc directement de Gluck à Wagner. Avant d'aborder ce dernier, jetons un rapide coup d'œil sur les péripéties que l'opéra a traversées dans l'intervalle.

CHAPITRE III.

L'OPÉRA MODERNE.

Les successeurs immédiats de Gluck, comme Cherubini, Spontini et l'aimable Méhul, s'appliquèrent à donner à leurs morceaux de chant une plus grande chaleur d'expression et à varier leurs effets d'orchestre; ils ne changèrent rien d'essentiel au genre constitué par Gluck, ils en diminuèrent plutôt la force dramatique. C'est alors qu'entre en scène le plus doué, le plus fécond et le plus impressionnable des musiciens, mais qui, n'étant que musicien, ne pouvait être le réformateur du drame musical. En tout ce qu'il fait, l'auteur de *la Flûte enchantée* est le type du musicien naïf qui se jette

dans son œuvre avec une insouciance enthousiaste, qu'elle soit triste ou gaie, légère ou sérieuse. L'âme aimante et tendre de Mozart sait tout exprimer, même les sentiments virils et les émotions grandioses, lorsqu'elle en est touchée du dehors. Mais elle ne recherche rien de particulier, elle ne poursuit aucun but déterminé. Elle peut tout sentir, mais non vouloir; concevoir, non engendrer. Elle est femme comme la musique elle-même; et, en cela, Mozart nous offre l'image du parfait musicien qui n'est que musicien. Par contre, le tempérament artistique des Gluck, des Beethoven, des Wagner joint à une sensibilité ardente la plus énergique virilité; c'est que chez eux, chez le dernier surtout, le génie musical est dominé par la volonté souveraine du poëte. Et dans la création du drame musical, le poëte joue le rôle de l'homme qui donne la pensée et le germe de l'œuvre, tandis que le musicien joue celui de la femme qui reçoit de lui cette pensée et l'achève par l'enthousiasme de l'amour. Mozart ne changea donc rien à la structure de l'opéra; il y jeta tout le feu de sa musique, mais sans la transformer. Là où

il est soutenu par la situation, comme dans la dernière scène de *Don Juan*, dans l'arrivée de la statue du Commandeur, il atteint le sublime du drame et le tragique transcendant. S'il eût rencontré le poëte qu'il lui fallait, il n'eût pas manqué de créer le vrai drame chanté, mais n'ayant affaire qu'à des librettistes habiles, il demeura dans la convention de l'opéra, en restant toujours grand musicien.

De Mozart le sceptre de l'opéra passa à Rossini. Il parut à une époque où le public choisi du xviii° siècle faisait place à cette foule plus mélangée qui compose aujourd'hui le public de nos théâtres. On était fatigué de l'opéra sérieux des Spontini et des Cherubini; en Italie, en France, en Allemagne on demandait autre chose. Rossini pétillait de vie et avait l'œil pénétrant. Il comprit que le grand public cherchait moins le drame dans l'opéra que la mélodie pure et simple, indépendante des paroles, celle qui saute dans l'oreille et qu'on fredonne en sortant du théâtre. De la mélodie, il en avait à foison, mélodie enivrante, parlant plus aux sens qu'à l'âme, mais presque toujours d'une beauté sé-

duisante. Il la laissa jaillir sur tous les sujets possibles, au hasard de l'heure et du jour. Là où le sujet s'accorde entièrement avec son naturel, comme dans *le Barbier de Séville*, il est inimitable de verve et d'esprit. Là où, comme dans *Guillaume Tell*, il aborde un beau sujet, il est touché d'un grand souffle, il abonde en riches inspirations, en puissants effets, en morceaux magnifiques. Jamais sa fougue musicale ne l'abandonne, et cette fougue le porte parfois au sublime. Mais que peut-elle changer à la médiocrité du livret? Avec tout son génie musical, le compositeur ne s'en inquiète même plus. En général il se laisse aller avec une nonchalance superbe au train commode de l'opéra, et a pour le drame en lui-même une indifférence de grand seigneur. « Pourquoi, a-t-il l'air de dire, tant d'efforts, de recherches, de combinaisons? Oublions le drame musical et sachons nous égayer. Avec des concessions réciproques, chacun peut y trouver son compte... Ténors et cantatrices, vous voulez des roulades, vous en aurez. Public, tu veux de la mélodie et encore de la mélodie, j'en ai tant que

tu voudras. Ami librettiste, ne te mets pas trop en peine, car je me tirerai toujours de tout. Ainsi, essayons tous les genres, mais ne poussons pas le sérieux jusqu'au pédantisme. Le *crescendo*, la cavatine et le grand air, voilà l'opéra. Faisons-en ce que nous pouvons, et vive l'opéra! »

C'était parler franc; ajoutons que c'était vrai. Personne n'avait mieux découvert l'essence du genre. Gluck et ses successeurs avaient ramé contre le courant. Ils n'avaient réagi que momentanément contre l'esprit de luxe et de divertissement qui présida à l'origine de l'opéra. Rossini y revint sans façon, il y mit son entrain et son génie, et, comme la franchise est la première condition de l'inspiration, le mélodiste Rossini a semé ses opéras de pages merveilleuses. Mais ce qui importe ici, c'est moins de juger le musicien que de définir le genre dramatique qu'il représente avec le plus d'éclat. Or ce genre peut se définir ainsi : l'exploitation des arts, pantomime, poésie et musique, au profit d'un certain plaisir que nous donne la mélodie. Sur cette mélodie vive et sémillante on pla-

que tant bien que mal des vers médiocres, mais au fond elle se moque des paroles, et son triomphe est de s'en passer. Elle se chante, se fredonne ou se joue, elle court lestement de la voix à l'orchestre et de l'orchestre au piano. Avec ou sans paroles elle plaît toujours. — Mais, dira la foule, voilà justement qui nous amuse, et nous ne voulons pas autre chose! — Fort bien. Mais alors, avouons franchement que l'opéra n'est qu'un divertissement, et ne parlons plus de grand art, de drame, de haute vérité. Car, les anciens nous l'apprennent, l'art vrai n'a pas pour but une sensation exclusive, mais l'harmonie de notre être. Si plusieurs arts se réunissent et si l'on veut asservir les autres à son profit, au lieu de se subordonner avec eux à la grande pensée de représenter l'homme tout entier, ils tombent tous au rang d'un amusement, et l'idéal disparaît ou ne perce que par éclairs. Le génie de Rossini n'a pu empêcher cela. S'il marque la plus haute floraison du genre faux en lui-même de l'opéra, il marque aussi la profonde décadence ou l'abandon du drame musical.

La musique a cela de bon qu'elle ne peut mentir. Ce qu'elle veut, elle l'exprime franchement. La mâle et noble mélopée de Gluck et de Beethoven nous dit : Je veux exprimer l'homme tout entier. La mélodie de Mozart nous dit : Je suis la voix de l'âme et j'exprime ce que je sens. Celle de Rossini ajoute : Je me réjouis de moi-même et je plais ; je suis la mélodie, et cela me suffit. Par là nous avons noté les trois tendances qui se partagent l'histoire de l'opéra : dans Gluck la tendance sérieuse, dans Mozart la tendance naïve, dans Rossini la tendance frivole [1].

Avons-nous fini l'histoire de l'opéra ? Entre le genre frivole, naïf et sérieux, y a-t-il une quatrième manière ? On dirait que non, et pourtant ce genre existe. Nous devons encore donner un coup d'œil à ce quatrième genre qui a trouvé moyen d'amalgamer et qui est resté le genre dominant. C'est Meyer-

1. Ce serait ici le lieu de parler de Weber et de son *Freischütz*. Car Weber marque une réaction contre Rossini ; à la mélodie plutôt mondaine de ce dernier il opposa la mélodie populaire ressaisie en sa fraîcheur primitive. Ce fut en somme un retour heureux vers la tendance naïve. Je l'omets dans cette esquisse, mon but étant de caractériser les tendances principales de l'opéra et non de faire son histoire en détail.

beer qui le représente le mieux. D'habitude les musiciens portent le cachet d'une nationalité précise. Du premier coup on reconnaît l'Allemand dans Weber, le Français dans Auber, l'Italien dans Rossini. Cette souche primitive du talent ou du génie, cette originalité qui fait reconnaître les grands maîtres aux premières mesures, voilà ce qui manquait absolument à Meyerbeer. Mais il était doué d'un puissant don d'assimilation. Au fond il n'eut pas de manière à lui, mais sut reproduire merveilleusement celle des autres. Il commença par imiter Weber, puis Rossini, puis Auber, et enfin il mêla tous les genres en un seul qui est devenu la confusion des langues, la tour de Babel de l'opéra. Certes le vrai génie peut tout unir, et fondre en sa flamme les qualités de plusieurs races. Gluck, par exemple, nous offre une heureuse alliance de la profondeur germanique et de la clarté française, tandis qu'en Mozart, la mélodie populaire allemande semble renaître au soleil d'Italie. Rien de pareil chez Meyerbeer. Ici point de fusion, mais succession bizarre des genres les plus opposés. Dans la même

œuvre, à quelques mesures de distance, il emploie tous les styles, passe brusquement d'une chanson française à un bruyant effet d'orchestre, et continue par un air à l'italienne. Néanmoins Meyerbeer passe auprès de la masse du public pour le plus dramatique des compositeurs. Cette opinion tient à la fausse éducation que l'opéra a donnée à l'esthétique contemporaine, à la confusion de tous les genres que nous lui devons. Parfois, il est vrai, comme dans certains accents de Fidès ou dans le duo de Raoul et de Valentine, Meyerbeer atteint le plus haut degré de l'émotion. Ces moments très-beaux mais très-rares ont pu faire illusion sur l'ensemble de ses œuvres. Quelle est sa position vis-à-vis du drame? Voyons-nous chez lui cette attention fidèle donnée au fond de l'action qui nous a frappés en Gluck? Nullement. Meyerbeer agit en maître avec son librettiste, il le tyrannise; mais ce n'est pas en vue de la vérité dramatique; c'est en vue de l'effet. On a beaucoup vanté sa couleur locale et ses caractères historiques, et nul ne niera son talent hors ligne à reproduire le côté extérieur d'une

scène, à tracer la physionomie de ses personnages à gros traits d'orchestre. Il est rare cependant que la pure vérité humaine se dégage de ces procédés réalistes. Sa manière de caractériser un personnage est stéréotype, elle ne varie pas dans le cours de l'opéra, et porte plus sur le dehors que sur le dedans. De là des effets variés, inattendus, mais un ensemble discordant. En vain chercherions-nous chez lui cette unité profonde de la conception poétique et musicale qui groupe les caractères autour d'une même idée, nous maintient, en les développant, dans un même courant d'émotions et nous mène à une suprême harmonie. Si le secret de l'opéra de Rossini est la mélodie pour la mélodie, le secret de l'opéra de Meyerbeer est la recherche de l'effet pour l'effet. Son rôle ne fut pas celui d'un novateur hardi, mais d'un éclectique savant, sachant combiner les divers genres, mais incapable d'en former un tout organique. Il restera le type du grand talent qui ne poursuit pas la vision d'un idéal intérieur, mais suit avec une virtuosité prodigieuse la mode changeante et souveraine.

Nous avons fini de caractériser l'opéra contemporain. Chez d'autres nous retrouverions les tendances déjà signalées, beaucoup de talent prodigué, parfois de beaux élans et l'effort sincère du vrai, mais aussi la fatalité d'un genre faux en lui-même. Oublions un moment toute personnalité, ne songeons à aucune œuvre particulière, mais demandons-nous ce que représente le genre en lui-même, essayons de reconnaître son rang dans le domaine de l'art, son influence dans notre société. Arrachons-nous un instant à nos habitudes, chassons la complaisante indolence qui nous fait accepter comme naturelles les plus étranges conventions, et regardons, s'il se peut, ce spectacle d'une âme neuve, d'un œil clair et d'un esprit dégagé. Que chacun se rappelle sa première impression, impression d'enfance peut-être, qu'il eut en assistant à une représentation d'opéra [1]. Nous cédions, en entrant dans la salle, au puissant attrait du drame

1. Je suppose que cet opéra n'ait été ni l'*Iphigénie en Tauride* de Gluck, ni le *Don Juan* de Mozart, ni le *Fidelio* de Beethoven, mais un des opéras à la mode depuis une quarantaine d'années.

et à ce charme mystique que nous promet le monde
de l'harmonie. Peut-être avions-nous feuilleté dans
la journée l'un des tragiques grecs, et le souvenir
de l'antique tragédie nous plongeait-il dans une
attente pleine de recueillement. Une salle d'opéra
n'y répond guère. La lumière criarde de cent lustres
qui vient s'écraser sur un quadruple rang de toilettes bigarrées et sur mille figures ennuyées ou
distraites, la salle même, dont la structure annonce
plutôt une foule avide de se contempler elle-même
qu'un peuple venant assister à un spectacle élevé,
tout cela avait un peu trompé notre attente. N'importe; au premier coup d'archet, nous voilà disposé à entrer dans le monde idéal. Une mélopée
fort triste des violoncelles éveille en nous des
sentiments mélancoliques et presque funèbres. Déjà
nous nous y abandonnons quand une brusque fanfare des trompettes nous tire de notre rêverie.
Nous ne nous y attendions guère, mais l'effroi fait
partie de la tragédie. Nous voilà devenu tout à
fait belliqueux, mais au moment où nous croyons
que la bataille va s'engager, un air de danse s'an-

nonce dans les violons, et l'ouverture finit par un galop. La toile se lève; où sommes-nous? notre voisin l'ignore. Qu'importe, au reste, les décors sont magnifiques et la scène regorge de costumes. Un bataillon de choristes chante, marche et gesticule si bien en mesure que nous demandons à notre voisin à quel corps d'armée ils appartiennent. Ce sont des sénateurs, dit-il en haussant les épaules. Des sénateurs vivants? N'approfondissons pas, car voici le ténor et la prima donna. Qui sont-ils et que viennent-ils faire ici? Question superflue, ils chantent si bien! Ils ont d'ailleurs si peu à se dire qu'ils se tournent sans cesse vers le public, et, quand revient l'invariable cadence parfaite, ils ramènent la main au cœur d'un geste non moins invariable et semblent quêter des applaudissements. Est-ce là l'expression idéale du sentiment vrai? n'en est-ce pas plutôt l'écœurante parodie? Il paraît que non; car notre voisin est enchanté, et au ballet, qui nous semble une profanation de la danse, une pauvre exhibition de corps sans âme, son enthousiasme ne connaît plus de

bornés. La représentation s'achève en accumulant des sensations analogues. A force de voir les chœurs manœuvrer avec une précision mécanique, les personnages marcher selon la mesure et agir selon la ritournelle, à force d'entendre des vocalises aux scènes d'émotion et des roulades aux moments tragiques, notre inquiétude va jusqu'à l'anxiété, et une étrange hallucination s'empare de nos sens. Nous finissons par nous persuader que ces acteurs sont des automates, la scène tout entière se transforme sous nos yeux en une monstrueuse épinette à figurines mobiles, et le chef d'orchestre tient en main la redoutable manivelle qui fait marcher le tout. Effrayé de cette découverte, nous sommes heureux du moins de nous trouver dans la salle et non pas sur la scène, de peur d'être engrené fatalement dans un mécanisme où la personnalité humaine est si cruellement maltraitée.

Telle est la première et pénible impression que l'opéra contemporain produit infailliblement sur une âme neuve et saine. Certes les œuvres des maîtres, où l'art accompli lutte sans cesse avec la faus-

seté du genre, nous ravissent par des éclairs de vérité dramatique et nous subjuguent par des beautés partielles. Mais dans l'ensemble et chez les plus grands, sauf Gluck, il reste toujours quelque chose de l'impression décrite. L'opéra contemporain est devenu ainsi le genre le plus faux et le plus corrupteur du goût, le domaine de tous les malentendus, de tous les compromis, de toutes les confusions, le rendez-vous équivoque de tous les genres et de tous les goûts, le mélange aveugle du sublime et du trivial, de la musique de bal et de la musique religieuse. Il traîne à sa suite le ballet, signe vivant de son esclavage, enfant terrible qui lui dit ses vérités et répond à ses grands airs par des pirouettes. Sa prétention est l'union de tous les arts, mais il n'en est que l'exploitation frivole ou l'anarchie égoïste. Si les arts se joignent généreusement pour représenter l'idéal humain, il peut en résulter la plus noble des harmonies. Mais s'ils s'associent commercialement dans un but de divertissement, s'ils se ravalent à être les esclaves d'une foule banale au lieu d'être les servants d'une idée, ils perdent le

rayon divin et descendent au rang d'histrions. Nous cherchons dans le drame musical l'homme au comble de sa force et de sa noblesse, l'opéra ne nous donne le plus souvent que sa caricature.

L'opéra contemporain a cependant passé à l'état d'institution; il règne en maître dans le monde entier. La masse s'y complaît, et l'élite, qu'on appelle aujourd'hui « le public lettré », le subit par habitude comme un mal nécessaire. Le poëte dédaigne avec raison un genre où la poésie, au lieu d'exercer son pouvoir légitime, est indignement exploitée. Mais ce genre n'en domine pas moins les imaginations et va répandre jusque dans la poésie elle-même son faux éclat. Avec tout cela l'opéra nous inspire un intérêt dont nul ne peut se départir, parce qu'il y a dans la nature humaine une soif d'idéal que le drame réaliste d'aujourd'hui ne saurait satisfaire et qui cherche instinctivement à s'étancher dans la musique. Ce besoin qui nous ramène sans cesse à l'opéra est le désir secret du drame musical. D'autre part l'opéra a de si fortes assises dans notre civilisation, il répond si bien aux mœurs et

aux besoins inférieurs des masses, que rien ne présage un changement dans sa constitution, et qu'il semble devoir rester toujours ce qu'il est, je veux dire une spéculation financière pour l'amusement du public à tout prix. — Maintenant il s'agit de savoir si en dehors de sa sphère il n'y aurait point place pour un art supérieur qui ne reconnaîtrait d'autre signe et ne prendrait pour égide que le pur idéal humain!

Or, en ce temps même a surgi un artiste auquel une organisation extraordinairement puissante et complète assignait un rôle à part et auquel l'avenir donnera certes une place exceptionnelle dans l'histoire de l'art. Voici un homme d'un tempérament passionné, d'un idéalisme audacieux et d'une volonté de fer. Il est né avec les facultés d'un grand dramatiste et d'un grand musicien, et y joint un sens généralisateur, une intuition métaphysique qui lui permet d'embrasser les plus vastes ensembles. Ces trois facultés se développent de bonne heure avec une égale énergie. Va-t-il se jeter d'un seul côté ou

se disperser en divers sens? Ni l'un ni l'autre ; sa volonté les concentre sur un seul point : le drame. Il se passe alors dans ce cerveau un des phénomènes les plus remarquables qui se puissent rencontrer. La confuse aspiration de la poésie vers la musique et de la musique vers la poésie, le désir de l'autre Muse sœur que ressent tout vrai poëte et tout musicien, et que nous avons retrouvé dans le développement même des deux arts, devient sa passion dominante et la loi maîtresse de son être. Le besoin de fusion entre les deux arts, qui existe chez les autres à l'état d'*instinct*, se manifeste chez lui à l'état de *volonté consciente*. De là son *intensité*, son énergie redoublée, d'autant plus fatale que la séparation a été plus longue et l'obstacle plus résistant. On dirait deux fleuves qui, détournés de leur lit commun par des digues formidables, rompent un beau jour leurs barrières et se rejoignent avec la furie des éléments.

Tel est Richard Wagner. Sa double nature, sa vaste compréhension, l'ont rendu capable de rétablir le drame musical sur sa base, de le reconstruire de

fond en comble comme un organisme vivant. Il l'a dit lui-même : la grande erreur de l'opéra consiste à prendre *le but pour le moyen et le moyen pour le but.* Du moment qu'il s'agit de théâtre, le drame est le but, et la musique ne peut s'y joindre que comme un moyen de l'exprimer idéalement en toute plénitude. Nous avons remarqué, en caractérisant l'opéra en général, l'étrange effet qu'il produit à la longue sur nos sens, et qui provient de ce que l'action scénique y est presque toujours soumise au mouvement rhythmique de l'orchestre. Renversons le rapport : au lieu de soumettre la scène à l'orchestre, que l'orchestre obéisse à la scène. Que la personne humaine reprenne sa spontanéité, son aisance et cette indépendance royale qui est le sceau de sa beauté; que la musique reçoive l'impulsion de ses gestes, de ses paroles, de ses mouvements intimes en leurs nuances infinies, qu'elle devienne l'âme vivante, mobile, partout présente, de l'action scénique, et nous aurons le drame que rêve R. Wagner. Une image rendra d'un mot le secret de sa réforme. Comparons l'orchestre au cheval et le drame à son

maître. Dans l'opéra, le cavalier court après son cheval, et quelquefois celui-ci lui passe sur le corps. A l'exemple de Gluck, R. Wagner a remis le cavalier en selle, et lui mettant rênes en main, il lui dit : Te voilà libre d'aller où tu veux; ta monture est fougueuse et docile : sois son maître.

Cette œuvre ne pouvait se faire que par un poëte musicien, ayant en lui un type très-élevé du drame. C'est en cherchant à l'exprimer que R. Wagner est arrivé à concevoir un drame très-différent de ceux qui ont régné jusqu'ici sur le théâtre, où tous les arts viendraient concourir dans une même pensée, où s'uniraient la grande poésie et la grande musique, et où l'une trouverait pour ainsi dire dans l'autre sa plus haute expression, sa suprême liberté; une œuvre enfin qui serait pour nous quelque chose d'analogue à ce que fut la tragédie antique pour les Grecs. Sur mille personnes qui entendent énoncer cette idée il faut s'attendre à ce que neuf cent quatre-vingt-dix-neuf la taxent de non-sens, et la millième, de chimère intéressante. Tel fut l'accueil qu'elle reçut lorsque l'artiste la formula pour la première

fois en 1852 ; telle est encore l'opinion qu'on s'en fait généralement. L'énoncer serait peu en effet, mais tenter de la mettre en action à travers mille obstacles, s'en rapprocher en dépit de son siècle par des œuvres d'une haute originalité, l'affirmer par toute une vie, ce sont là des faits qui méritent quelque attention dans un temps comme le nôtre. Cette idée, je l'avoue, me semblerait assez belle en elle-même pour m'intéresser à celui qui a osé la poursuivre avec une conviction inébranlable. Mais elle reçoit un lustre inattendu de quelques chefs-d'œuvre qui ne périront point. Dût cette tentative rester isolée dans la série des temps, elle est assez remarquable pour échapper à l'oubli. Quand l'artiste s'est exprimé entièrement dans son œuvre, il peut s'estimer heureux ; quant à son influence, elle est toujours incertaine. L'homme vaut encore plus par ce qu'il ose que par ce qu'il réalise, et toute grande vie est une sorte de défi à l'impossible.

C'est cette vie que je tenterai de raconter, cette lutte que je veux décrire, cette œuvre dont j'aimerais à donner une image parlante. L'avenir décidera

dans quelle mesure la conception de R. Wagner est applicable à notre civilisation et quelle est la partie la plus féconde de sa tentative. Quant à moi, je dois le dire, ce qui m'a décidé à cette étude, c'est avant tout la vérité de l'idée qui s'est révélée à moi à travers les œuvres par un sentiment immédiat, vérité que m'ont confirmée de longues méditations sur la nature et l'histoire de l'art. Aucun sujet ne me semble plus propre à nous élever au-dessus du théâtre contemporain et à ouvrir quelques échappées lumineuses sur l'avenir.

Je m'y suis attaché parce qu'un si rare exemple est fait pour éveiller les esprits. La foi en la puissance du beau, l'affirmation énergique de la haute dignité de l'art dans l'humanité sont choses assez rares pour captiver l'intérêt de ceux qui souffrent sous le poids du présent et cherchent à le secouer. Ne dussent-elles que faire jaillir çà et là l'étincelle sacrée de l'enthousiasme qui dort dans les âmes comme le feu dans le caillou, elles n'auraient point paru en vain dans ce monde obscur et hasardeux. D'autres tâcheront un jour de faire

ressortir ce qu'il y a de particulièrement germanique et national dans l'œuvre de R. Wagner. Je laisse ce soin au fanatisme allemand, qui croit se grandir en rétrécissant son horizon et qui, après le succès, exaltera peut-être dans un but mesquin ce qu'il est incapable de comprendre aujourd'hui. Dans ce livre, j'ai placé l'artiste réformateur au milieu du grand courant européen d'où il procède ; je m'efforcerai de dégager de son œuvre les vérités durables et le côté universel. Nous avons considéré jusqu'ici les causes de la grandeur et de la décadence du théâtre dans le passé. Ce sont les conditions de son relèvement dans notre civilisation qui vont nous occuper. L'œuvre d'un seul homme ne nous fera voir sans doute qu'une seule face de ce problème multiple, mais elle montrera peut-être comment cette renaissance est possible sous le souffle de la musique.

FIN DU TOME PREMIER.

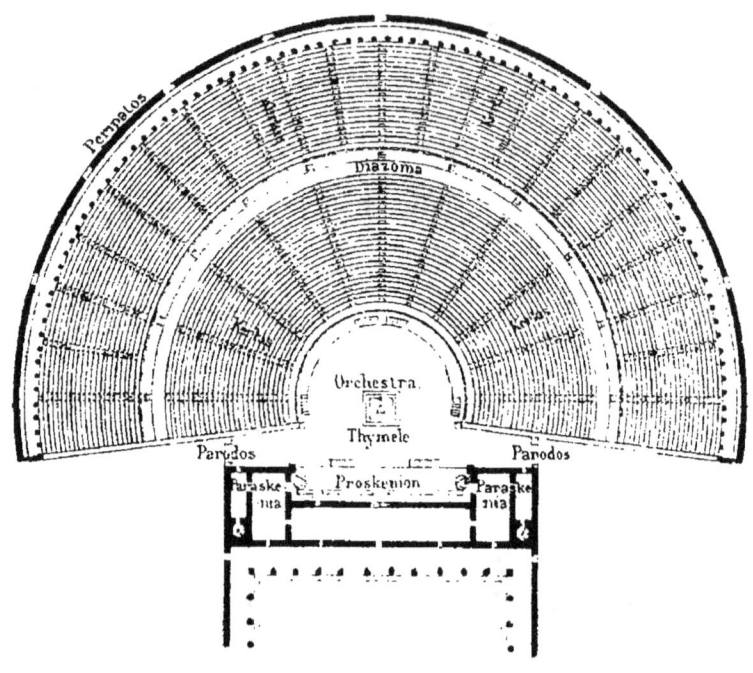

PLAN DU THEATRE GREC

Proskenion	Scène
Paraskenis	Coulisses
Parodos	Entrée pour les chœurs
Thymelé	Autel de Bacchus
Orchestra	Orchestre, place des chœurs
Kerkis	Amphithéâtre
Diazoma	Couloir circulaire
Peripatos	Colonnade couverte

TABLE
DU TOME PREMIER

Pages.

PRÉFACE.. I

INTRODUCTION.. 1

LIVRE I. — LA GRÈCE. — *Union de la Poésie et de la Musique*... 17
 CHAPITRE I. — La Danse primitive et l'Épopée............ 25
 — II. — Le Lyrisme et la Musique................ 42
 — III. — La Tragédie et la Fusion des arts....... 59

LIVRE II. — HISTOIRE DE LA POÉSIE. — *De Dante à Gœthe*.. 108
 CHAPITRE I. — Le Monde latin. — Le Moyen Age et Dante. 112
 — II. — La Renaissance et Shakspeare........... 131
 — III. — Le Monde moderne. — Byron, Shelley et Gœthe.. 155

LIVRE III. — HISTOIRE DE LA MUSIQUE. — *De Palestrina à Beethoven*... 198
 CHAPITRE I. — Le Chant d'église catholique. — Palestrina. 218

368 TABLE.

Chapitre II. — Les Troubadours, le Cantique protestant et
 le Monde de l'harmonie.................... 232
— III. — Beethoven et la Symphonie............ 248

Livre IV. — L'OPÉRA. — *Essais de fusion nouvelle entre
la Musique et la Poésie*...................... 385
Chapitre I. — Origine de l'Opéra.................... 308
— II. — Gluck créateur du drame musical....... 324
— III. — L'Opéra moderne.................... 347

FIN DE LA TABLE DU TOME PREMIER.

PARIS. — IMPRIMERIE DE E. MARTINET, RUE MIGNON, 2